이성자의 미술

음과 양이 흐르는 은하수

이성자의 미술

음과 양이 흐르는 은하수

초판 인쇄 2018. 3. 9
초판 발행 2018. 3. 16

지은이 심은록
펴낸이 지미정
편집 문혜영
디자인 한윤아
마케팅 권순민, 박장희

펴낸곳 미술문화 | 주소 경기도 고양시 일산동구 중앙로 1275번길 38-10, 1504호
전화 02) 335-2964 | 팩스 031) 901-2965 | 홈페이지 www.misulmun.co.kr
등록번호 제 2012-000142호 | 등록일 1994. 3. 30.
인쇄 동화인쇄

이 도서의 국립중앙도서관 출판시도서목록(CIP)은 서지정보유통지원시스템
홈페이지(http://seoji.nl.go.kr)와 국가자료공동목록시스템(http://nl.go.kr/kolisnet)
에서 이용하실 수 있습니다.(CIP제어번호: CIP2018006642)

ISBN 979-11-85954-37-0 (03600)
값 22,000원

이성자의 미술

음과 양이 흐르는 은하수

심은록 지음

술문학

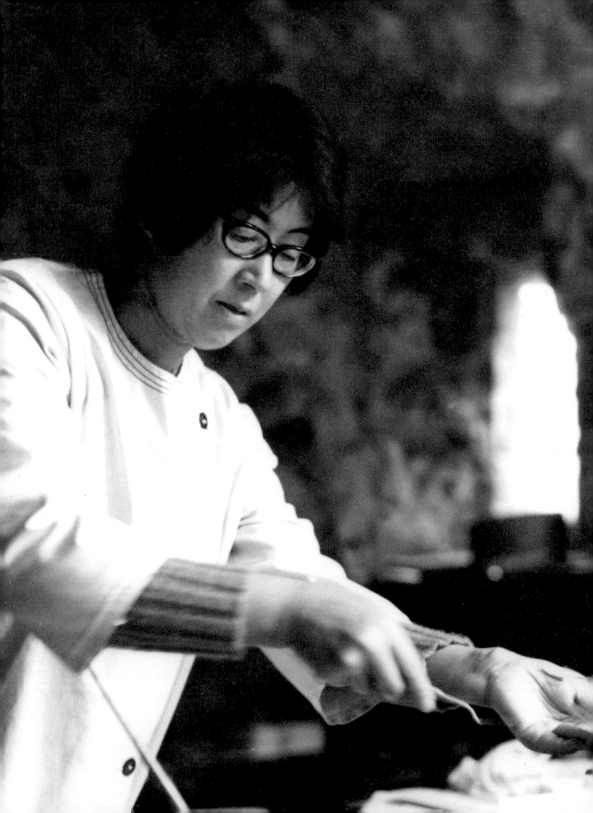

일러두기

책의 구성

이 책은 이성자의 삶과 예술을 크게 세 파트로 나누어 전개한다.
1부: 대지(음), 2부: 틈, 3부: 하늘(양)
이 세 파트는 이성자 기념사업회에서 사용하는 회화 시기에 따라 다시 아홉 장으로 나뉘며 각 시기는 각 장과 일치한다.

책에 사용되는 번호

도판 번호는 장 번호와 함께 표기되며, 주 번호는 각 장마다 새로 시작된다.
예) 도판 번호: 2-5는 2장 다섯 번째 작품

책에 사용되는 기호

작품 제목〈 〉 전시 제목《 》 책, 잡지『 』 논문, 글, 시「 」

인물 인터뷰

※ 본서에서 따로 주를 달지 않은 인용문은 저자가 행한 다음 인터뷰 내용에 근거한 것이다.

이성자

이성자 화백 생전에 그의 파리 아틀리에에서 인터뷰를 했다
(2007년 11월과 12월, 총 3회). 그 외에도 여러 전람회 오프
닝에서 작가를 만나 대화를 나눴다. 인터뷰 일부는『월간중
앙』(2010년 4월호),『파리지성』(2008년 2월 20일, 27일,
그 외 2회)에 게재되었다.

이우환

이우환 화백과 그의 파리 아틀리에에서『양의의 예술, 이우
환과의 대화 그리고 산책』(현대문학, 2014) 출판을 위해 집
중적으로 인터뷰했다(2008년부터 2013년까지). 그 외에
도 부산 시립미술관 '이우환 공간' 개관 도록(2015)을 비롯
한 여러 글의 집필을 위해 간헐적으로 인터뷰를 했다.

미셸 뷔토르

뷔토르 작가와 두 번의 인터뷰를 했다. 첫 번째는 2012년
10월 작가의 자택에서 이뤄졌고, 두 번째는 2012년 12월 니
스와 이성자의 남불 아틀리에에서 이뤄졌다.

성파 스님

성파 스님과 통도사 서운암에서 두 번의 인터뷰를 했다
(2014년 10월 22일과 23일).

우주로 나아가는 길

프랑스 남쪽의 산세가 아름다운 투레트 쉬르 루, 날이 좋으면 저 멀리 지중해가 보이는 화산암 언덕 위에 이성자의 아틀리에 은하수가 서 있다. 이성자가 일하고 사랑하고 그리고 우주로 가기 위한 정류장으로 삼았던, 그의 그림에 자주 등장하는 음양 모티브와 똑같이 생긴 아틀리에다. 아틀리에 이름이 은하수인 이유는 음과 양을 닮은 건물 사이로 맑은 시냇물이 흐르기 때문이다. 음과 양으로 상징되는 이원론적 구조인 나와 너, 여성과 남성, 밤과 낮, 지구와 우주 등의 관계를 이어주는 물, 이 세 요소의 어우름이 바로 이성자가 말하는 은하수이자 그의 예술 주제다.

이성자의 아틀리에에는 높은 언덕에 놓인 데다 곰보 모양의 화산석 때문에 마치 소행성 B612가 정착한 듯하다. 이웃과 제법 거리가 있는 이곳에서는 밤이 되면 세상과 동떨어져 우주와 대면하는 단독자가 된다. 인적이 드문 곳에서 오랫동안 홀로 밤을 지내본 사람이라면, 주위 것들이 점점 살아나면서 어느새 그것들과 이야기하는 자신을 발견하게 된다. 왜 어린왕자가 장미와 이야기할 수 있었는지, 이성자가 우주와 교류할 수 있었는지 알게 된다. 투레트의 낮은 시간이 정체된 듯 조용하고 평화롭지만, 밤에는 자연이 살아나고 별들이 말을 걸기 시작하며 그 화려한 운행을 보여준다.

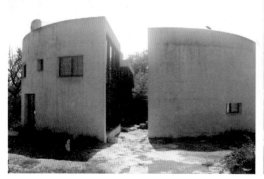 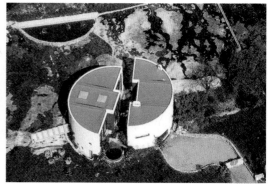

님볼 투레트 쉬르 부에 위치한 이성자의 아틀리에 은하수 전경

이성자는 1951년 도불하여 조형예술을 시작했으며, 2009년 은하수로 '귀천歸泉'하기까지 거의 60여 년을 전업작가로 활동했다. 넘쳐나는 창의력과 에너지를 바탕으로 회화와 목판화, 조각, 세라믹, 태피스트리, 모자이크, 시화집 등을 제작하고 여러 공공기관에 공공미술품을 남겼다. 다양한 영역에서 만 4천여 점에 이르는 작품을 제작했으며, 85회의 개인전과 300회가 넘는 단체전에 참여했다. 정영목 서울대 미술관장은 미술 비평가 강영주의 글을 빌려 한국 미술사에서 이성자의 위치를 말한다.

1. 이성자는 남녀 화가를 통틀어 본격적으로 해외에서 공부하고 작품 활동을 한 최초의 한국 미술가다.
2. 서양화 도입 초기의 일본 영향에서 벗어나 서구 미술계와 직접 교류한 선구자의 뒤를 잇고 있다.
3. 해방 이후 전업작가로서 유럽에 정착한 첫 세대로 뚜렷한 자기세계를 확립한 이성자는 한국과 프랑스 현대 미술사의 중요한 증거다.[1]

샤르팡티에 갤러리에서 열린 개인전에 참석한 사람들. 왼쪽
부터 레이몽 나센타, 이성자, 이수영 대사

이 외에도 이성자는 한국작가 가운데는 최초로
프랑스의 권위 있는 샤르팡티에 갤러리에 소속되
서 활동하고, 프랑스 공공건물의 벽화나 태피스트
리를 제작했으며, 국제적인 작가들이나 미술 관계
자들과 당당히 교류했다. 그가 프랑스 미술계에서
이렇게 인정을 받아도 다수의 재불 한국작가들은
이를 무시하고 서로는 '작가'라고 호칭하면서, 이
성자는 "가정을 팽개치고 취미 삼아 그림을 그리러
온 유한마담"쯤으로 여겼다. 이러한 폐쇄적인 미술
계 때문에 그는 열려 있는 국제적 작가들과 적극적으로 교류했다. 피에
르 부르디외의 『남성 지배』를 굳이 언급하지 않아도, 우리는 관습적으
로, 특히 예술사에서 남성적 관점으로 생각해왔다. 너무나 익숙하기에
이를 문제시하는 것은 괜히 흙탕물을 일으키는 것처럼 여겨졌다. 그런
데 이성자의 예술은 이러한 '익숙함'을 불편하게 만들었고 이 '불편한
진실'이 이 책을 쓰는 동기가 되었다. 어쩌면 이성자를 '작가'로 인정한
최초의 한국작가는 이우환이었던 것 같다.

1960년대 말, 그는 도쿄의 세이부 갤러리에서 전시를 했어요. 이 갤러
리는 일본에서 아주 중요한 갤러리로, 전시된 작품도 훌륭했어요.

이우환은 이렇게 말하며, "이성자에 대해 책을 쓰다 보면 (미술사적으
로) 흥미로운 점을 여럿 발견할 것"이라고도 했다.

이성자의 삶이 남성작가들보다 수월한 것은 아니었으나, 그는 불어
를 배우듯 남불의 태양을 즐길 수 있는 여유로움도 배웠다. 당시 남불에
서는 여러 중요한 미술사적 사건, 행사, 사조들이 생겨났고, 이러한 것이

'소통의 장소'가 되었다. 이성자의 여성적인 섬세함, 예민함, 남성적인 용기, 천성적인 소통 능력이 이를 가능하게 했다. 그는 "새로운 장소에 가면 미술관보다 시장을 먼저 방문한다"고 했다. 미술관에 걸린 그림에 재현된 삶의 원본이 바로 시장에 있기 때문이다. 이러한 그의 예술은 남성 지배 미술사에서 누락된 부분을 보완한다.

이 책은 이성자의 예술을 개괄적으로 훑고자 한다. 따라서 다양한 주제가 이 책에서 언급되는데, 그중의 하나가 소통이다. 1부에서는 '외부와의 소통(수평적 소통)'을 다룬다. 외국에서 활동하는 한국작가들은 문화적 배경과 언어 때문에 외국의 미술 관계자들보다 한국인들과 더 교류하곤 한다. 이성자 역시 한국작가들과도 교류했지만 새로운 미술사조를 만든 해외작가들이나 미술 관계자들과 더 가까이 지냈다. 그는 고에츠 부부(앙리 고에츠, 크리스틴 부메스터), 알베르토 마넬리, 조르주 부다유 등과 친밀하게 지내며, 이들을 통해 다다이스트 장 아르프, 오르피스트 소니아 들로네를 만나 교류했다. 이러한 교류는 그의 예술의 기반이 되었고, 동시에 자양분이 되어 예술을 풍요롭게 했다.

2부와 3부 전반부에서는 예술성의 고양을 위한 '시적 소통(수직적 소통)'이 전개된다. 팝아트가 세계를 지배하는 시기에 이성자는 상징, 기호, 시와 같은 언어적인 요소로 예술의 아우라와 숭고함을 지향했다. 이를 위해 이성자는 프랑스 최고 문인 중의 한 명이자 누보 로망Nouveau Roman의 거장 미셸 뷔토르와 작업했다. 그는 뷔토르와의 협업을 통해, 프랑스 고유의 고상한 문학적 공간을 체험케 한다. 또 이성자는 자신의 작품 제목을 일본의 하이쿠보다 더 짧게, 문장이 아닌 시적 단어로 압축했다. 그래서 그의 작품 제목은 단지 제목이 아니라 '그림의 연장'이다.

그는 음과 양으로 상징되는 양극적인 요소를 이어주고 소통하게 하는 것이 상징, 기호, 시라고 보았고, 이 요소는 물처럼 맑고 투명해야 했다.

3부에서는 '우주적 소통'에 대해 살펴본다. 동서양적이라는 관점을 극복한 우주적 소통이다. 배움의 시기 초기에 그는 잠시 서구적 원근법에 관심을 보인다. 그러나 바로 동양적 관점과 추상적 관점으로 이동하고, 마지막 단계에서는 우주적 관점의 예술세계를 보여준다. 하지만 무한히 큰 우주 앞에 무한히 작은 '내'가 단독자로 대면하는 것은 두려운 일이다. 이러한 두려움을 없애주고자 작가는 회화에서 어두움을 걷어내고, 우주적 환희와 신화적 아우라로 초대한다. 한 세기도 못 사는 유한한 존재인 우리가 적어도 한 번쯤은 고개를 들어 우주를 바라보고, 가능하다면 좀 더 넓은 우주적 관점을 가질 수 있도록 용기를 주기 위해서다.

이 책이 나오기까지 많은 분들의 도움이 있었다. 먼저 이 책이 나올 수 있도록 도와주신 미셸 뷔토르 선생님께 감사드린다. 뷔토르 선생님과 이성자 작가의 도움으로 기획된 책이었지만, 세월이 무색하여 어쩌다 보니 필자 혼자만 저자가 되었다. 가끔 뵐 때마다 책의 출간을 재촉하신 이우환 선생님께도 감사드린다. 선생님의 관심이 없었다면 책이 완결될 수 없었을 것이다. 필자가 늘 상쾌하고 환한 분위기로 일할 수 있도록 도와주신 박신영 큐레이터님과 복잡한 내용을 꼼꼼하게 챙겨주신 미술문화 편집부에도 고마움을 전한다. 무엇보다도 위의 소중한 인연이 가능하게 하고, 이 책이 나올 수 있도록 처음부터 끝까지 도와주신 이성자 기념사업회의 신용극 회장님께 심심한 감사를 드린다. 탄생 백 주년을 맞아 출간에 이르게 된 『이성자의 미술: 음과 양이 흐르는 은하수』가 모두에게 특별한 의미로 다가오기를 진심으로 바란다.

一.

대지

陰

어머니에게로
가는 길

은자의 왕국! 고요한 아침의 나라!

(…)

행차 소리도 들린다. 안장 위에 으리으리한 양반,

대감 나리가 납신다.

어느 날 달님 왕, 내게만 맞는 진분홍빛 어의를

여전히 입고 있다면,

내 가서 너의 무대를 구경하며 감미롭다고 하는

너의 풍토를 마음껏 누리리라.

◆ 「달님 왕」, 기욤 아폴리네르 ◆

어린 시절, 신화와 아우라를 만나다

1918년 6월 3일, 이성자는 전라남도 광양의 외조부 댁에서 아버지 이장희의 여덟 번째 아이이자 어머니 박봉덕의 첫째 딸로 태어난다. 어머니 박봉덕은 1915년 당시 38세였던 아버지와 재혼하여 네 명의 자녀를 두었다. 당시, 한국인들은 커다란 울분을 가슴에 담고 자유 없이 살았다. 반면에 유럽은 제1차 세계대전이 독일의 패망으로 끝나서 자유를 찾던 시기였다. 이성자는 이러한 암흑기에 태어났지만, 개방적인 사고를 지닌 부모의 그늘 아래 구김살 없이 자랄 수 있었다. 당시만 해도 남아를 선호하는 시대지만, 아버지는 여러 자녀들 가운데 특히 이성자를 귀여워했다. 이런 사랑 덕분에 그는 밝고 긍정적인 사고를 가질 수 있었다.

그는 추억을 회상하면 김해 시절부터 떠오른다고 했다. 아버지는 지적 성장이 빠른 이성자를 일반 입학연령보다 이른, 만 6세에 김해 보통학교에 입학시켰다. 아버지는 당시 군수였는데, "우리 아버지가 날 예뻐해서 이곳저곳 다 데리고 다녔다"며 작가는 가장 행복했던 그 순간을 자주 떠올렸다. 아버지 손을 잡고 수로왕릉의 제의 행사에 간 것이 특히 인상적이었다. 3.1운동을 빌미로 수많은 한국인을 죽이면서 세계의 눈총을 받던 일본이 '문화정책'이라는 위장술로 전환한 덕에 어렵게나마 우리 전통을 이어갈 수 있었다. 그중 하나가 가락국(금관가야)의 시조 수로왕(재위 42~199)릉의 제례였다. 일본은 신화 속의 인물은 덜 위험하다고 보았겠지만, 수로왕릉의 모든 문에 그려진 음양의 태극 문양이야말로 한국의 정신을 고취시키는 것이다. 이는 현재 태극기와 가까운 문양으로, 독특한 청홍 음양은 중국의 흑백 음양과 차별화된다.

1924년, 만 6세의 이성자는 아버지의 손을 잡고 수로왕의 신화 속으

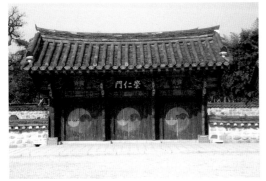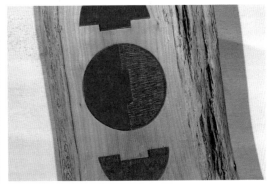

로 들어간다. 거대한 태극 문양이 있는 문이 그 무게만큼이나 무겁고 천천히 열리며, '역사'와 '신화'도 함께 열린다. 문마다 크게 그려진, 청홍 음양으로부터 푸른색과 붉은색 옷을 입고 제례를 드리는 사람들이 그대로 쏟아져 나오는 것 같다(숭선전 제례는 경상남도 무형문화재 제11호).

음양의 거대한 문이 활짝 열리면서, 암울한 현실로부터 아름다운 초현실의 세계로 들어선다. 마치 영화의 한 장면 같다. 한 사내가 면도날을 손질한 후 보름달을 쳐다본다. 그리고 한 여인에게 다가가 날카로운 면도날을 그녀의 눈동자로 가져간다. 방금 남자가 본 달이 길고 가는 구름에 의해 반으로 나뉘어지고, 달 같은 눈동자도 나뉘어진다. 절개된 달과 여인의 눈동자 사이로 새로운 세계가 펼쳐진다. 이 초현실의 세계에는 연계성 없는 사건들이 전개된다. 기승전결도, 인과관계도 없는 세계. 바로 초현실주의의 대표 작가 살바도르 달리와 영화감독 루이스 부뉴엘이 만든 영화 「안달루시아의 개」(1929)의 내용이다. 또 이성자가 프랑스로 건너가 만나게 될 세계이기도 하다. 이렇게 달과 눈동자를 반으로 나누어 초현실의 세계로 들어가듯, 음양의 문도 반으로 나뉘어 신화의 세계로 들어간다.

수로왕의 능침에 들어가려면 가락루와 숭인문을 거쳐야 한다. 능침은 거룩하고 신성한 영역으로 영혼을 만나는 곳이다. 음과 양은 남과 여의 조화도 의미하지만, 땅과 하늘처럼 이 세상과 또 다른 세상의 소통을 상징하기도 한다. 이는 차후 이성자에게 볼록 반원과 오목 반원[0-1]으로 재현된다. 그의 예술도 크게 땅(음: 대지, 도시 등)과 하늘(양: 우주)로 발전되고, '현실'과 '이를 넘어선 현실(초현실, 초월)'로 전개된다.

　　『삼국유사』와 『가락국기』에 의하면, 42년 3월 성스러운 땅인 김해의 구지봉龜旨峰에서 수백 명의 가야 사람들이 춤을 추고 노래를 부르며 하느님에게 "임금을 달라"고 요청한다. 이들의 소원이 응답되어 하늘로부터 황금알 6개가 주어진다. 그 알에서 가장 먼저 태어난 아이가 바로 수로왕으로 6가야의 중심인 금관가야의 시조가 된다. 나머지 다섯 알에서 태어난 아이들도 왕이 되어 다섯 가야의 시조가 된다. 수로왕이 결혼할 시기가 되자, 인도 아유타阿踰陀 왕국의 공주 허황옥許黃玉이 배를 타고 가야로 와서 왕비가 된다. 가야 왕국은 머나먼 인도와 교류도 하고 국제 결혼까지 할 만큼 외부세계를 향해 활짝 열린 나라였다. 이들은 자녀도 낳고 157년 동안 가야를 번창시키며 행복하게 잘 살았다.

　　엄격하고 장중한 의례와 푸른색과 붉은색 의복을 입고 제례를 드리는 사람들의 자세와 움직임, 어른들이 말해주는 수로왕 신화는 꿈과 상상의 나래를 마음껏 펼칠 수 있게 했다. TV도 컴퓨터도 없던 시대에, 어린 이성자에게 수로왕 제례는 엄청난 스펙터클이었다. 이처럼 강렬한 기억은 그의 삶과 예술, 그리고 무의식에 지대한 영향을 끼치게 된다. 제례에 이어, 그는 수로왕 부부의 초상화도 보고, 황금알이 내려온 언덕 정상에도 올라가고, 수로 부인이 인도에서부터 가져온 기이한 돌도 만지면서, 신화를 손으로 만지듯 촉감으로 체험한다.

소녀는 제례에 참여하는 아버지의 모습을 바라보며 가슴이 벅차오른다. 조국의 정신, 역사, 특히 하늘과 땅과 인간과 동물에게까지 가능한 외부에 열려 있는 가야의 정신을 보여준다. 한 나라의 훌륭한 문화유산을 통해서, 그 안에 있는 건축물, 그림, 조각, 풍경, 그리고 수백 년을 지켜온 제례 의식 등은 어린 그에게 그대로 흡수되었다. 그래서 이성자는 「대척지로 가는 길」(1983)에서 다음과 같이 썼다.

아버지의 정원에서의 행복한 유년기.
아버지는 내게 지혜를 가르치고자 노력하심.

그는 힘들 때마다 이 정원을 생각했으며, 마침내 '우주 시대'(이성자 작업의 마지막 단계)에서 아버지(우라노스)의 정원을 조성해 그곳에 머물게 된다. "지혜를 가르치고자 노력"한 아버지의 말 없는 교육은 천 마디의 말보다 더 강했다. 대부분의 아이들에게 그렇듯이, 이성자에게도 아버지는 우주와 같았다. 아버지는 일제 강점기에 말할 수 없는 것들을 이리저리 다니며 보여주었다. 아버지는 거대한 역사의 흐름을 눈으로 보여주고, 일제 강점기라고 할지라도 한국인이라는 긍지와 인간으로서의 자존감을 잃지 않도록 했다.

이성자는 의례를 통해 시의 세계를 접했다. 한국의 시나 시가문학은 이처럼 제의祭儀를 통해 형성되었기 때문이다. 의례 때 운율을 가지고 낭랑하게 읽는 기도사祈禱詞, 나라의 시조신始祖神이나 영웅을 칭송하는 제시祭詞 등을 통해 시가문학이 생성 및 발전되었다. 당시 제례는 현대의 오페라처럼 제사, 음악, 무용(행동), 의복, 제례 장소 등을 모두 포함한 종합예술이었으며, 여기에 '아우라'(성스러움)가 더해진다. 발터 벤야민

은 기술복제 시대에 아우라가 상실된 중요한 이유 중 하나가 "제의적 가치의 상실"임을 말한다[1]. 하늘에서 내려왔다는 여섯 개의 황금알은 아우라 그 자체의 상징이다.

김해의 높이 382m의 분성산盆城山 정상은 옛날, 가락국 왕자가 진례 토성 위의 상봉에서 천문을 보기 위해 첨성대를 쌓았다는 곳이다. 현재는 김해 천문대가 있다. 그만큼 까치발을 하고 손을 뻗으면 닿을 것처럼 별이 잘 보이는 곳이었다. 작가가 남불의 투레트라는 지역에 애착을 가진 이유 중의 하나는 밤하늘이 지상에서 가깝게 느껴졌기 때문이다.

여러 겹의 태극 문을 거쳐야 신화에 이르듯이, 이성자의 작품도 여러 단계를 거쳐 우주에 이르게 된다. 음양이 그려진 문이 하나씩 열릴 때마다 새로운 세계가 펼쳐진다. 그가 자신의 모티브를 찾고자 노력할 때, 이러한 음양의 기억은 많은 도움이 되었다. 그는 동양적인 음양 모티브를 좀 더 보편적인 우주 모티브로 발전시킨다. 수로왕릉의 열린 음양문을 통해 멀리 또 다른 음양문들이 보이듯이 그의 작품 속의 음양 모티브도 큰 것 안에 작은 것들이 이어진다.

아버지의 지혜로운 교육으로 다져진 자존감은 그가 어떤 상황에서도 좌절하지 않고 우뚝 일어서게 했다. 일본 유학 시절에도, 그리고 홀로 도불하여 마주한 낯선 외국 생활에서도, 그의 당당한 태도는 사람들로 하여금 그를 왕족으로 생각할 정도였다. 이러한 지고한 이상과 자유, 자존감은 이후 그의 예술을 통해서 재현되고, 잊었던 천상적 본성에 대해 상기시킨다.

세로로 나눠진 음양 모티브 **0-2** 〈양어장〉, 1973, 실크스크린, 42x61cm

 0-3 〈서쪽으로 향하는 문에서〉, 1974, 실크스크린, 49.5x65cm

가로로 나눠진 음양 모티브 **0-4** 〈음과 양 6월〉, 1975, 캔버스에 아크릴릭, 250x200cm

 0-5 〈음과 양 4월〉, 1975, 캔버스에 아크릴릭, 200x200cm

자연에 대한 친근함과 경외감

1925년 아버지가 창녕 군수로 부임하면서, 가족은 태백산 기슭으로 이사한다. 이때 이성자는 자연과 친해지며, "소나무 눈, 꽃잎들, 밀알들을 먹었다"고 상기한다. 그는 자연을 가족이나 친구처럼 생각하여, "학교에서 돌아오면 책가방을 던져놓고, 마당에 꽃이 얼마나 피었는지 달려가 살펴봤다." 남불의 아틀리에 '은하수'에 살 때도 그는 혼자가 아니라, 언제나 꽃, 나무, 개구리 등의 수많은 생명체와 함께 산다고 여겼다.

이성자는 학교 전시실이나 미술관에서, 자연의 흙 색깔이 그대로 드러나는 신라 토기의 아름다움에 감명을 받는다. 신라 토기는, 목항아리나 굽다리접시의 뚜껑에 앙증맞은 동물이나 인물을 붙이는 것이 특징이다. 토기 위에 전개된 '소우주'를 바라보며 상상의 나래를 펼쳤다. 1950년대 중반, 남불의 '발로리스'에서 도자기를 배울 때 어린 시절 인상 깊었던 신라 토기의 아름다움에 대해 사람들에게 설명했다.

〈질그릇 장경호〉, 신라 5세기, 높이 34cm, 국립경주박물관 소장

1927년 아버지가 은퇴하고, 가족은 이씨 가문의 터전인 진주로 다시 돌아간다. 그곳에서 아버지는 민선의원이 된다. 아버지는 전통을 존중하는 동시에 신학문을 중시하는 사람이었기에 이성자는 전통적인 교육과 신학문을 함께 익히게 된다. 이성자는 "산수화로 둘러싸여 자랐다"고 말한다. 문인화의 대표적인 유형인 산수화는 역설적이나 '구상적인 추상미술'과 같다. 구상적으로 표현하되, 실제의 풍경이라기보다는 작가의 심성을 담은 작품이기 때문이다. 또한 산수화는 시, 서, 화가 모두 섞여 있는 종합적인 예술과 같다. 그의 집에는 병풍이나 족자로 된 문인화 작품들은 많았는데, 화조화나 민화는 없었다고 회상한다. 원래 문인화란, 문인이 시를 지으면서 그림도 그리지만, 화가가 그림을 그리고 문인

이 시를 쓰는 공동작업도 한다. 이후에 이성자는 프랑스 누보 로망의 기수인 미셸 뷔토르와 서구식이고 서양화적인 문인화를 시도한다.

1931년, 이성자는 진주에 있는 일신여자고등보통학교(현 진주여고)에 진학한다. 그는 렘브란트, 세잔, 반 고흐 등을 좋아했고, 그림에 소질을 보여 교실 뒷벽에는 늘 그의 그림이 걸려 있었다.

1935년 진주 일신여자고등보통학교를 졸업한 이성자는 좀 더 넓은 세상을 보고 싶은 열망에 빠진다. 당시 유학을 간다는 것은 힘든 일이었으며, 특히 여성은 꿈도 꾸기 어려운 일이었다. 그는 이를 관철시키기 위해 단식투쟁을 할 정도로 의지가 강했다. 결국 그의 부모는 현모양처가 되는 데 도움이 되는 가정학을 공부한다는 전제하에 유학을 허락한다. 1935년 17세의 이성자는 도쿄 시부야에 있는 짓센實踐여자대학에 입학한다. 이 대학은 서구의 신학문을 종합적으로 가르쳤는데, 여학생들도

짓센여자대학 기숙사 친구들과
함께. 뒷줄 왼쪽이 이성자

건축, 수리, 기계, 양재 등을 배워 현대 여성을 배출하는 진보적인 학교였다. 당시 일본 건축은 서구의 영향하에 급격한 변화와 발전을 이루는 시기였다. 이때부터 그는 건축에 지대한 관심을 가지며, 차후 그의 회화에도 반영된다.

짧은 행복, 긴 이별

1938년, 20세의 이성자는 대학을 졸업하고 귀국한다. 그해 가을 외과의사 신태범과 결혼하여 인천에서 살게 된다. 그는 우리나라 근대 해운의 개척자인 광제호 선장 신순성의 아들이다. 1939년 맏이 용철이 태어나지만 그 다음 해 사망한다. 다행히 41년에 용석, 43년에 용학, 그리고 45년에 해방둥이 용극을 얻게 된다. 그는 아이를 낳고 키우는 것을 소중하

좌 이성자와 남편 신태범
우 이성자와 아이들. 왼쪽부터 남동생 위키 리, 첫째 용석, 이성자, 막내 용극, 둘째 용학

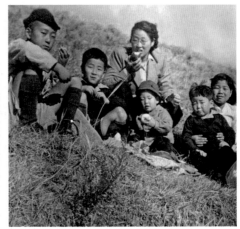

고 자랑스럽게 여기며 행복을 느꼈다.

　가정을 이루고 자식을 키워가며 느꼈던 행복은 길지 않았다. 1946년, 그의 우주였던 아버지가 돌아가시고, 1950년 6월에 발발한 전쟁을 피해 피난민 행렬에 섞여 부산으로 내려간다. 1951년, 남편의 외도로 파경에 이르렀지만 세 아들 모두 남편이 거두게 된다. 아이들을 더 이상 볼 수 없다는 절망감에 사로잡힌 이성자는 한꺼번에 밀어닥친 슬픔을 피하기 위해서는 더 멀리 가야 한다고 생각했다.

　친지를 통해 알게 된 당시 주불공사 손병식 외교관의 도움으로 이성자는 프랑스로 떠난다. "무일푼, 무명의 처지로, 불어도 모르지만", 아버지의 부재, 결혼 생활의 파경, 아이들과의 이별, 그리고 전쟁이 그를 더욱더 멀리 가도록 등을 떠밀었다. 그는 "슬픈 기억과 절망을 담고 있는 내장까지도 태평양 바다에 던져버린다"는 심정으로 비행기를 탔다. 일본에서 유학했던 경험이 좀 더 먼 나라로 갈 용기를 주었다. 한국동란이 한창인 1951년, 그의 나이 33세 때의 일이다.

이성자의 아이들. 왼쪽부터 둘째 용학, 첫째 용석, 막내 용극

1장
구상 시대
1954-1956

미명의 새벽길을
홀로 깨어서 걸어오신 이
유년에 국경을 지나고 대양을 건너서

◆ 「비상」, 미셸 뷔토르 ◆

빛의 도시 파리로

이성자는 지구 반 바퀴를 돌아 빛을 찾아왔다. 어둠과 카오스 그 자체였던 한국에서 볼 때, 프랑스 파리는 평화와 빛의 도시였다. 특히 예술가들에게는 꿈의 도시이기도 했다. 파리에 대한 그의 첫인상은 "살아 있는 예술이며 건물들은 조각품" 그 자체였다. 아직 에콜 드 파리의 분위기가 남아 있고, 세상을 뒤흔든 두 번의 세계대전의 여파로 지금까지의 이성과 전통을 재고하며 새로운 문화가 탄생되는 예술의 수도 한가운데로 이성자는 걸어 들어간다.

장폴 사르트르는 더 이상 '본질'이 아닌 따끈따끈한 현실적 '실존'을 앞세우는 참여 지성적 분위기를 창출하고 있었다. 미술계에서는 다다에서 떠난 초현실주의자들이 몽파르나스의 분위기를 뜨겁게 달구고, 다른 한 편에서는 앵포르멜이 열기를 띠었다. 프랑스를 중심으로 발생한 '앵포르멜'은 추상회화의 한 운동으로, 플라톤 이래 25세기 동안 중요시 여겨왔던 형상forme에 반대in한다는 의미다. 이성자는 구상에서 추상으로 넘어가는 시기에 바로 이 앵포르멜의 영향을 받는다. 연극에서는 "부조리 연극"이, 문학에서는 전통적 소설 형식을 부정하는 "반소설"(누보 로망) 등이 몽파르나스에서 시작되어 전 세계로 퍼져 나가고 있었다. 지성과 새로운 예술이 요동치는 이곳 몽파르나스에서 이성자는 미술관에 다니고, 불어를 배우고, 미술도 시작한다.

1953년, 이성자는 짓센여자대학에서 배운 경험을 살려 의상디자인 학교에 들어갔는데 그곳에서 만난 선생이 그가 회화에 재능이 있는 것을 알아보고 미술을 전공하라고 조언한다. 디자인 학교를 졸업하면 모국으로 돌아가 일도 구할 수 있고 그리운 아이들도 만날 수 있겠지만, 화가가

된다는 것은 소수 작가를 제외하면 생계조차 힘든 일이었다. 그러나 그는 고민 끝에 화가의 길을 택한다.

그는 디자인 학교 선생님의 추천으로 몽파르나스 근처에 있는 그랑드 쇼미에르 아카데미Académie de la Grande Chaumière에 입학한다. 이 아카데미는 폴 고갱, 아메데오 모딜리아니, 페르낭 레제, 루이즈 부르주아, 알렉산더 칼더, 호안 미로 등이 거쳐간 곳이다. 2년 전 새로운 땅에 도착한 이성자는 이제 미술이라는 새로운 분야에 들어섰다.

그랑드 쇼미에르 아카데미에서

> 나는 서양화를 프랑스에서 처음부터 서구식으로 배웠다. 어떠한 선입견도 없이 미술의 테크닉뿐만 아니라 정신도 그대로 받아들일 수 있었다. (…) 하지만, 다른 한국작가들은 이미 일본에서 공부를 하고 한국에서 대가가 되어서 프랑스에 왔다. (이성자와의 인터뷰)

그가 언급하는 50년대 후반에 프랑스에 체류했던 다른 작가들이란, 박영선, 남관, 김흥수, 권옥연, 이응노, 함대정, 김환기 등이다. 이 가운데 박영선, 남관, 김흥수, 이세득, 변종하 등은 이성자 이후에 그랑드 쇼미에르 아카데미에 입학한다.

이들은 이미 한국에서 대가로 인정받은 자들이었기에 이제 미술을 시작하는 이성자와는 거리가 있었다. 하지만 그는 스펀지가 물을 흡수하듯 빠르게 배움을 받아들이고, 이를 자신의 것으로 소화시켜 재창조하는 재능이 있었다. 아카데미에는 많은 교수들이 있었지만, 그가 선택한

스승들은, 프랑스 출신의 이브 브라예, 미국 출신의 앙리 고에츠, 그리고 러시아 출신의 오십 자드킨이었다. 그는 자기 색이 뚜렷한 3인 3색의 세계적인 작가이자 교수로부터 세 개의 다른 미술을 거의 동시에 배웠다.

스승들의 정원에서 – 자드킨, 브라예, 고에츠

지금도 그렇지만, 이성자가 수학할 때도 그랑드 쇼미에르 아카데미는 각 교수별로 교실이 지정되어 있고, 학생들은 자신들이 원하는 교수를 선택하여 자유롭게 수강할 수 있었다.

오십 자드킨

오십 자드킨(1890-1967)은 러시아 출신으로 프랑스 큐비즘을 대표하는 조각가다. 프랑스에는 그의 이름으로 된 미술관이 파리와 레자르크에 있다. 그는 1946년부터 1958년까지 그랑드 쇼미에르 아카데미에서 재직했다. 많은 학생들이 열정적이며 확신에 찬 그의 수업에 열광했다. 자드킨이 그의 친구 앙드레 드 리더에게 쓴 편지에서 당시 수업 광경을 엿볼 수 있다.

그랑드 쇼미에르 아카데미에서 내 수업은 국제적인 청년들의 교차로로 이들은 새로운 형태의 세계를 찾고 있다. 매주 금요일 10시에서 12시까지의 내 수업은 거의 서른 명의 학생들로 시작하나, 수업이 진행되는 중에 많은 외국 학생들이 들어온다. 매우 격려가 되지만, 수업이 끝날 때는 뜨거움과 차가움을 한꺼번에 겪은 것처럼 피곤해진다. (1950.9)

자드킨은 학생들에게 "모든 것을 보는 것은 불가능하고, 모든 것을 기억해서도 안 된다. 하지만 자연 앞에서는 끊임없이 지속적으로 쳐다봐야 한다"고 가르쳤다.

자드킨의 대표적인 연작 중 하나인 〈프로메테우스〉는 이성자가 그랑드 쇼미에르 아카데미에 있을 때 만들어졌다. 그리스 신화에서, 프로메테우스는 진흙으로 남자를 만들고 제우스 몰래 꺼지지 않는 불을 회양목 안에 넣어 인간에게 주었다. 자드킨의 작품에서, 회양목은 마치 불꽃과 같은 모습이다. 프로메테우스는 인간을 만들 때, 아래로 땅을 다스리고 위로 신을 섬기는 중개자로 만들었고, 그의 동생 에피메테우스는 인간이 아래와 위를 볼 수 있는 능력을 주었다.

우연의 일치일까? 이 〈프로메테우스〉는 앞으로의 이성자의 작업 과정을 선취하는 것 같다. 그의 작업 전반부는 아래의 대지를, 그리고 후반부는 위의 하늘을 다루게 되기 때문이다. 프로메테우스가 만든 중개자 인간은 하늘과 땅 사이의 '공간'(이성자의 '중복 시대', '도시 시대' 등)에서 거주한다. 자드킨의 프로메테우스는 나무를 들고 있지만, 프로메테우스 자체도 커다란 나무 기둥 같다. 나무는 세계적으로 땅과 하늘의 중개적인 상징을 지니고 있다. 우리는 앞으로 이성자의 작업에서 나무의 중요성이 얼마나 큰지 보게 될 것이다.

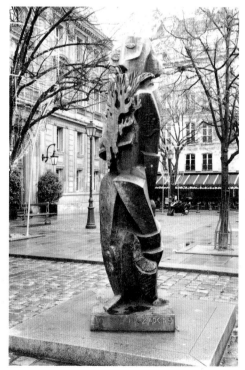

오십 자드킨, 〈프로메테우스〉, 1955-56, 브론즈, 300x69x98cm
이 작품은 생제르맹데프레 광장에 있다.

이브 브라예

이브 브라예(1907-90)는 프랑스 출신의 현대 화가다. 그는 1930년에 로마 대상Grand Prix de Rome을 수상하고, 1934년 명망 있는 샤르팡티에 갤러리에서 큰 전시를 개최한다. 1960년에 레보드프로방스Les Baux-de-Provence 시립미술관에 이브 브라예 전시실이 생기고, 1991년에는 이브 브라예 미술관이 개관된다.

이성자는 이브 브라예에게서 회화를 배운다. 심사숙고해서 선택한 결과이지만, 첫발부터 행운이 따른 것도 사실이다. 어떤 일을 처음 배울 때는 전통적이고 고전적인 방식으로 기본을 배우는 것이 중요하기 때문이다. 그가 고에츠보다 브라예에게 먼저 미술을 배운 것은 바로 이러한 기본을 제대로 배우기 위함이었다. 브라예는 당시 이미 유명한 화가였지만, 현대 화가로는 보기 드물게 전통적인 구상에 집착했다. 그는 정물화, 구성, 다양한 테크닉에 관심을 가졌고, 특히 풍경화의 대가였다. 지중해 풍경을 좋아해서 모로코, 스페인, 이탈리아를 다니다가 프랑스 남

좌 이브 브라예, 〈카마르그의 행복〉, 1954 우 이브 브라예, 〈코르드에서 본 풍경〉, 1956

부 지방인 카마르그와 프로방스에 정착한다. 브라예는 시적 현실Réalité Poétique 그룹(뷔야르, 보나르의 그룹)에 지대한 관심을 가졌는데, 이 그룹의 이름처럼 그의 예술은 현실(구상)적이며 동시에 시적이다. 이성자도 한때는 시적 현실 그룹의 작가들, 좀 더 정확히는 위에 언급된 뷔야르나 보나르같은 '나비파Nabis' 작가들의 작업을 좋아했다.

브라예 덕분에 이성자는 빠른 속도로 미술의 기본을 배우고 사실주의적이며 아카데믹한 화풍을 익힌다. 그가 아카데미에 다닐 당시의 브라예 작품들을 보면, 정적인 풍경에서 나목裸木들만 다이내믹하게 그려져 있다. 산책하는 사람들도, 남불의 햇빛에 하얗게 빛나는 담이나 벽도 모두 반듯하게 서 있는데, 나목들만 휘거나 뒤틀린 모습이다. 이성자의 〈눈 덮인 보지라르 거리〉[1-5]에서 나목도 이러한 다이내믹함을 준다. 겨울이라는 얼어붙은 시간적 배경과 단순화된 공간적 배경이기에 나목의 움직임이 더욱 강하게 부각되는 점이 비평가들의 호평을 이끌어 냈다. 이성자는 자신이 고에츠의 조교로 있을 때 "남관과 김홍수 작가는 이브 브라예의 반에서 구상을 배우고 있었다"고 회상한다.

앙리 고에츠

화가이자 판화가인 앙리 고에츠(1909-89)는 1909년 뉴욕에서 태어났다. 그의 할아버지는 프랑스인으로 1850년경 미국으로 이민을 갔다. 고에츠는 MIT, 하버드, 보스턴에서 수학하고 그랜드 센트럴 아트 스쿨 Grand Central Art School에서 미술을 공부하고 1930년 파리로 온다. 고에츠는 1955년부터 그랑드 쇼미에르 아카데미에서 강의를 시작했다. 새로운 미술 유형에 목말랐던 학생들이 그의 수업에 몰리면서, 고에츠는 두 개의 아틀리에를 열게 되고, 재능 있는 조교의 도움을 필요로 했다.

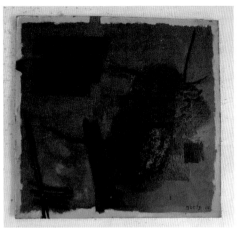

좌 앙리 고에츠, 〈무제〉, 1956, 캔버스에 유채, 92x65cm 우 이성자의 투레트 아틀리에에 걸려 있는 앙리 고에츠 작품

이성자는 1955년에서 1956년까지 그의 조교를 한다. 고전적인 구상을 배운 이성자는 자연스럽게 고에츠의 현대적인 화풍에 관심을 가지게 된다. 서구의 전반적인 예술 경향을 잘 알고 국제적인 예술가들과 교류하는 고에츠를 통해 이성자는 세계 미술의 흐름을 접할 수 있었다.

고에츠는 초기에 인상주의, 표현주의, 입체주의 등을 연구하다가 한스 아르퉁, 프랜시스 피카비아, 초현실주의 시인이자 미술 비평가 앙드레 브르통, 초현실주의 시인 폴 엘뤼아르 등과 교류하며, 초현실주의로 들어간다. 특히 친구 피카비아의 시를 그림으로 재현하기도 한다. 고에츠는 다다적인 자세에 영향을 받았고, 이는 차후 이성자에게도 전달된다.

고에츠는 이성자가 관습적이고 근대적인 예술에 젖어들기 전에, 그 자신만의 고유한 예술을 찾을 수 있도록 도운 참된 스승이었다. 이성자는 그의 교수법을 다음과 같이 회상한다. "고에츠는 아무것도 가르쳐 주지 않고, 무조건 그리라"고 했다. 아무것도 가르치지 않기에, 이성자와

같은 학생은 모든 것을 배울 수 있었지만, 주입식 교육에 젖은 학생은 아무 것도 배우지 못했다.

그는 학생들의 그림에서 그들만의 고유한 독특성을 찾아서 이를 발전시켜 주었다. 그들의 그림이 모델과 닮았는지 아닌지, 잘 그렸는지 못 그렸는지는 중요치 않았다. 그는 기술이 아닌 예술을, 이성이 아닌 감성을, 보편성이 아닌 독특성을 가르쳤다. 테크닉만 배운 학생들이 기술은 충분하지만, 자신의 재능을 잃어버리는 예가 허다하기 때문이다. 이성자는 고에츠의 교육 방식 덕분에 그만의 독특성을 일찍 찾을 수 있었다.

이성자는 고에츠에게서 단시간 내에 현대 미술의 정수를 배웠을 뿐만 아니라, 현대 미술가의 태도도 익히고, 현대 미술이 조성되는 환경 혹은 구조도 감지할 수 있었다. 고에츠는 이성자의 작품이 섬세하거나 약해지면, "이것은 너의 방식이 아니다"라며 좀 더 강하게 할 것을 요구했다. 또 이성자가 니콜라 드 스탈의 영향을 너무 받았을 때는, 그 자신의 예술로 되돌아가라고 지적했다.

이성자는 본인이 "강한 면도 있지만, 약한 면도 있음"을 알고, 양쪽 모두를 표현하기를 원했다. "극동에서 태어나 극서에서 작품을 하듯이" 이성자는 자신의 삶과 예술이 극과 극을 어우러야 한다는 것을 일찍부터 알고 있었다. 이성과 감성, 유사와 상사, 구상과 추상, 현실 긍정과 현실 부정 등에서 지금껏 전자를 우선시했으니 이제는 후자에 우선권을 주자는 것은 다시 역逆이원론적인 함정에 빠질 뿐이다. 이성자는 인간이 주체가 되는 동일화가 아니라, 시나 자연이 주체가 되는 동일화를 통해, 유사를 통한 재현도 가능하고, 상사로서의 반복도 가능하다는 것을 체험으로 알고 있었다.

고에츠와 이성자가 좋아하는 시나 문학 장르는 확실히 달랐지만, 두

작가 모두 문학에서 많은 영향을 받았다. 이성자의 대부분의 작품은 시적인 풍경을 근간으로 하고 있다. 또한 그는 고에츠의 현대적인 사상과 추상성을 받아들여 비재현적인 추상을 하게 된다. 자드킨의 충고대로 그는 오브제나 자연을 끊임없이 바라보면서, 모든 것을 기억해서 재현하는 것이 아니라 그 내면에 있는 것을 끄집어낸다. 여기에다가 한국에서 체험한 근원적 감각과 서구의 지적, 미술사적 배움을 아울러서, 자신의 고유한 작품으로 발전시킨다.

그는 고에츠의 수업에 오래 머물지는 않았지만, 한번 엮인 사제지간의 관계는 지속되었다. 그는 특유의 친화력으로 고에츠뿐만 아니라 그의 부인, 크리스틴 부메스터와도 교류했다. 네덜란드 작가인 부메스터는 1935년 그랑드 쇼미에르 아카데미에서 고에츠를 만나 결혼했다. 부메스터는 특히 1952년과 1962년 사이에 유럽에서 많은 전시 활동을 했는데, 추후 이성자가 전시하게 될 카발레로 갤러리에서도 전시했다. 고에츠 부부와 친하게 지냈던 여러 작가나 갤러리들이 다시 이성자에게 이어질 정도로 이들의 관계는 돈독했던 것으로 보인다. 1971년 부메스터가 병사하자, 앙리 고에츠는 점점 내부로 침잠하다가 1989년 투신자살을 한다.

고에츠 부부는 이성자에게 현대 미술의 씨를 주었을 뿐만 아니라, 이씨가 잘 자랄 수 있도록 미술 관계자들을 소개시켜 주었고, 여행 때는 친지의 집에 머물 수 있도록 하는 등 많은 도움과 영향을 주었다.

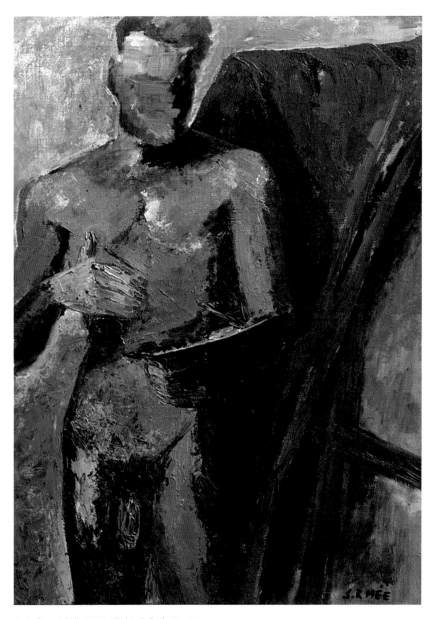

1-1 〈누드-남성〉, 1955, 캔버스에 유채, 65x46cm

살아 있는 모델

"살아 있는 모델에 헌정된 아틀리에Atelier dédié au modèle vivant"라는 모토처럼 그랑드 쇼미에르 아카데미는 살아 있는 인체를 그리는 것을 중요시한다. 굳어 있는 석고가 아니라 살아 있는 누드를 그린다는 것은 살아 있는 관계성을 시각화하는 것이기에 상당히 중요하다.

〈누드-남성〉[1-1]은 이성자의 최초 작품 중 하나로, 색감이나 붓 터치에서 독창적인 회화 탐구를 위해 고민한 흔적이 보인다. 열정과 대범함이 엿보이지만 아직은 경직되어 있다. 이를 감추려는 듯 거친 터치와 강한 색감을 사용했는데, 이러한 부자연스러움이 작가의 감성을 그대로 담아내면서 흥미를 자아낸다. 그리고 앞으로 추상화에서 보일 대담한 생략법이 드러나기 시작한다.

이성자 예술의 특징 중의 하나는 소통인데, 여기에서는 모델과 화가(이성자)의 관계성이 느껴지지 않는다. 앞에 서 있는 남자는 모델이고 관찰의 대상일 뿐이라는 듯 모델과 화가 사이에 감성적 거리가 있다. 모델은 화가 쪽을 바라보지 않고 형식상 들고 있는 붓과 팔레트에 집중하는 척 아래로 시선을 던진다. 화가 역시 모델의 감정 표현에는 관심 없다는 듯, 얼굴 표정을 지워버린다. 그러나 화가는 대상들을 관계성으로 엮어간다. 모델은 뒤에 있는 붉은 오브제의 영향으로 그의 왼쪽 팔과 대퇴부에 붉은색 빛이 반사되고 있다. 반면에 어두운 청색 그림자는 붉은 오브제, 인체, 벽에 골고루 드리운다. 그래서 모델의 신체는 두 양극적인 색깔인 붉은색과 푸른색을 연결하고 있다. 마치 작가의 무의식 깊이 자리 잡은 태극 문양이 발현된 듯, 음양의 기본적인 색깔인 붉은색과 푸른색이 화면에 양립되어 있다.

그림을 배운 지 2년밖에 되지 않았음에도 구성이 제법 짜임새 있고 안정적이다. 모델의 머리 윗부분과 오른쪽 팔의 일부분을 화면 밖으로 내보낸 것도 흥미롭다. 의상디자인을 할 당시에 날렵하고 세련되게 그렸던 것과 비교하면 같은 사람이 그렸는지 의심스러울 정도다. 2년 전에는 의상에 중점을 두고 인체를 그렸다면, 이제는 옷이 배제된 인체를 그리고 있다. 의상 중심일 때와 몸 중심일 때의 테크닉, 구도, 색, 분위기 등이 극과 극처럼 다르다는 것이 흥미롭다. 우리 일상사에서 오브제(의복, 승용차 등) 중심으로 볼 때와 사람(감성, 이성 등) 중심으로 볼 때의 차이가 시각화된 듯하다.

의상디자인 학교에 다니던 시절의 드로잉

〈보지라르 거리의 작업실〉

1955년, 이성자는 그랑드 쇼미에르 아카데미에서 가까운 몽파르나스 보지라르 거리의 98번지 6층 다락방으로 이사한다. 이곳은 룩셈부르크 공원과 가깝고, 중요한 예술가들이 모이는 몽파르나스 카페와도 가까웠다. 몽파르나스 역 주변이라 파리의 다른 어떤 곳보다도 활기가 넘쳤다. 이성자는 이곳에서 4년 동안 거주하며 초기 작업들을 완성한다.

〈보지라르 거리의 작업실〉[1-2]에는 당시 그가 살던 환경과 분위기가 그대로 배어난다. 이 작품이 탄생한 다락방은 주로 학생들이 임대하지만, 예전에는 부잣집 하녀들이 머물렀기에 '하녀 방'이라고 불렸다. 그가 머물렀던 파리 6구는 프랑스에서 가장 비싼 지역 중 하나다. 대부분 18-19

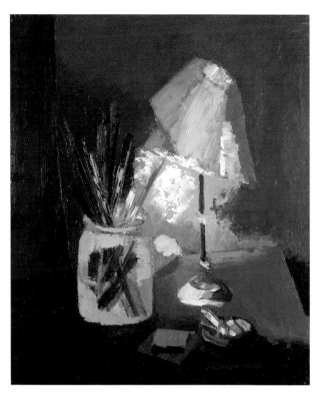

1-2 〈보지라르 거리의 작업실〉, 1956, 캔버스에 유채, 56x46cm

세기에 지어진 건물들로 웅장하고 아름답다. 하지만, 하녀 방은 가장 꼭대기 층에 있어서 여름에는 덥고 겨울에는 추웠다. 10 ㎡ 정도의 작은 방으로 가구가 갖춰져 있으며, 방에 비해서는 큰 침대와 옷장, 작은 세면대가 있고 간혹 책상이 있는 경우도 있다. 이러한 가구들이 자리잡고 나면 남는 공간이 별로 없어서 이성자는 침대 위나 세면대에 물감과 팔레트를 놓고 책상에 놓인 정물을 그렸다. 책상 위의 램프 갓이 찢어졌지만, 마치 빛이 갓을 비집고 나오느라고 찢어진 듯하다. 이성자는 작은 방의 불편함은 잊고 긍정적인 부분들을 생각했다. "내가 문학 소녀였기 때문에 옛날 서양 소설에 흔히 나오는 그런 천장 방에서 살고 싶었다. 그곳은 소설처럼 낭만적인 곳이었다." 그는 마치 동화 속의 주인공이 곤궁에 처해 잠시 작은 방에 기거하는 것처럼, 혹은 푸치니의 오페라 「라 보엠」의 다락방에 사는 미미나 로돌포처럼 산다고 생각했다. 설거지, 청소 등 집안일은 "예전에 해 보지 않았던 일이라 재미있었다"고 말한다. 그는 헌 침대 시트를 얻어 성한 부분만을 잘라 아교칠을 해서 직접 캔버스를 만들어 썼다. 새 캔버스를 사는 것은 파리 생활 10여 년 후에나 가능했다. 현재의 고통을 미래의 희망으로 변화시키는 연금술사 같은 능력 덕분에 가난을 낭만으로 변화시키는 그이기에 〈보

1-3 〈정물〉, 1956, 캔버스에 유채, 46x55cm

지라르 거리의 작업실〉에서 보이는 불빛은 따뜻하고 찬란하다.

〈보지라르 거리의 작업실〉에서 '작업실'이란, 방 한구석에 있는 작은 책상과 방 전체를 비추지 못할 정도의 작고 찢어진 램프, 붓통 등이 놓인 공간을 말한다. 몇 자루의 붓이 꽂혀 있는 유리병 뒤에는 먹다 남은 빵이 놓여 있다. 재떨이에 담배꽁초가 있는 것으로 보아 그 옆에 있는 작은 상자들은 담뱃갑과 성냥갑인 듯하다. 이 그림에서 가장 시선을 끄는 것은 캔버스 한가운데에 손에 잡힐 듯이 두껍게 표현된 빛의 질감이다. 저 빛을 만지고 다른 오브제를 만지면 그 빛이 그대로 오브제에 묻어날 것만 같다. 다른 작품에서처럼, 이 작품에서도 그는 그림자에 인색하다. 저토록 강렬한 빛이면 그림자가 명료하게 드러났을 텐데 물체 자체에는 음영이 있지만, 그 물체와 닿는 바닥에는 음영이 거의 없다. 그림자의 부재에도 물체들이 공중에 부유하지 않고 책상 위에 잘 안착된 것처럼 느껴지는 것은 배경인 책상이 어둡게 처리되었기 때문이다.

그가 그림자에 인색한 이유는 동양화적 관점의 영향일까, 아니면 무의식적으로 그림자를 배제하는 것일까? 그가 그림자를 못 보는 것은 아니다. 예를 들어 〈정물〉[1-3]을 보면, 가장 오른쪽에 있는 서양배와 과일이 담긴 접시에 그림자가 있다. 하지만, 뭔가 어정쩡하다. 반면에, 정물의 형태나 볼륨감은 모범생들이 하듯이 착실하게 정형화되어 있다.

이 그림자에 대한 고민이 〈만돌린〉[1-4]에서는 더 이상 문제가 되지 않는다. 마치 산수화에 그림자가 '하얀(화선지 색)' 여백으로 스며들듯, 이 작품에서 그림자는 '검은' 여백 안에 녹아 있다. 화면을 사선으로 가로지르며 나무 재질에 앞면을 붉게 칠한 만돌린이 있고, 그 아래 초록색 병과 컵이 놓여 있다. 공중에 부유하는 듯한 만돌린의 배경은 검은색이라 구체적으로 어떤 정황인지 알 수 없어 궁금증을 자아낸다. 벽에 걸려 있

1-4 〈만돌린〉, 1956, 캔버스에 유채, 53x45cm

는 것 같기도 하고, 만돌린 연주자의 손가락은 보이지 않지만, 누군가 연주하는 것도 같다. 연주자는 가끔 연주를 멈추고 그 앞에 놓인 컵을 이용해 목을 축일 것이다. 이처럼 관람객에 따라 다양한 상상을 허용하는 공간을 주는 것이 바로 동양의 흰 여백이며, 이 그림에서 이성자는 검은 여백으로 표현했다.

언어를 배울 때 어느 순간 귀가 뚫리는 것처럼, 미술에서도 갑자기 눈

이 뜨이는 순간이 있다. 이성자에게도 그런 순간이 있었다.

> 수만 번 정물을 쳐다보며 그리다가 나 혼자 도를 통했다. 정물이 살아 있다고 느낀다. 살아 있어! 살아 있는 데도 아주 충성스럽게 그 자리에 그대로 있다.

이성자는 사물의 언어가 들릴 때까지 쳐다보고, 이렇게 살아난 사물들의 부활을 자신의 예술을 통해 보여준다. 마치 세잔의 그림에서 "여러 개의 사과들이 서로 밀고 당기며 살아 있는 관계성"[2]을 만드는 것처럼, 그도 물체들 간에 관계가 생성되도록 노력한다. 이성자는 "사람만 살아 있는 것이 아니라, 초목도, 그리고 오브제도 살아 있다"고 느꼈다. 이는 오십 자드킨이 가르친 대로, "자연이나 물체nature를 수천 번 바라보며 알게 된"사실이다.

〈눈 덮인 보지라르 거리〉

〈눈 덮인 보지라르 거리〉[1-5]는 이성자가 6층 자신의 방에서 바라본 뜰의 풍경이다. 그의 방 창문을 통해 초등학교가 보이는데, 쉬는 시간에는 아이들이 몰려나와 운동장에서 논다. 그는 이 광경을 바라보며 한국에 두고 온 아이들을 떠올렸다. 눈은 프랑스의 낯선 풍경을 덮으면서 한국을 떠오르게 한다. 도불한 지 5년이라는 세월이 흘렀지만 여전히 방문을 열면 한국일 것만 같다.

캔버스의 반 이상을 차지하는 뜰의 끝에는 병풍처럼 나열된 건물들이

1-5 〈눈 덮인 보지라르 거리〉, 1956, 캔버스에 유채, 73x116cm

놓여 있다. 빈틈없이 자리 잡은 검회색 건물들은 대지의 눈 때문에 더욱 우중충하고 무겁게 느껴진다. 뜰과 건물을 나누는 긴 담벽은 왼쪽의 빨간 지붕 건물에서 시작해서 캔버스를 가로질러 오른쪽으로 빠져나간다.

모든 건물의 지붕에는 예외 없이 빨간 굴뚝이 보인다. 왼쪽 원경에는 건물은 잘 보이지도 않는데, 빨간 굴뚝은 명료하게 보인다. 굴뚝 때문에 그 아래 건물의 존재를 추측할 정도다. 원근법에 따르면, 멀리 있는 굴뚝은 더 작고 간격도 더 좁아야 하는데 그렇지도 않다. 어떤 굴뚝은 멀리 있는 것이 더 크게, 앞에 있는 것이 더 작게 묘사된다. 비교적 대담한 터치로 그려온 작가가, 이처럼 신경 써서 상세하게 굴뚝을 그린 것은 매우 이례적이다. 육중한 건물 위에 앙증맞게 놓인 굴뚝들이 경쾌함을 더하고 무거움과 가벼움, 어둠과 밝음이 서로 대화한다.

이성자는 '눈'의 특성을 사용하여 원근법을 해체하고 있다. 눈이 쌓인 평원에서는 거리감을 느낄 수 없는데, 화폭에서도 이러한 지각 불가능한 거리가 눈을 통해 재현된다. 원경에 병풍처럼 둘러싸인 어두운 건물들은 우리의 시선이 그 너머로 가는 것을 막고 있다. 과감한 수평의 선들이 화폭을 가르고, 이로 인해 공간적 깊이감이 사라졌다. 원경으로 가는 시선은 막혔지만, 근경에는 시선을 가로막는 그 어떤 것도 없다. 눈 덮인 뜰이 관람객 쪽으로 연장돼서 답답하지 않고 열려 있는 느낌이다.

아직 눈을 털어내지 못한 두 그루의 나목이, 하얀 톤과 검은 톤으로 가로로 이등분된 공간을 연결시키고 있으며, 화면에 보이는 모든 색깔이 나무에 조금씩 들어가 있어서 나무가 마치 하늘과 땅을 연결시키는 매개 역할을 하고 있는 것 같다. 모든 것이 직선, 직사각형인 기하학적 공간에 나무가 유일하게 이리저리 휘어지며 유연성과 리듬을 주고 있다. 온화한 기후에서 바람막이 같은 건물에 둘러싸여 자라는 파리의 나무들

은 비교적 곧게 자라기에, 구불구불하게 휘어진 두 그루의 나무는 산수화에서 흔히 보는 동양적인 느낌을 더한다. 풍경에서 유일하게 생명의 움직임을 주는 나무 두 그루는 어두운 톤과 밝은 톤, 죽음과 삶을 연결하고, 관계성을 야기하면서 돌연 이 그림에 생기를 주고 있다. 이것이 실제 그대로의 나무인지 아닌지는 모르겠지만, 작가의 심성이 그대로 반영된 것만은 틀림없다.

〈눈 덮인 보지라르 거리〉는 1956년 파리 시립현대미술관에서 열린 프랑스 《국립미술협회전Société Nationale des Beaux-Arts》에 출품되어 평론가 조르주 부다유의 호평을 받고, 『레 레트르 프랑세즈』에 소개된다. 부다유를 비롯한 미술 관계자들은 동양의 독특한 정서로 표현된 이 풍경화에 많은 관심을 보였다. 이성자는 그때의 감격을 붙여, 경상도 사투리, 서울말을 섞어가며 신나게 설명한다. "내가 우리 친구들 다섯 명하고 《국립미술협회전》에 출품했는데, 내 혼자만 당선이 되고, 「르 몽드Le Monde」지에도 났다. 내가 막 진짜 예술가가 된기라." 이는 미술을 본격적으로 배우기 시작한 지 3년 만에 이룬 쾌거다. 하지만 그가 어릴 때는 시서화를 배우고, 일본에서 건축과 기본적인 교양미술을 한 것, 그리고 3년 전에는 의상디자인을 한 것을 감안하면 어느 정도 설명이 된다. 이제 그는 자신감을 가지고 더욱 담대하고 추상성을 띤 작업을 하게 된다. 구상작품으로 인정을 받았음에도, 여기에 머물지 않고, 뒤늦은 출발을 만회하려는 듯 다양하고 급하게 그림 스타일을 바꿔가며 점점 추상화로 옮겨간다. 1956년, 이성자는 오베르뉴에 있는 기요메 갤러리에서 첫 개인전을 열고, 한국에 대한 강연도 한다.

2차 세계대전 후, 마약과 매춘에 관한 법의 완화로 암스테르담은 관광객들이 몰려들면서 수많은 이득을 보았다. 유럽인들은 암스테르담을

1-6 〈암스테르담 항구〉, 1956, 캔버스에 유채, 54x81cm

'삶의 정글'이라고 불렀다. 1956년, 고에츠의 부인 크리스틴 부메스터
는 헤이그에서 의사로 일하는 그의 오빠 집에 이성자가 머물며 여행할
수 있도록 편의를 제공한다. 덕분에 그는 암스테르담 항구를 스케치할
수 있었고, 조선 독립을 위해 헤이그 특사로 파견되었다가 이루지 못하
고 서거한 이준 열사의 묘(1963년 고국으로 봉환됨)에 가서 참배도 한다. 네
덜란드 여행은 그에게 깊은 인상을 주었으며, 그 느낌이 여러 작품을 통
해 재현된다. 이곳에서 직접 본 고흐의 노란색과 렘브란트의 빛에 대한
감동이 〈암스테르담 항구〉[1-6]의 매력적이며 환상적인 노란색 하늘로 나
타난다. 이 노란색은 추후 '우주 시대'에서 다시 등장한다. 배를 들어올
리는 기중기와 수평적인 항만의 어두움이 엮어 내는 '수직과 수평의 놀
이'는 '순수 기하학적인 재현의 놀이'를 가능케 한다. 이 항구 연작은 앞

으로 작업하게 될 추상주의 효과를 선취한다.

로베르 페로의 도자기 작품

이성자는 프랑스 국내외를 여행하고 지인이나 스승들의 소개로 전시도 하게 된다. 니스에서의 첫 전시는 폴 에르비외 갤러리Galerie Paul Hervieu에서 열렸다. 1950년대부터 추상작품을 주로 다룬 이 갤러리는 고에츠를 먼저 초대했고, 차후 그의 제자인 이성자의 초대전을 개최했다. 모니크 에르비외는 남편 폴 에르비외의 사망으로 갤러리 문을 닫게 되면서, 더 이상 갤러리스트로서가 아니라, 이성자의 가까운 친구로서 우정을 지속한다.

전쟁 이후부터 60년대까지 프랑스의 도자기는 현대 예술적인 면모를 가지고 발전한다. 특히 발로리스Vallauris에서 피카소에 의해 시작된 도자기와 미술의 만남은 새로운 국면을 가져온다. 전통적으로 프랑스 도자기는 세브르Sèvres, 리모주Limoges, 파이앙스Faïence 도자기가 세계적으로 유명하다. 그런데 당시 이성자는 위의 서구식 전통 도자기들처럼 날렵하고 화려한 세련됨보다는, 조선 백자와 같이 서민도 다가갈 수 있는 순하고 단순한 세련됨을 선호하고, 특히 발로리스의 현대적이고 친근하며 흙냄새가 나는 도자기에 지대한 관심을 갖는다. 발로리스는 좋은 도토陶土로 유명하며, 어떤 도기는 신라 토기의 느낌마저 난다. 발로리스의 도예 분위기를 더욱 활성화시킨 인물로는 피카소가 있다. 1948년부터 1955년까지 말년의 피카소는 발로리스에서 도자기 작품을 제작했다. 이성자는 "피카소가 도자기를 종합예술"이라고 한 말에 수긍하며, 도자기를 배울 기회를 찾았다.

발로리스를 드나들던 이성자는 페로 부부와 알게 되고, 1956년부터 이들의 '옛 풍차 아틀리에atelier du vieux moulin'(기름을 사용했던 풍차를 개조)에서 처음으로 도예를 배우게 된다. 발로리스에서 거주하며 활발한

활동을 하는 로베르와 미슐린 페로 부부는 칸 소재의 카발레로 갤러리 Galerie Cavalero에 도자기 작품을 상설 전시하고 있었다. 로베르 페로는 프랑스에서 태어난 도예가, 조각가, 화가다. 그는 1953년 발로리스에 정착, 1954년 옛 풍차 아틀리에를 만들어 발로리스 세라믹을 발전시켰다. 로베르 페로는 피카소와 함께 전시도 했다.

이성자는 1961년에는 알렉산드르 코스탄다의 아틀리에에서 도자기 작품을 만든다. 이후에 한국에 들르면서 본격적으로 도자기를 하고, 도자기 작품을 전시한다. 2003년 그는 프랑스 발로리스의 마넬리 도자기 미술관에서 개인전을 한다. 이 미술관의 큐레이터 산드라 베나드레티 펠라르는 2002년 이성자와의 첫 만남 이후 교류를 지속해왔기에 그의 삶과 예술에 대해 상당히 깊이 알고 있다. 펠라르는 그의 작품이 "아주 예외적이며, 프랑스 사람들이 볼 때는 상당히 독특해서 관심을 갖게 된다"고 평한다.

좌 2003년 발로리스 마넬리 도자기 미술관 개인전에서 우 2003년 발로리스 마넬리 도자기 미술관 전경

2장
추상 시대
1957-1960

오늘날도 여전히,
나는 헛되이 트리스탄과 이졸데와 같은 위험한 환상,
소름 끼치고 감미로운 무한성을 찾고 있다.
이러한 '지옥의 쾌감'을 맛보기 위해
많이 아파 보지 않았던 사람들에게는
세상은 빈곤하다.

◆ 니체, 『이 사람을 보라』 ◆

바그너의 반지, 추상으로 가는 왕도

이성자의 회화 〈트리스탄과 이졸데 1〉[2-1]을 보면, 오페라 극장의 객석에 앉아 바그너의 '트리스탄과 이졸데'의 3막 피날레를 관람하는 느낌이다. 무대 장치는 현대적이고 미니멀하다. 그가 오페라 극장에서 '트리스탄과 이졸데'를 관람했다면, 그림 중앙에 섬과 바다를 비추는 타원형 스포트라이트 형태를 볼 때, 2층 라운지에서 관람한 것 같다. 단순히 라디오나 음반으로 음악만 듣고 그린 것 같지는 않다.

프랑스 국립 오페라 바스티유에서 관람하는 바그너 오페라는 늘 인상적이지만, 특히 가수들의 음색을 더욱 돋보이게 하고 제스처를 최소화하여, 선율에 최대한 집중시키는 미니멀한 무대 장치는 더욱더 감동을 자아낸다. 무대 한가운데 검은 사각형 모형 몇 개만 놓여 있고 조명은 대체로 어둡다. 어둠 속에 검은 옷을 입고 있는 오페라 가수는 무대 장식에 스며든 듯 잘 보이지 않으나 힘 있고 청아한 목소리만은 오페라 전체에 울려 퍼진다. 망망한 어둠의 바다 저편에서 이졸데를 태운 배가 오고 있다. 가련한 연인 트리스탄과 이졸데의 만남을 신이 질투하는 듯 파도가 높다. 파도가 부서지는 모습이 하얀 스포트라이트에 의해 강조된다. 이졸데의 배가 도착하고, 트리스탄은 이졸데의 이름을 부르며 그의 품 안에서 죽는다. 그의 죽음과 동시에 불길한 붉은 조명이 겹친다. 이졸데도 상실의 아픔에 심장이 터져 트리스탄 위로 쓰러져 죽는다. 폭풍이 심한 바다에 붉은 선혈이 급속히 퍼져 나가는 장면이 다시 한번 재현된다. 갑자기 조명이 꺼지고, 현란하게 맴돌던 선율도 멈추면서 검은 깊음만이 맴돈다.

이성자의 그림에도 죽음보다 깊은 검은 톤의 대지, 풀 한 포기도 자랄

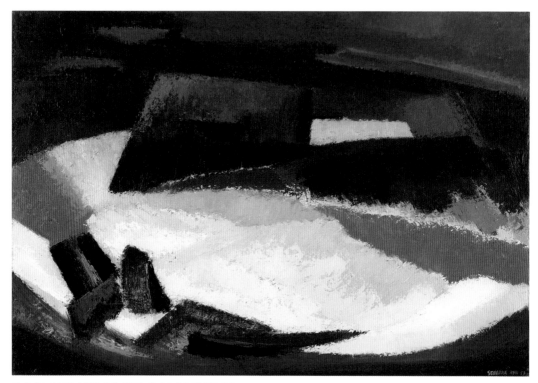

2-1 〈트리스탄과 이졸데 1〉, 1957, 캔버스에 유채, 73x116cm

수 없을 듯한 무거운 바위섬이 흩어져 있다. 화면 중경에는 사랑만큼 진한 선혈이 온 바다를 물들일 듯 번져 나간다. 무심할 정도로 하얀 근경의 파도가 움직임과 리듬을 준다. 부서지는 파도의 거품에 바그너의 선율을 모두 담아내려는 듯이, 이성자는 특별히 많은 정성을 들이고 있다.

독일의 전설 속 비극이나 그리스 로마의 비극은, 애잔하고 슬프기보다는 영웅적이고 장엄하다. 운명에 순응하기보다는 신에 대항하여 부딪혀 깨지더라도 자신의 삶을 운명에 맡기지 않는다.

감당하기 힘든 운명 속에서, 인간의 의지를 발산시키는 힘을 주는 데는 바그너의 음악 만한 것이 없다. 이 음악 덕분에 그는 모국에서의 슬픔을 묻고, 타국에서의 외로움도 씻어 버리고, 당당하게 일어날 수 있었을 것이다. 신/인간, 격정적인 삶/싸늘한 죽음, 선/악, 백/흑, 바그너 음악의 극단적이고 이원론적이며 열정적인 성격이 그대로 드러난다. 이를 백과 흑(이원론), 그리고 붉은색(열정)으로 표시했다. 이성자가 표현한 무대 장치가 미니멀리즘에 가깝다는 사실은 특기할 만한데, 미술과 오페라 무대 장치에서도 미니멀리즘은 60년대 이후에나 시작되기 때문이다.

〈신들의 황혼〉

〈신들의 황혼〉 3부작은 구상 시대와 추상 시대의 중간기를 보여준다. 이성자가 바그너의 오페라 〈신들의 황혼〉을 관람한 후 매번 다른 느낌을 재현한 것일 수도 있고 〈신들의 황혼〉의 1막, 2막, 3막을 그린 것일 수도 있다. 전자도 가능하지만, 후자가 더 개연성이 있어 보인다.

〈신들의 황혼 1〉[2-2]에서는 지그프리트가 순결한 사랑의 약속에 대한

기억을 잊고, 악한 간교에 휘둘리는 듯 신들의 욕심과 인간의 야망이 결합된 어두운 세력의 검은 색조가 지배한다. 브륀힐데의 순결함을 상징하는 하얀 흔적은 어두운 바다에 금방이라도 잠식될 듯하다. 캔버스 오른쪽 아래에는 앞으로의 혈투를 예시하듯 붉은색이 번지기 시작한다.

〈신들의 황혼 2〉²⁻³에서는 잘못된 정열과 유혈을 상징하는 붉은색이 화면 한가운데로 몰려 있다. 선과 악, 백과 흑, 인간과 신의 싸움이 극대화되는 모습이다.

〈신들의 황혼 3〉²⁻⁴에서는 신들에게는 멸망이, 그리고 인간들에게는 새벽이 온 것을 묘사한다. 〈신들의 황혼 3〉은 〈트리스탄과 이졸데 1〉, 〈신들의 황혼 1〉, 〈신들의 황혼 2〉와 분위기나 스타일이 다르다. 여기서 이성자의 독특한 해석과 평화에 대한 갈망이 엿보인다. 〈신들의 황혼〉의 3막의 절정은 신들의 황혼, 즉 신들의 죽음을 말하는 동시에 인간세계의 탄생을 예시한다. 신들의 욕심과 싸움에 휘둘려야 했던 불가항력

2-2 〈신들의 황혼 1〉, 1956, 캔버스에 유채, 46x65cm
지그프리트는 군터 왕이 준 마법의 술 때문에 기억력을 상실하여 절대권력을 주는 니벨룽엔의 반지를 빼앗는다.

2-3 〈신들의 황혼 2〉, 1957, 캔버스에 유채, 61x50cm
지그프리트는 군터 왕의 누이 구트루네를 아내로 삼는다. 지그프리트가 마법에 걸린 사실을 모르는 브륀힐데는 절망과 분노로 군터의 이복동생 하겐과 공모하여 지그프리트를 죽이려고 한다.

2-4 〈신들의 황혼 3〉, 1957,
캔버스에 유채, 54x65cm
지그프리트는 잃어버린 기억을
되찾으며 죽음을 맞고, 브륀힐
데는 이 모든 것이 하겐의 음모
였음을 알게 된다. 브륀힐데는
반지를 라인강에 던지고, 지그
프리트가 화장되는 불 속에 뛰
어들어 같이 죽음을 맞는다. 지
상의 성을 태운 불길은 신들의
궁전까지 번져, 신들의 세계 역
시 황혼을 맞는다.

적인 세계가 종말을 고하고, 사랑과 평화로 가득 찰 인간세계의 탄생을
기원한다.

개인의 힘으로는 불가항력이었던 1, 2차 세계대전, 한국전쟁 등 전쟁
의 시기가 끝나고, 이제 평화로운 인간세계를 이성자는 염원한다. 신들
과 영웅처럼 선악이 분명하고 콘트라스트가 강한 흰색과 검은색, 붉은
색과 푸른색의 이원론적인 시대의 끝을 말하듯, 원색적이며 강하고 거
친 필치가 아니라 중간색의 부드럽고 섬세한 표현이 사용된다. 전쟁에
서의 적군과 아군이라는 대립이 끝나고, 프랑스의 50-60년대처럼 좌파
도 우파도 함께 공존할 수 있는 톨레랑스(관용)가 흐르기를 기원한다. 마
침내 신들의 세계가 사라지고, 인간의 세계가 부드러운 여명과 함께 시

2-5 〈샘의 눈썹〉, 1958, 캔버스에 유채, 54x65cm

2-6 〈론느 계곡〉, 1958, 캔버스에 유채, 54x81cm

2-7 〈어느 여름밤〉, 1959, 캔버스에 유채, 92x73cm

2-8 〈가장 아름다운 순간〉, 1959, 캔버스에 유채, 81x60cm

작된다. 이성자는 니벨룽엔 반지를 손가락에서 빼서 강에 던져버린다.
여기서 '반지'란, "절대권력" 혹은 "절대성", 즉 인간으로서 감당할 수
없는 천재지변, 전쟁, 우연성의 개입을 의미한다.

〈샘의 눈썹〉, 〈론느 계곡〉, 〈어느 여름밤〉, 〈가장 아름다운 순간〉, 〈황
금 목장〉, 〈흰 거울〉, 〈신부〉는 느낌이나 제목도 평화롭고 부드러우며
아름답기 그지없다. 〈샘의 눈썹〉[2-5]과 〈론느 계곡〉[2-6]에서는 빨간색과
파란색이 다정하고 부드럽게 대화한다. 밝은 하늘색 톤의 〈어느 여름
밤〉[2-7]에는 부드러운 빛 방울들이 눈송이처럼 지상으로 떨어지나, 옷은
젖지 않는다. 〈가장 아름다운 순간〉[2-8]에서는 빨강, 노랑, 파랑이 서로 나
뉘어 있지만, 이들은 한 편의 미뉴에트처럼 조화롭고 평화롭게 배치되
어 있다.

바넷 뉴먼의 〈누가 빨강, 노랑, 파랑을 두려워하랴〉를 비교해 보면 그
차이를 알 수 있다. 날카롭고 명료하게 삼분된 작품을 보면 두려울 수밖
에 없다. 그 이유가 작품의 거대함에도 있겠지만, 빨강 앞에 서면 빨강만
보이고, 노랑 앞에 서면 노랑만, 그리고 파랑 앞에 서며 파랑만 보이기
때문이다. 그리고 이 세 가지 색의 경계선은 조금의 양보도 없이 서로의

2-9 〈황금 목장〉, 1960, 캔버스에 유채, 50x61cm

영역을 확고하게 지키고 있다. 이 빨강, 노랑, 파랑은 붙어 있는 것처럼 보이지만 심정적으로는 완전히 구별되어 있고 조금의 소통도 용납하지 않고 있다. 하지만, 이성자의 〈가장 아름다운 순간〉에서는 우리가 빨강, 노랑, 파랑을 두려워하지 않고 만날 수 있도록 배려해 준다. 빨강, 노랑, 파랑이 서로 대치하지 않으면서도 자신들의 고유한 색깔과 형태를 가진다. 빨강, 노랑, 파랑은 떨어져 있어도 교류하고 소통하고 있다. 바로 〈보지라르 거리의 작업실〉[1-2]에서 이성자가 두꺼운 빛으로 감싸 안으며 램프와 붓이 있는 병, 재떨이 등의 관계를 이어주려고 했던 것이, 마침내 1959년에 〈가장 아름다운 순간〉에서 선, 색, 면으로 이뤄졌다. 그동안 서로 대치하던 색들이 각각 고유한 색과 형태를 가지면서 배경 색과도 소

2-10 〈흰 거울〉, 1960, 캔버스에 유채, 116x81cm

2-11 〈신부〉, 1960, 캔버스에 유채, 115x89cm

통하고 다른 색들과도 연결된다. 이제서야 우리는 정말로 빨강, 노랑, 파랑을 두려워하지 않을 수 있다. 서로 떨어져 있으면서도 소통하고 있으니 이보다 더 아름다운 순간은 없다.

이원론적인 대립에서 벗어나자 작가의 땅에서 유토피아는 지속된다. 서로 다른 삼원색의 조화가 이뤄지자, 〈황금 목장〉²⁻⁹에서는 땅과 하늘의 조화가 이뤄진다. 마치 우라노스가 가이아에게 내려와 사랑을 속삭이는 듯하다. 긴 초목이 있는 황금 벌판(목장)에 햇빛, 달빛, 별빛이 내려앉는다. 〈흰 거울〉²⁻¹⁰에서는 기본 도형인 동그라미, 세모, 네모의 모티브를 선보인다. 어느 하나도 완벽한 도형은 아니다. 하얀 원의 둘레는 우둘투둘 고르지 않고, 삼각형은 아래 있는 원을 닮고 싶은지 곡선화되어 있다. 원이 반쯤 걸려 있는 사각형은 직선으로 잘 그어졌지만, 선분이 너무 길어져 사각형을 벗어나고 있다. 모티브들은 서로의 언어를 배우며 대화를 시작한다. 화면 가운데의 하얀 원, 즉 흰 거울은 선하고 아름다움만 비쳐주는 거울이다.

이성자는 모티브의 중요성을 알고 자신만의 모티브를 모색하기 시작한다. 그는 "프랑스에서 서양화를 배우면서, 삼각형, 사각형과 같은 형태와 물질의 기본 요소를 배웠다"고 말하며 이러한 형태는 "2000년 전에도 그리고 2000년 후에도 누구나 다 이용할 수 있는 가장 기본적인 형태"라고 설명한다. 그는 "모티브를 가진 개념미술이 최고가 될 것"이라고 말한다. 개념미술은 프랑스 작가 마르셀 뒤샹의 레디메이드에서 기원되었으며, 1967년 솔 르윗이 "개념미술에 관한 짧은 글"을 발표하면서 본격적인 단계로 접어든다. 이성자는 상당히 예민하게 세계의 조류를 읽었다. 처음에는 그 조류를 따라갔으나, 이제는 함께 나아가고 있다. 그는 50년대 말에 이미 모티브를 가진 개념미술에 대해 심각하게 고민

했다. 그래서 원, 삼각형, 사각형 모티브와 함께 추상적인 글씨의 형태도 시도해 본다. 그는 완전히 서구식으로 할 수도 있었으나, 자신이 가지고 있는 유산을 포기하지 않고 어우르고자 했다.

〈신부〉2-11에서는 기하학적 모티브뿐만 아니라, 문자 모티브도 선보인다. 신부의 결혼을 축하하려는 듯이 囍(기쁠 희)자 같기도 하고, 한글의 ㄹ, ㅁ, ㄴ 같기도 하다. 이후로도 이처럼 문자를 느끼게 하는 작품들이 자주 등장한다. 〈신부〉에서의 문자는 자연스럽게 배경과 어우러진다. 이 작품은 전체적으로 붉은 톤이지만, 예전처럼 지배적·공격적·대립적인 붉은색이 아니라 풍성하고 여유로운 색조다. 이 작품에서 우리는 작가가 앞으로 사용하게 될 모티브인 음양의 모습을 언뜻 엿볼 수 있다. 일정한 간격을 두고 서로 마주 보고 있는 하얀색 모티브가 상단 한가운데 명료하게 드러난다. 결혼이라는 주제에서 달이 반으로 나뉘어서 하현달과 상현달이 된 것은 '음'(신부)과 '양'(신랑)을 의미한다. 여기에서도 음과 양은 붙어있는 것이 아니라, 어느 정도 거리(틈)를 유지하고 있다.

대지 시대

1957-1963

• • •

목판화를 통해 나는 자연에 대한 나의 애정을 표현한다.
나는 분리될 수 없는 자연을 사랑한다. 그래서 나는 목판화를 한다.
– 이성자, 「대척지로 가는 길」

1957년, 이성자는 영국의 판화가 스탠리 윌리엄 헤이터가 1927년 파리에 세운 전설적인 판화 공방 17Atelier 17에서 판화를 배웠다. 헤이터 공방은 피카소, 미로, 샤갈 등 미술사적으로 중요한 화가들이 즐겨 찾았다. 특히 헤이터는 '한판 다색법' 혹은 '헤이터 기법'으로 알려진 한판에 다색을 사용할 수 있는 판화를 개발하여 판화계에 혁명을 가져왔다. 헤이터가 훌륭한 판화가라는 것을 안 이성자도 그에게서 판화를 배웠으나 쇠, 유리, 플라스틱과 같은 차갑고 산업적인 재료를 사용하는 것이 싫어서 그만둔다. 이러한 금속판은 자신의 예술과 적합하지 않다고 여긴 것이다.

그러던 중 그랑드 쇼미에르 아카데미에서 알게 된 작가 로돌프 뷔시가 목판화로 전시 포스터를 제작하는 것을 보게 되었다. 집에 돌아와 목판화를 시도해 본 이성자는 금속판과 달리 나무가 주는 따뜻한 질감과 생명력에 빠져들었다. 또 기계의 힘을 빌리지 않고 작가가 처음부터 끝까지 직접 작품을 제작할 수 있다는 것도 마음에 들었다. 무의식적인 전통의 계승일까? 사실 한국은 세계 어느 나라보다 목판화 전통이 깊다.

17/30 Seund Ja Rhee 57

2-12 〈달의 구성〉, 1957, 목판화, 16x25cm

I. 대지 陰 어머니에게로 가는 길

현재까지 알려진 가장 오래된 목판 인쇄본은 751년경에 신라에서 찍은 〈무구정광대다라니경〉이다.

그는 목판을 사지 않고, 원목으로 판화를 제작한다. 판화에서만큼은 최대한 자연에 가깝게, 물질이 자신의 속성을 잃지 않도록 했다. 물질이 물질일 수 있도록, 인간과 기계의 개입이 최소화되는 것을 좋아했다.

이성자는 목공소에 가서 나무판을 얻어와 판화를 했다. 그런데 칼이 부러지고, 잘 파이지도 않고 섬세하게 할 수도 없었다. 바로 그 무서운 버드나무였기 때문이다. 하지만 그는 버드나무가 판화에 적절하지 못한 재료임을 알아채고도 계속해서 사용한다. 자연의 저항감이, 자연의 힘이 작품에 그대로 드러나기 때문이다. 그는 실수도 자신의 특징으로 소화시킨다. 이렇게 버드나무와 작업을 하고 나니, 판화용 나무로 작업을 하는 것은 아주 쉬웠다. 뷔시에게 물어보면 좀 더 쉽게 배울 수도 있었지

좌 스탠리 윌리엄 헤이터, 〈일본 가족〉, 1955, 242x355cm 아이를 안고 있는 부부의 모습이 반추상 형태로 보인다.
우 스탠리 윌리엄 헤이터, 〈Ceyx〉, 1956, 51x65cm

2-13 〈파리 라라뱅시 갤러리 전시회 포스터를 위한 구성〉, 1958, 목판화, 47x31cm

I. 대지 陰 어머니에게로 가는 길

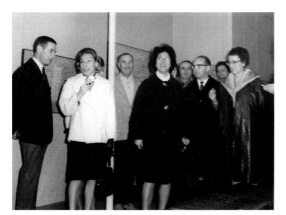
라라뱅시 갤러리에서 열린 이성자 개인전에서, 1958

만 판화칼로 나무판을 파는 것만 배워 온다. 처음에는 어떻게 찍는지도 몰라서 유화물감을 묻혀서도 해보고, 구아슈를 묻혀서도 하면서 시행착오를 겪었다. 그는 배워서 빠른 길로 가기보다는 느리고 더 힘이 들더라도 그 과정에서 자신의 스타일을 찾아내는 사람이었다. 남들이 안 쓰는 재료를 사용했기에 오히려 창의성이 돋보였다.

앙리 고에츠와 미술 비평가 조르주 부다유의 추천으로, 이성자는 1958년 파리에서의 첫 개인전(1958.12.2-24)을 라라뱅시Lara Vincy 갤러리에서 갖게 된다. 그는 전시 포스터로 목판화 작품을 사용하고, 〈신들의 황혼 3〉 이후의 추상화를 선보였다. 그가 추상으로 옮겨간 것을 보고, 부다유는 "[당시의] 미술 경향을 따른다"며 노골적으로 실망감을 드러낸다. 이성자는 자신이 부다유의 비평 덕분에 주목받았고 예술가로 인정받은 것도 충분히 알고 있었지만, 이에 주춤하지 않고 자신이 의도한 바를 밀고 나간다. 이러한 결단에는 많은 용기가 필요하다. 사실 작가들이 같은 스타일의 작품을 하며 제자리에서 맴도는 것도 이처럼 미술 비평가나 갤러리들의 요구 때문인 경우가 많다. 그러나 이성자는 갈 길이 바빴기에 긍정적인 생각으로 나아갔다.

1959년에는 파리 16구에 있는 라느라그가 10번지로 아틀리에를 옮긴다. 창밖으로 뮈에트 구역을 가로지르는 터널이 보인다. 1960년, 작가는 중요한 후원자를 만나게 되는데, 바로 질다스 파르델이다. 컬렉터이자 평론가로 차후 문화성의 현대 미술 담당관이 되는 그는 이성자의 그림을 구입하고, 그를 후원하게 된다.

3장
여성과 대지 시대
1961-1968

우리 목적은 텍스트의 복수성을,
그 의미현상의 열림을 생각하고
상상하며 경험하는 데 있다.

◆ 롤랑 바르트, 『S/Z』 ◆

이성자 예술의 개방성과 다양성은 그의 작품 해석에서도 드러난다. 우리는 다음 네 가지 관점으로
'여성과 대지 시대'를 살펴볼 수 있다.

1. 가이아, 어머니 됨 (작가 자신의 해석)
2. 돗자리 짜기, 모내기, 땅 가꾸기 (서정주)
3. 기호와 "존재의 집" (미셸 뷔토르, 장 아르프, 들로네, 마넬리 등)
4. 폐허와 멜랑콜리 (이우환)

1. 가이아, 어머니 됨

파리의 아름다움과 예술의 환희도 아이들을 향한 그리움을 막을 수 없었다. 아이들이 보고 싶은 만큼 이성자는 당시 작업하고 있던 '여성과 대지 시대'의 그림에 더욱더 매달렸다.

> 내가 붓질을 한 번 하면서, 이건 내가 우리 아이들 밥 한 술 떠먹이는 것이고, 또다시 붓질 한 번 더 하면서 이건 우리 아이들 머리를 쓰다듬어주는 것이라고 여기며 그렸다. (이성자와의 인터뷰)

이처럼 그의 붓질에는 애절한 사랑이 담겨 있다. 아이들에게 부끄럽지 않은 어머니가 되기 위해 그림에 더욱 몰두했다. 이때의 그림은 두꺼웠는데, 그는 "두껍게 칠한 것이 아니라, 땅을 깊이 가꾸었다"고 말한다. 이성자의 '대지', 즉 '가이아'는 땅도 의미하지만 동시에 모든 피조물의 생의 근원인 모성성, 바로 '어머니 됨'을 의미한다.

이성자는 〈나는 …이다〉[3-1]에서 자신의 정체성에 대해서 묻는다. 그는 외국에 살면서 고민하는 자신의 정체성을 무엇이라고 규정하지 않기 위해 보어 자리를 '…'로 열어놓고 있다. 그럼으로써 그는 딸이기도, 어머니이기도, 화가이기도 하다. 또 대지 시대의 땅에 머물러 있는 농부이기도 하다. 그래서 그는 돗자리를 짜고, 모내기를 하고 있다. 땅을 가꾸며 모든 숨 쉬는 것과 교류하기 위한 기호를 생산하고 있다. 세모를 심기도, 네모에 물을 주기도, 원을 수확하기도 한다.

이성자는 어머니의 환갑을 축하하며 〈내가 아는 어머니〉[3-2]를 그렸다. 그는 〈나는 …이다〉에서 자신의 정체성을 열어놓았듯이, 어머니의 정체

3-1 〈나는 …이다〉, 1962, 캔버스에 유채, 146x89cm

성도 제한하지 않는다. 그는 '어머니'가 아니라 내가 아는 어머니를 재현하는데, 이때 내가 생각하는 어머니와 실제 나의 어머니는 많이 다르다. 어머니는 내가 한정할 수 없을 만큼 크고 깊고 무한하기 때문이다. 관람객은 이 작품을 보며 각각 그들이 아는 어머니를 떠올릴 수 있다. 이성자는 그의 어머니를 좀 더 포괄적인 '대지'로 재현했기 때문이다.

이 작품은 1962년 샤르팡티에 갤러리에서 개최된 《에콜 드 파리》 단체전에 출품되어 좋은 호응을 얻었다. 이때의 호응으로 프랑스 문화성은 이성자의 작품을 구입하기 시작했고, 보베의 태피스트리 공장은 태피스트리를 제작하기 위해 작품의 원도판을 요청한다.

2. 돗자리 짜기, 모내기, 땅 가꾸기

이성자 – 서정주

무지개 일곱 색깔 소매를 단
이성자의 해님과 달님은
열여섯 살 시골 처녀처럼 아름답다.

지상의 어떤 일을 시켜도,
돗자리를 엮게 해도,
모내기를 하게 해도
가지런한 이와 강한 눈동자를 가진
열여섯 살인 그는 해내겠지.
(…)

3-2 〈내가 아는 어머니〉, 1962, 캔버스에 유채, 130×195cm

도쿄의 UNAC 갤러리에서 열린 초대전《이성자, 대극지의 길》(1986. 11. 8-11. 20)을 계기로 이성자 특집호로 발행된 UNAC Tokyo 10월호에 미당 서정주의 시 「이성자」가 개제되었다. 시인은 이 시를 쓰기 2년 전에 이성자를 한국에서 만났고, 일본 전시를 계기로 이성자의 열정을 기리며 지은 이 시를 헌정했다. 시인의 감성은 봄날 햇빛의 바이올린 G 선처럼 부드럽게 심금을 달래기도 하지만, 시인의 직관은 겨울 아침의 바이올린 E 선상의 노래처럼 예민하기도 하다. 이성자의 "지상", 즉 '여성과 대지 시대'의 작품들을 보면, 시인이 언급했듯이 "돗자리를 엮은 것도 같고, 모내기를 한 것도" 같다. 작품 자체에서의 느낌도 그렇지만, 그림을 그리는 과정도 그러하다.

우선 시인이 언급한 "돗자리를 엮은 것"에 대해 살펴보자. 돗자리는 서정주 세대만 해도 손으로 직접 엮었다. 들판의 풀을 잘라서 하는 것이 아니라, 이미 봄부터 못자리할 때 논 한 귀퉁이에 왕골 씨를 뿌린다. 성큼성큼 자라는 왕골은 여름이면 2미터가 된다. 앞마당에 왕골을 널어놓고 일정한 크기로 얇게 나눠 양지에 말리고, 햇빛처럼 노란색으로 변해가면, 한 올 한 올 돗자리를 엮는다. 조금만 잘못 엮어도 망치기 때문에 씨실 날실을 정성껏 가지런히 짜내야 한다. 이렇게 새로 만든 돗자리에 누우면 향긋한 풀 냄새, 햇빛 냄새가 몰려온다. 이성자의 작품은 이처럼 햇빛과 풀 향기를 담아 씨실과 날실로 정성껏 짜낸 것 같다는 이야기다.

시인이 "모내기를 한 것"같다는 의미는 다음과 같다. 5월이나 6월 초에, 물이 찰랑찰랑 담긴 논에 모내기를 한다. 논을 가로질러 못줄이 쳐지고, 못줄 양쪽 끝에는 못줄을 옮기는 두 사람의 줄잡이가 있다. 많은 사

3-3 〈봄의 비약〉, 1963, 캔버스에 유채, 130x97cm

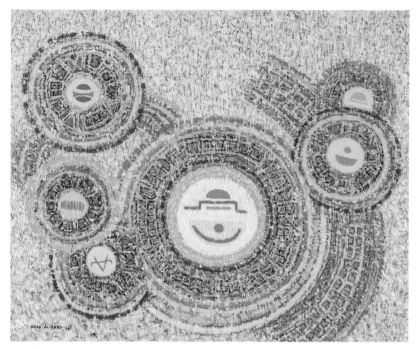

3-4 〈축제를 위하여〉, 1966, 캔버스에 유채, 60x73cm

람들이 못줄 뒤에 늘어서서 모를 심는다. 못줄이 있는 곳에 모를 다 심으면 줄잡이의 호령과 함께 줄이 다음 모심을 곳으로 옮겨진다. 모심는 사람들은 모두 모심는 속도나 리듬에 맞추어야 한다. 모심기는 풍성한 수확을 기리며 희망을 심는 행위다. 어린 모가 잘 자라기를 바라는 간절한 농부의 마음이, 공교롭게도 이성자가 한국에 있는 그의 아이들이 잘 자라기를 바라는 마음과 일치된다.

점묘법이 사용된 〈봄의 비약〉[3-3]에서는 농부들이 모를 하나하나 심는 듯한 '모내기'의 느낌이, 짧은 선분이 적용된 작품에서는 왕골의 씨실과 날실을 사용해 '돗자리 엮는 것' 같은 느낌이 든다. 점과 선이 사용된 작

품은 '모내기'와 '돗자리'를 함께 연상시킨다. 〈축제를 위하여〉[3-4]와 〈갑작스러운 규칙〉[3-5]은 모티브가 있는 화문석 돗자리를 연상케도 한다. 여기서 시인이 강조한 것은 모내기나 돗자리 그 형태보다는, "엮는 행위"의 수고로움과 "하는 행위"의 인내다. 그래서, "돗자리나 모내기와 같이 어려운 일도", 이성자는 반듯하고 건강하며("가지런한 이"), 강하고 힘 있기에("강한 눈동자"), 그리고 무엇보다 열여섯 살 시골 처녀처럼 긍정적이고 꿈을 가졌기에 지상의 모든 일을 잘 해낼 것이라는 말이다. 불과 몇 줄의 시로 서정주는 이성자의 작품을 적절하게 묘사해 냈다.

3. 기호와 "존재의 집"

> 국경을 넘고 넘어 언어에서 언어로 침잠해서
> 소리와 자음을 바꾸는 것,
> 새로운 기술記述, 새로운 몸짓을 시도하는 것
>
> – 「은하수」, 미셸 뷔토르

미셸 뷔토르의 시처럼, 국가에서 국가로 바뀌면서 가장 힘든 것 중의 하나는 바로 '언어'다. 이성자는 언어를 넘어 모두가 공유할 수 있는 기호나 기하학적인 모티브를 오랜 기간 찾았다. 그는 기호와 모티브에 대한 백과사전적인 탐구와 고민을 하면서 다양한 시도를 하고 있다.

〈갑작스러운 규칙〉에서는 오른쪽과 왼쪽의 사각형 틀 안에 갑작스러운 규칙을 성문화하듯이 다양한 기호들이 담겨 있다. 폐허가 된 유적지

3-5 〈갑작스러운 규칙〉, 1961, 캔버스에 유채, 146x114cm

3-6 〈보물차〉, 1961, 캔버스에 유채, 64x100cm

를 발굴하는 것 같기도 하다. 미셸 뷔토르는 "거기에 새겨진 기호들을 읽을 수 있다고 느껴지며, 물론 그것은 이따금 한국어이나 우리 유럽인들에게는, 꾸며내고 재구성된 글자가 오늘날의 풍경 뒤에서, 우리의 것과는 전혀 다른 소리나 뉘앙스를 지닌 고전적인 한국의 꿈을 내보여 주는 것 같다"고 말하고 있다.

〈보물차〉[3-6]는 반원, 원, 네모, 선 등의 기하학적 모티브와 수많은 기호들이 보물처럼 잔뜩 실려 있다. 관람자는 이 중에서 자신들의 마음에 드는 보물(기호)을 선택하여 대화를 시작할 수 있다.

점, 원, 선으로 모티브가 있는 〈봄의 비약〉[3-3]은 보는 방향에 따라, '이', '으', '의', '야', '유'자 같다. 무에서 점有이 생기고, 점이 모여서, 선

3-7 〈진동하는 자연〉, 1965, 캔버스에 유채, 81x60cm

이 되고, 선이 모여서 형태가 되고, 글자가 만들어지고 의미가 생긴다. 그리고 시詩가 지어진다. 글자에서 시가 지어지는 것은 죽어서 단단히 굳어버린 땅에서 여린 새싹이 태어나는 비약만큼 신비롭다.

〈축제를 위하여〉[3-4]에서는 배경이 네모에서 원으로 바뀐다. 들로네의 오르피즘 작업과 비슷하면서 구별된다. 들로네 부부는 원색이나 원색에 가까운 색을 사용하고 구성적으로 면을 분할했다면, 이성자는 중간색의 부드러운 색을 사용하고 점묘법에 가깝게 접근하고 있다. 여기에서 보면, 각 원의 한가운데에는 알 수 없는 기호들이 그려져 있지만, 아직 음양 기호는 나타나지 않고 있다. 이러한 기호들은 하나의 모티브가 되어 차후 우주 시대까지 진출하게 된다. 뷔토르는 이러한 표의문자 등의 기호가 생각과 활동의 모험들로 각 시대와 장소에 출현하며 산다고 한다.[1]

〈장애 없는 세계〉[3-9]에서는, 세상의 모든 기호가 튀어나와서 아무런 장애 없이 교류하고 소통한다. 특정 언어나 공식이 아닌 단순한 모티브로 소통되는 세계이기에 가능하다. 기호들은 각각 자신들의 집에 있다. 하이데거의 말처럼 "언어는 존재의 집"이며, 그 피난처에 인간은 머물고, "사상가들과 시인들은 이 피난처를 지킨다." 시를 좋아하는 이성자도 이 피난처를 지키고 있다. 그림을 가만히 살펴보면, 점 혹은 선 하나하나가 모여서 기호가 된다. 그렇게 먼지 하나, 빛 한 점, 물 한 방울 등이 모여서 기호가 된다. 대지(가이아)란, 어머니로서의 감성적인 대지이기도, 기호가 태어나는 토양이기도, 모티브가 분출되는 샘이기도 하다. 화면 전체에 배경처럼 사용된 수많은 점 혹은 선들은 마치 대지의 흙 알갱이 같다. 이 점과 선들이 나중에 '우주 시대'에서는 별들로 부활한다.

3-8 〈끓어오르는 바람〉, 1967, 캔버스에 유채, 116x89cm

3-9 〈장애 없는 세계〉, 1968, 캔버스에 유채, 116x89cm

4. 폐허와 멜랑콜리

이성자가 1970년 낭트 생테르블랭의 벨뷔 종합학교를 위해 만든 모자이크 〈남겨진 글〉이나 유화 작품 〈축제를 위하여〉[3-4] 같은 '대지 시대'의 작품은 고대 로마 모자이크나 옛 성터나 왕궁의 폐허를 연상시킨다. 그의 투레트 아틀리에는 건물이 무너져서 염소 우리로 쓰이던 곳이었다. 그는 폐허 같은 풍경에 반해, 투레트의 땅을 사서 일구기 시작했다.

[이성자의 '대지 시대' 작품에서] 어디에도 존재하지 않는 폐허를 상기시키는 그런 느낌을 받았어요. 사실은 폐허가 아니라, 꼭 집어 말하기가 어려워서 그런데, 그의 그림에서 원래 있었던 아름다운 무언가를 상기시키게 하는 그런 멜랑콜리한 부분을 지니고 있어요. 바로 이 멜랑콜리한 부분이 후반기에 가서 동화 같은 느낌의 세계로 전환되지 않았나 싶어요. (이우환과의 인터뷰)

이성자의 작품 속 폐허의 느낌을 이우환은 이렇게 읽어낸다. 두 작가에게 '폐허'는 외부와의 대화를 가시화하며 그 대화의 감동을 절실하게 공유하는 장소다. 이우환이 자주 인용하는 괴테의 표현에 "인간은 세우려고 하고 자연은 부수려고 한다"는 의미가 바로 이러하다.[2] 부서진 그만큼 자연이 개입된 것이다. 자연에 특별한 애착과 경의를 가진 이성자의 작품에 자연의 개입이 극대화된 폐허의 느낌이 든다고 이우환이 평한 것은 작가의 깊은 심중을 읽은 것이다. 실제로 작가가 목판화를 좋아하는 이유 중의 하나도 이처럼 자연과 부딪히는 느낌을 갖기 위해서다. 자연과 부드럽게 대화할 수도 있지만, 그는 힘껏 부딪혀서 좀 더 많이 자

연을 체험한다. 이러한 교감은 유화나 아크릴을 통해서는 어렵기 때문에, 목판화를 통해 얻은 자연과의 대화를 회화에 인용하기도 한다.

여성과 대지 시대의 흥미로운 또 다른 특징이 있다. 〈갑작스러운 규칙〉[3-5], 〈보물차〉[3-6], 〈축제를 위하여〉[3-4], 〈장애 없는 세계〉[3-9]를 보면, 그 균형에 있어서 왼쪽이 올라가고 오른쪽이 내려왔다. 열거되지 않는 다른 그림들에서도 이러한 현상을 종종 발견할 수 있다. 이러한 비균형은 그 이전의 '구상 시대', '추상 시대'나 그 이후의 시대에는 나타나지 않는다. 어쩌면 무의식적이나마 '폐허'의 느낌을 지니고 한쪽부터 기울어져가는 것을 의도한 것일 수도 있고, 반대로 아이들이 왼쪽에서 쓰기 시작한 글씨가 오른쪽으로 가면서 점점 내려쓰는 현상을 모방한 것일 수도 있다. 이러한 비균형의 어긋남이 차후에는 그림의 전체적인 구도에서가 아니라 음양의 기호를 약간 어긋나게 위치시킴으로써 국소화한다.

지금까지 '여성과 대지 시대'의 작품을 크게 네 종류로 해석해 보았지만, 관람객의 또 다른 해석 역시 가능하다. 그만큼 이성자의 작품은 열려 있으며, 작품과의 대화에 모두를 초대하고 있다.

스베이틀라(Sbeitla), 튀니지

국제적인 작가들의 정원에서

1959년은 프랑스에 문화부가 창설된 해이다. 그만큼 자국민 문화에 대한 관심이 커졌다는 이야기다. 이 해부터 1968년 혁명 때문에 드골이 퇴임할 때까지 앙드레 말로가 문화부 장관이었다. 앙드레 말로는 뛰어난 문학가였으며, 젊은 시기에 이미 동양어학교東洋語學校에서 산스크리트어와 중국어를 배우고, 도서관, 미술관 등을 드나들며 일찌감치 문학계, 미술계 인사들과 교류한다. 프랑스에서 일본과 중국 예술은 일찍부터 관심의 대상이었지만, 한국의 예술에 대해서는 전혀 알지 못했다. 대부분의 프랑스인들은 한국이라는 나라가 존재하는지도 몰랐다. 6.25전쟁으로 한국이라는 이름이 조금 언급되더니, 곧 다시 잊혀졌다. 피카소나 사르트르와 같이 한국전쟁을 알고 있거나 한국이 남북으로 나뉜 것을 아는 지성인은 극소수였으며, 그나마도 북한 공산당 쪽에 더 호의를 가졌다. 그래서 때로 이성자는 한국을 소개하기 위한 컨퍼런스를 했고 특히 자신의 예술을 통해 한국의 철학과 예술을 알렸다. "우리들의 동녘의 대사!"

마넬리와 기하학적 우정

1961년 이성자는 칸에 있는 카발레로 갤러리에서 전시를 한다. 당시 그라스Grasse에서 여름과 가을(6월부터 11월까지)을 보내던 알베르토 마넬리가 이성자의 작품에 흥미를 갖고 갤러리에 전화번호를 남기면서 두 작가의 만남이 성사된다. 이후 둘은 서로의 세계에 영향을 미치는 친구이자 동료가 된다.

그러나 이들의 만남이 우연이라고만 볼 수는 없다. 우선 카발레로 갤

러리는 부메스터가 전시한 중요 갤러리 중의 하나며, 마넬리는 고에츠 부부와 1차대전 당시부터 가깝게 지내는 사이였기 때문이다. 전쟁 이후에 고에츠 부부는 파리를 주 무대로 활동하면서, 니스와 칸 등에서도 전시를 하며 이들과 친교를 지속했다.

"마넬리의 집인 뫼동Meudon에서 이성자는 장 아르프, 소니아 들로네, 문학가들, 예술도서 발행인들과 교류했다"[3]고 펠라르(마넬리 미술관의 큐레이터)는 말한다.

이탈리아 출신의 마넬리는 1914년 파리에 여행을 오면서 아폴리네르, 막스 자코브, 레제, 마티스, 피카소 등 중요한 예술가들을 알게 되었다. 1934년, 파리에 정착한 그는 엄격하게 리듬화되고 색깔 있는 추상화를 발전시킨다. 2차 세계대전을 피해 남불의 그라스로 피난하고, 여기에서 같은 처지의 장 아르프, 소니아 들로네 등을 만나 교류하게 된다. 마넬리가 이성자를 만났을 때 그는 이미 국제적으로 존경 받는 작가였다.

좌 알베르토 마넬리, 〈무제〉, 1957, 캔버스에 테크닉 믹스트, 49.9x65.5cm
우 알베르토 마넬리, 〈구성〉, 1964, 종이에 크레용, 27.5x33cm 알베르토 마넬리가 이성자를 만나기 전후의 작품 경향 비교

3-10 〈카발레로-칸 갤러리 전시회 포스터를 위해〉, 1961, 목판화, 41x42cm
3-11 〈빌뇌브 해안가〉, 1960, 목판화, 25x26cm

　마넬리는 이성자에게 "그림의 구성이나 기하학적 형태"[4]에 대해 이
야기를 했다고 한다. "마넬리는 이성자의 작업에, 특히 작품의 독창성과
진실됨에 관심을 가졌다"[5]고 펠라르는 말한다. 카발레로 전시회 포스
터로 사용되었던 목판화[3-10]는 기하학적인 모티브를 사용한 추상작품
이다. 보통 '기하학적 추상화'라고 하면, 완전히 정리되고 깔끔한 작업
을 기대하게 된다. 바로 마넬리의 〈무제〉나 〈구성〉과 같은 작업이 그러
하다. 세모는 완벽한 세모이며, 줄은 줄답게 똑바르고 반듯반듯하고, 색
감도 자로 잰 듯 균형 있게 배치되었다. 그런데, 이성자의 작업은 이러한
허虛를 찌른다. 그나마 카발레로 전시회 포스터로 사용되었던 목판화는,
〈빌뇌브 해안가〉[3-11]나 〈다섯 번의 파도〉[3-12]에 비하면 얌전한 편이다.
특히 작가의 힘이나 행위가 느껴지는 〈다섯 번의 파도〉는 기하학적 추

Ép d'artiste. 1/1. _Seung ja Rhee 59_

3-12 〈다섯 번의 파도〉, 1959, 목판화, 25x32cm

상을 너머 '표현주의적 추상'이다. '표현주의적 추상'이라고 할지라도, 이성자의 추상은 무겁고 어두운 독일 표현주의적 목판화와 달리 밝고 따뜻하다. 기하학적이지만 따뜻하며 서정적인 추상이라고 보는 것이 좋겠다. 남불의 태양처럼 강렬하고 파도처럼 다이내믹하다.

여기서 잠시 이성자가 성큼성큼 걸어 들어가는 유럽 추상주의 분위기를 살펴보자. '토포스(장소, 공간)'와 관련하여, 서구에서 '내부화'와 '외부화'에 대한 흥미로운 인식 변화가 있다. 프랑스에서 활동한 후기 인상주의자 반 고흐나 고갱의 표현이 북으로 올라가 노르웨이의 뭉크에게서

본격적으로 시작되고, 그는 표현주의의 직접적인 선구자가 되었다. 이어 독일 드레스덴에서 '다리파'(1905)와 '청기사 그룹'(1911) 등이 결성되면서 표현주의 전성기에 이른다. 프랑스에서는 야수주의가 색으로 이러한 표현주의를 실현시키려 했으나, 피카소를 위시한 입체주의의 위세에 눌려버린다. 그런데, 이성자는 목판화를 사용하며, 자신의 감성을 나무를 파는 '행위'로 표출했다. 여기서 흥미로운 것은 불어나 영어에서 '인상주의im-pressionnisme'는 밖에서 안으로 in- 들어오는 과학적 인상을 재현했다면, '표현수의ex-pressionnisme'는 안에서 밖으로ex- 감성을 표출한다는 의미다. 같은 '인상pressionnisme'이라도 내면화in-되면 과학적이며 사색적인 것이 되고, 외면화ex-되면 감성적인 것이라고 구분짓는 것에서 유럽의 '내면화'와 '외면화'에 대한 인식을 알 수 있다. 프랑스의 '인상주의'의 영향이 북으로 올라가면서 '표현주의'가 된 셈이다.

기하학적인 모티브, 기호, 문자 추상 등에 대해 고민하던 이성자는 마넬리를 만난다. 어쩌면 마넬리를 만나면서 이러한 고민이 시작되었을 수도 있다. 이러한 그의 관심이 잘 드러나는 것이 바로 '여성과 대지 시대'이며, 이 시대가 바로 마넬리를 만난 1961년도에 시작된다. 마넬리의 〈무제〉는 기하학적인 모티브로 된 드로잉 작품으로 문자 추상의 형태와 기호를 볼 수 있다. 특히 작품 왼쪽의 검은 반원은 이성자의 양陽의 도형과, 가운데의 붉은색 도형은 이성자의 음陰의 도형과 비슷하다. 여기서 검은색과 붉은색이 '중복'되면서, 동시에 서로 교응한다. 세 쌍의 모티브가 색깔을 달리하고 약간씩 다른 모양을 취하고 있다.

기하학적 추상과 기호에 대단한 관심을 가진 두 작가가 만났다. 이성자는 마넬리의 독특한 스타일을 보면서, 자신만의 모티브를 고민하고 연구했다. 또 마넬리나 장 아르프가 종이 혹은 나무로 자유롭게 콜라주

하는 것을 보면서, 이성자는 콜라주에 관심을 갖게 되었을 것이다. 이성
자와 마넬리를 동시에 잘 알고 있는 마넬리 미술관 큐레이터 펠라르는
두 작가의 교류에 대해 다음과 같이 적고 있다.

> 마넬리 덕분에 이성자는 스위스의 생갈렌 에르케 출판사에서 16세기
> 황진이의 『시조』를 출판할 수 있었다.
> 1961년 심한 폭풍이 불어와 마넬리의 정원에 있던 호두나무들이 뿌리
> 째 뽑혔다. 이성자는 이 나뭇가지들을 모아서 작품을 위한 스탬프로 사
> 용했다. 이어서 그는 친구들과 함께 생제르맹앙레 숲 속에서 나무들을
> 주웠는데, 이처럼 점점 수확을 위한 행동 반경이 넓어졌다: "배나무, 앵
> 두나무, 뽕나무와 같은 과일 나무들, 불로뉴 쉬르 센느에 위치한 알베르
> 칸 정원에 있는 대나무, 미디Midi 지방의 소나무와 올리브 나무 등."[6]

이성자는 마넬리를 포함한 작가들의 정원에서 나무를 채집했다. 그의
작품에는 이처럼 다른 작가들의 정원에서 자라난 나무들의 기억도 담겨
있다. 또한 프랑스 곳곳의 다양한 나무들을 사용했기에, 예민한 관람객
들은 스탬프가 사용된 판화작품들에서 서로 다른 나무들의 흔적을 찾을
수 있을 것이다. 비록 그가 똑같은 문양이나 기호를 같은 테크닉으로 판
다고 할지라도, 나무의 성격에 따라서 그 느낌이 다르기 때문이다. 바로
이러한 다른 느낌 때문에 그는 작업하기 쉬운 나무뿐만 아니라 작업하
기 어려운 단단한 나무도 계속해서 시도한다. 그 결과, 그의 작품은 다양
한 나무만큼이나 다른 뉘앙스를 지닌다.

아르프와 다다적 만남

장 아르프를 만나기 전에, 이성자는 아르프와 친분이 있는 고에츠를 통해, 이미 다다이즘에 대해 알고 있었을 것이다. 다다이즘과 쉬르레알리즘은 그에게 예술의 주제나 방법, 표현에 있어서 충격과 동시에 자유를 주었다. 예를 들어, 작가는 '대지의 시기'를 떠나면서 지속적으로 하늘에 대해, 특히 '성좌' 혹은 '은하수'에 지대한 관심을 가졌다. 장 아르프도 〈성좌星座〉(1928-53) 연작을 오랫동안 했었다. 아르프의 〈성좌〉 연작을 보면, 별들의 형태나 색감이 우리가 생각해 왔던 것과 다르다. 아르프가 선입견과 이성으로부터 자유로운 '법칙'인 〈우연의 법칙에 따라 배열된 사각형 콜라주〉라는 작품을 했듯이, 이성자도 앞서가는 국제적인 작가들과의 교류로 〈갑작스러운 규칙〉[3-5]이라는 작품을 했다. 이는 지금까지의 전통과는 다른 우연의 갑작스런 법칙이다.(여기서의 규칙은 '법'이라는 용어에 가까움, 장 아르프가 사용한 '법 loi'과 같은 용어)

좌 장 아르프, 〈다섯 개의 하얀 형태와 두 개의 검정 형태의 성좌, 변주곡 3번〉, 1932
우 장 아르프, 〈우연의 법칙에 따라 배열된 사각형 콜라주〉, 1916, 25.3x12.5cm

1916년, "오 가드지 베리 빔바 O Gadji Beri Bimba"를 엄숙하게 낭송하는 후고 발의 퍼포먼스
삼각형, 원뿔과 같이 기하학적인 옷차림으로 전혀 이해할 수 없는 시를 읊으며 지금까지의 이성을 비판하고 있다.

이성자의 '여성과 대지 시대' 작품들은 한글과 상당히 유사한 형태가 사용되나, 아무도 읽거나 해독할 수 없다. 그는 이러한 기호를 계속 시도하다가 8년 뒤에는 〈새로운 표의문자〉[4-2]를 제작하게 된다. 그러나 역시 아무도 읽을 수 없는 문자다. 마넬리 역시 그의 드로잉에 다양한 기호를 생산하지만, 읽을 수 없다. 이것은 다다의 '음성 시'처럼, 일종의 '다다'식의 글쓰기일 수도 있다.

1916년 2월 5일 스위스의 볼테르 카바레에서 다다이즘의 탄생을 알리는 시가 낭독되었다. 후고 발이 아래와 같은 시를 낭독했다.

오 가드지 베리 빔바 O Gadji Beri Bimba
가드지 베리 빔바 글란드리이 라울라 론니 카도리
가드쟈마 그람마 베리다 블름발라 글란디 갈라싸싸 롤리타모미니
가드지 베리 빈 블라싸 글라쌀라 롤라 론니 카도르쉬 사쌀라 빔 (…)[7]

당연히 그 누구도 이해할 수 없는 "단어 없는 시" 또는 "음성 시"였다. 문법도, 체계도, 이해 가능한 단어가 하나도 없다. 흥미로운 것은 후고 발의 의상인데, 의상이 원뿔, 삼각형 등과 같이 일종의 도식을 표현한다. 이성적이고 이상적인 도식에 반대하는, 그래서 이를 웃음거리로 만든 시각적 표현이다.

이 자리에 있었던 아르프는 그 재미나면서 엄숙했던 다다이즘 탄생의 순간을 저 멀리 이국에서 온 이성자에게도 이야기했을 것이다. 다다이스트들에게 "시는 참된 피난처"였는데, 이 역시 이성자의 예술 정신과 잘 어울린다.

이성자는 작가들과의 교류를 통해 이러한 창작의 자유와 경계가 없는

미술 영역을 충분히 지각했음에 틀림없다. 하지만 그는 어떤 것에 충격이나 영향을 받아도 이를 바로 흉내 내는 것이 아니라, 오랫동안 깊이 생각하고 내면에서 충분히 숙성시켜 자신의 것이 되었을 때야 비로소 작품으로 표현하곤 했다. 2016년은 다다이즘이 백주년 되는 의미 있는 해였다. 백남준을 제외하고는 이성자가 다다이스트와 교류한 유일한 한국 작가로 알고있지만, 이 교류에 대한 논의가 어떤 매체에서도 없었다. 이러한 소중한 자료나 기억을 가진 관계자들을 만나 시급히 연구하지 않으면 한국 미술사의 중요한 고리가 망각 속으로 떨어지게 될 것이다.

들로네와 오르페우스적 만남

이성자가 많은 영향을 받은 작가 가운데는 소니아와 로베르 들로네가 있다. 이성자가 소니아를 만났을 때 로베르는 이미 사망한 뒤였으므로, 로베르와는 작품을 통해 만났다고 할 수 있다. 로베르 들로네는 역사화를 그린 고전주의 화가 J.E.들로네의 아들이다. 로베르는 처음에 신인상주의 그림에 관심을 가지고 색채 연구를 시작하고, 입체파 운동에 참가했다가 미래파로 이동한다. 그는 오르피즘의 창시자이며, 그의 아내 소니아 역시 오르피즘 작가로, 이들 모두 구성적이고 화사한 화면을 선보인다. 그의 부인 소니아는 우크라이나 출신으로 1905년 파리에 와서 1910년에 로베르와 결혼한다.

들로네 부부의 예술에는 이성자가 좋아할 만한 기쁨의 발산과 색의 진동이 느껴지는 리듬감이 있다. 이성자는 소니아에게는 문학과 미술의 조화에, 로베르에게는 우주와 예술의 조화에 영향을 받는다.

이성자가 소니아를 만났을 당시 소니아의 〈말들의 시, 색의 시〉처럼 시와 그림이 조화되는 작업 유형은 문학을 좋아하는 이성자에게 지대한

의상디자인 학교에 다니던 시절의 그림

관심을 끌었다. 소니아는 1913년에 기욤 아폴리네르를 통해 소개받은 프랑스 시인 블레즈 상드라르와 함께 작은 병풍처럼 접을 수 있는 시화집을 만들었다. 1910년대 초 들로네 부부는 그들이 거주하는 파리의 집에 기욤 아폴리네르, 루이 아라공, 앙드레 브르통 등의 문학가들, 러시아 예술가들과 자주 회동했고, 트리스탕 차라 같은 다다이즘이나 초현실주의 문학가들과 친밀했다.

소니아는 미술과 의상의 경계를 무너뜨렸으며, 미술계보다 패션계에서 더 유명할 정도다. 이성자 역시 의상 공부를 했기에 이러한 공통점이 두 사람을 더욱 가깝게 했다. 이성자는 소니아에게 한복의 아름다운 선과 밝은색, 품위 있는 형태 등에 대해 묘사하고, 특히 자신이 직접 디자인한 의상 스케치들을 소니아에게 보여주었을 것이다. 남불 투레트 아틀리에에는 그의 의상디자인 스케치가 여러 상자에 소중하게 간직되어 있다. 대지 시대에도 들로네의 영향을 볼 수 있지만 특히 우주 시대에서

좌 소니아 들로네, 〈시베리아 횡단과 프랑스의 작은 잔느의 산문〉, 블레즈 상드라르 시, 1913
소니아 들로네와 시인 블레즈 상드라르의 공동작업. 색감은 한국의 오방색, 단청과 비슷하며, 작은 병풍 같은 작업 형식은 이성자와 미셸 뷔토르의 공동작업인 〈샘물의 신비〉(1977)를 떠오르게 한다.

우 소니아 들로네, 〈시베리아 횡단과 프랑스의 작은 잔느의 산문〉 마지막 페이지
로베르의 상징인 빨간 에펠탑이 보인다.

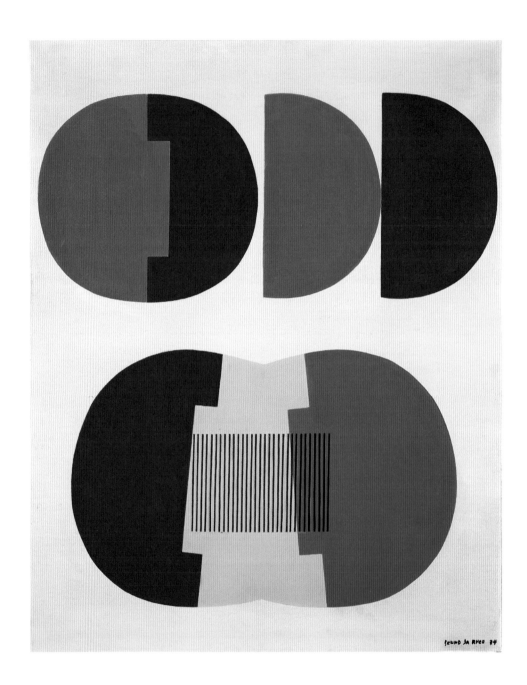

I. 대지 陰 어머니에게로 가는 길

더 큰 영향을 볼 수 있다. 이성자는 들로네 부부를 통해 원색의 향연 역시 무채색 만큼이나 고상하며, 더 찬란할 수 있다는 것을 확인했다. 원색의 향연은 한국 전통의 태극 문양, 오방색, 이와 관련된 동양 철학 등을 통해 이성자에게는 이미 익숙한 것이었고, 들로네의 작업은 이를 상기시키는 계기가 되었다.

렘브란트의 고전적인 빛도 매력적이지만, 좀 더 과학적이며 눈부신 후기 인상주의 이후의 빛은 이성자가 향후 우주 시대를 여는 토양이 된다. 우리는 초기 그림부터 이성자가 빛에 얼마나 집착해 왔는지 알고 있다. 들로네 부부를 통해 얻은 가장 큰 것은 빛에 대한 색깔의 해방이다. 빛은 더 이상 무채색이 아니라 온갖 색을 다 포함한다. 이는 빛의 해방, 색의 자유였다. 좀 더 상세히 구분한다면, 소니아 들로네의 〈리듬〉이 이성자의 '여성과 대지 시대'의 작품에 구조적인 영향을 주었다면, 로베르의 작품은 이성자의 〈행성들〉(모자이크)과 '우주 시대'에 영향을 준다.

로베르의 〈리듬, 삶의 기쁨〉에서는 음악의 기본 요소인 '리듬'이 중시된다. 여기에는 여러 종류의 원이 있는데 어떤 원들은 다른 원들 위에 중복되어 있다. 또 다른 원들은 일부가 서로 겹쳐져 있고, 어떤 원은 너무 커서 일부밖에 보이지 않는다. 또한 많은 원들이 정확히 반으로 나뉘어 각각 다른 색으로 칠해져 있다. 노랑, 주황, 빨강처럼 따뜻한 색과 초록이나 파랑처럼 차가운 색도 함께 있다.

〈리듬, 삶의 기쁨〉의 왼쪽 하단에 있는 두 개의 원을 언뜻 보면 이성자가 차후에 적용할 음양 모티브와 비슷해 보이지만, 이는 음양의 기호가 아니다. 큰 원 가운데에 있는 작은 원

이 밖에 있는 반원의 색과 같은 데서 오는 착시현상이다.

　이성자는 '자연과 물체에 대한 관찰'을 중요시했다. 시간을 두고 여러 번 대상을 쳐다봄으로써 대상이 살아 있다고 느껴질 때까지 관찰했다. 로베르 들로네 역시 "자연의 본질에 대한 직접적인 관찰은 필수 덕목"이라고 말했다. 소니아는 로베르의 철저한 작업 방식에 대해 다음과 같이 말한다. "그는 빛의 열매인 색을 관찰하기 위해 정오의 태양, 그 절대적인 디스크(원판)를 쳐다보았다. (…) 그는 눈이 완전히 부실 때까지 집중을 해 쳐다보고 다음에 눈을 감고 이어지는 효과에 집중했다. 그리고 집에 돌아오자마자 바로 화폭으로 돌진해 그가 눈을 뜨고 본 것과 눈을 감고 본 것을 그렸다."[8] 1912년경부터 이와 같은 방법으로 순수한 프리즘 색채에 의한 추상을 그린 것이 바로 〈원형 형태, 태양 2〉다.

좌 1937년 파리 국제예술기술박람회에 출품된 로베르 들로네와 펠릭스 오브레의 공동작품
신기술의 아름다움을 리듬으로 표현했다. 마치 거대한 비행기가 태양계를 날고 있는 것 같다.
우 로베르 들로네, 〈마네지 드 코숑〉, 1922. 캔버스에 유채, 248x254cm
마네지 드 코숑은 회전목마처럼 나무 돼지들을 타고 도는 놀이기구다. 나무 돼지들이 돌아가는 느낌이 마치 태양계의 움직임 같다.

좌 로베르 들로네, 〈리듬, 삶의 기쁨〉, 1930, 캔버스에 유채, 200x228cm 우. 상 로베르 들로네, 〈리듬, 삶의 기쁨〉 일부
0-1 〈초월 11월 2〉 일부, 1975, 캔버스에 아크릴릭, 나무, 130x160cm

1912년, 베를린의 시트룸 갤러리에서 열린 로베르 들로네의 개인전에 기욤 아폴리네르가 초대되어 강연을 했다. 이 강연에서 그는 로베르의 작품이 시적 음악적 원리에 바탕을 두었다고 보고, 리라의 명 연주자 오르페우스의 이름을 빌어 '오르피즘'이라고 했다. 이로써 로베르는 '오르피즘'의 창시자가 된다. 오르페우스가 리라를 연주하면 사람들은 춤을 추고 맹수는 얌전해지며, 자연은 귀를 기울인다는 그리스 신화처럼, 로베르의 작업이 생생한 음악적 감동을 준다는 의미다.

로베르는 색채론에 지대한 관심을 가져, "선은 '한계'이며, 색은 '깊이'"라고 했다. 로베르의 아내 소니아를 통해, 이성자는 이러한 로베르의 예술 철학을 깊이 이해할 수 있었다.

오르피즘 이전의 작품인 〈디스크의 풍경〉에서, 로베르는 태양이 온 세상을 핑크빛 율동으로 춤추게 하는 것을 묘사했다. 태양의 무한한 에너지와 생명력이 발산된다. 〈디스크의 풍경〉에서도 〈원형 형태, 태양 2〉와 마찬가지로 태양은 하얗게 그려졌다. 로베르의 태양은 어떤 빛도 흡수하지 않고 다 반사하기에 '흰색'으로 표현되지만, 모든 빛을 반사하여 지구에 온갖 색을 선사한다. 이성자의 경우 하얀 원은 일반적으로 '달'의 느낌에 가깝다. 이성자의 〈지구 반대편으로 가는 길 1월 4〉[3-14]에서는 '달'이 아니라, 모처럼 '태양'이 출현한다. 로베르의 위의 두 삭품에서 태양광이 지구 위로 퍼지는 곡선들, 혹은 원형 띠는 이성자가 '우주 시대'에서 사용한 곡선의 모티브와도 비슷하다.

좌　로베르 들로네 〈디스크의 풍경〉, 1906, 캔버스에 유채, 55x46cm, 파리 국립현대미술관 소장
3-14 〈지구 반대편으로 가는 길 1월 4〉 일부, 1990, 캔버스에 아크릴릭, 150x150cm

살롱전 초대

고에츠 부부, 들로네 부부는 장 아르프, 기욤 아폴리네르, 루이 아라공, 앙드레 브르통, 트리스탕 차라 등과 같은 다다나 초현실주의 문학가들과 친밀했기에 이성자가 이들을 만났으리라는 정황은 충분하다. 그는 1961년부터 《살롱 데 레알리테 누벨》을 비롯한 여러 살롱에 초대받기 시작한다. 지금은 살롱에 대한 인식이 많이 낮아졌지만, 당시만 해도 살롱은 상당히 권위 있고 영향력 있는 미술 행사여서 중요한 작가들도 앞다투어 참석하곤 했다. 1946년 파리에서 창립된 《살롱 데 레알리테 누벨》은 '추상화 살롱'이다. 이 살롱은 바자렐리풍의 기하학적 추상뿐만 아니라, 피에르 술라주나 로버트 마더웰과 같은 비구상 작가들도 참여했다. 이 살롱을 건립한 작가들 중에는 소니아 들로네, 장 아르프 등이 있다. 당시 작가들은 이 살롱에 출품하고 싶어 온갖 노력을 기울였는데, 이성자는 당당하게 초대받는 위치에 섰다. 도불한 지 꼭 10년 만의 성과다. 여기에서 이성자가 어떤 그룹의 예술가들과 어울리고 어떤 색깔을 띠는지, 그 윤곽이 점점 드러난다. "레알리테 누벨Réalités nouvelles", 즉 '새로운 현실들'이라는 제목에 대해서는 여러 추측이 있는데 그 가운데 하나는 1912년 아폴리네르가 '추상화'를 '레알리테 누벨'이라고 지칭한 데서 나왔다고 한다. 이 살롱은 초기에는 파리 시립근대미술관musée d'art moderne de la ville de Paris(1946-1969)에서 개최되다가 이후에는 플로랄 공원Parc floral de Vincennes(1971-1978)을 비롯한 다양한 장소에서 개최되었다.

샤르팡티에 갤러리와 에콜 드 파리에 입성

1962년 '여성과 대지'를 주제로 한 이성자의 개인전이 생테즈 갤러리에서 열린다. 조르주 부다유가 전시를 주관하고 서문을 썼다. 20세기 후반, 미술계에서 갤러리의 역할이 점점 중요해지면서 어떤 갤러리와 일하는지에 따라서 작가의 위상이 바뀌고 미래가 약속되기도 한다. 이러한 점에서 이성자는 엄청난 행운아였다.

실다스 파르델은 레이몽 나셍타가 운영하는 샤르팡티에 샐러리(1942-1965 파리, 1968- 파리 근교 뇌이에 개관)에 이성자를 소개한다. 이때 부다유의 미술평도 상당한 도움이 되었다. 샤르팡티에 갤러리는 프랑스 대통령 관저인 엘리제 궁에서 가까운 샹젤리제 지척에 있었는데, 현재는 그 자리에 크리스티 옥션이 있고, 그 옆에는 세계 최강의 가고시안 갤러리 파리 지점이 있다. 샤르팡티에 갤러리에서 이성자 작품을 인정하여 초대하고, 그는 당당히 파리 화단에 들어간다.

개인전
1964 《Seund Ja Rhee 목판화》, 샤르팡티에 갤러리, 파리, 프랑스
1968 《Seund Ja Rhee》, 샤르팡티에 갤러리, 뇌이, 프랑스

단체전
1962 《에콜 드 파리》, 샤르팡티에 갤러리, 파리, 프랑스
1964 《에콜 드 파리》, 샤르팡티에 갤러리, 파리, 프랑스

당시 샤르팡티에 갤러리에 초대된다는 것이 얼마나 큰 영광인지 유준상은 다음과 같이 적고 있다.

파리 화랑계의 명문이며 에콜 드 파리의 진원지인 샤르팡티에가
여사의 유니크한 세계를 인정했고 초대했던 게 60년대 초였다.
삼십 년 전의 일이다. 여사의 입장에선 파리에 정착하여 십 년 만에
이룩한 경사이기도 했다. 샤르팡티에의 초대작가가 된다는 건
화가의 꿈이며, 특히 파리에 거주하는 외국인 작가들에겐 환상적인
현실이기도 했다. 그간 많은 한국화가들이 파리를 거쳐갔지만
샤르팡티에가 맞아들인 건 여사가 처음이자 끝이었다.[9]

1962년, 샤르팡티에 갤러리에서 열린 단체전《에콜 드 파리》에 한국
인으로서는 유일하게 초대받아 〈내가 아는 어머니〉[3-2]를 출품한다. 환
갑을 맞은 어머니를 위해 제작한 이 작품은 "파리의 하늘에 떠오른 직
녀성"이라는 호평을 받고, 프랑스 문화성에서도 작품 한 점을 구입한다.
이는 당시 프랑스에 있던 한국작가들에게 부러움을 넘어 질투를 불러일
으킬 만한 일이었다.

이성자는 이제부터 파리의 명성 있는 작가들도 부러워하는 공공미술
품 요청을 받는다. 보베의 태피스트리 공장은 이성자 작품의 원도판을

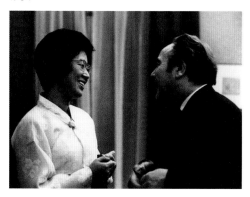

주문하여 태피스트리를 제작한다. 또 샤르팡티에
갤러리에서 1962년과 64년에 참여한《에콜 드 파
리》를 계기로 1970, 72, 73, 74년, 스웨덴의 보라
스 현대미술관에서 열린《에콜 드 파리》에도 참여
하게 된다.

1974년, 현대갤러리 도록에 실린 가스통 딜의
비평「유연한 화필과 리듬의 조화」는 샤르팡티에
전시를 언급하는 것으로 시작한다. 그는 "샤르팡

티에 갤러리에서 두 번이나 열린 이성자의 작품이 새로움과 기지로 충만되어 있었음을 나는 지금도 생생히 기억"한다면서, 그곳에는 "당시 가장 주목 받는 작품들만이 전시되었는데, 이성자가 수회에 걸쳐 전시하게 되어 파리 미술 애호가들 사이에 점차 명성을 떨치기 시작"했다고 적고 있다. 이때만 해도 추상화에 리듬이 흐르는 것이 중요했다. 가스통 딜은 "이성자의 섬세하고도 명쾌한 비전은 신비스럽기까지 하여, 화단이 들어찬 꿈의 정원에서 음악적인 구성마저 이루었던 이성자의 작품은 설득시키기 힘이 드는 관객들을 매혹시켰다"고 말하며, 다시 한 번 음악적인 요소를 말하고 있다. 칸딘스키 이후 20세기 중반까지 서구 추상미술에서는 그만큼 음악적인 요소가 중요했다. 이 음악적인 요소의 유무에 따라, 미술을 서구에서 배웠는지 혹은 동양에서 배웠는지를 가늠할 수 있지 않은가 싶다. 즉, 구상에서 추상으로 전개되는 과정에 음악적 요소가 있다면 그것은 유럽에서 직접 미술을 배우고 영향을 받았다고 볼 수 있다. 가스통 딜은 이성자가 "화려한 성공"을 했음에도 이에 만족하지 않고 "작품 구성의 민활한 느낌과 힘에 대한 총괄적 연구를 위해 안이한 길에서 곧 탈피했다"며, 그의 용기를 극찬하고 있다.

이성자는 1964년 샤르팡티에 갤러리에서 개최된 목판화 개인전에 대해 다음과 같이 설명한다.

샤르팡티에 1층에는 루오 전시회가, 2층에는 나의 판화전시 〈우리 어머니〉가 동시에 같이 개최되었다. 샤르팡티에 갤러리의 주인이 살아 있을 동안, 십 년 동안 나를 모든 면에서 도와주었다.

샤르팡티에 갤러리스트 레이몽 나셍타는 이성자에게 한국행 비행기

티켓을 선물한다. 작가에게 전시 오프닝에 참석할 여행비를 제공하는 경우는 있어도, 전시가 끝난 후에 비행기 티켓을 제공하는 경우는 드물었는데, 예술가를 진정으로 존중하고 아끼는 당시 파리의 대형 갤러리의 풍토를 느낄 수 있다. 1968년 샤르팡티에 갤러리가 파리 근교 뇌이에 새 갤러리를 열면서 개관전으로 이성자를 초대하고, 앙리 갈리카를르가 도록의 비평문을 쓴다.

첫 번째 귀향

1965년은 한불 문화협정이 체결되는 해였다. 이 해에 이성자는 15년 만에 처음으로 한국을 방문한다. 파리에서 한국으로 갈 때는 러시아 상공을 비행할 수 없었기 때문에, 북극과 알래스카를 거쳐야 했다. 비행기 창문을 통해 설산의 아름다움과 오로라를 보며 받은 감동으로 훗날 〈지구 반대편으로 가는 길〉 연작을 한다. 그는 한시도 잊지 못하던 세 아들을 만나고 서울대학교 교수회관에서 열린 첫 귀국전도 큰 성공을 거둔다. 한국에 머무는 동안 김기철과 이강세의 작업실과 가마를 빌려 도자기를 만든다. 또 우나가미 마사오미의 주선으로 도쿄 이치방간 갤러리에서 개인전을 개최하는데 이때 전시 도록의 글을 도미나가 소이치, 레이몽 나셍타, 조르주 부다유가 쓴다.

귀국전에 출품된 〈오작교〉[3-15]에는 앞으로 그의 예술적인 고향이 될 그리고 아틀리에의 이름이 될 '은하수'가 암시된다. 〈오작교〉를 본 시인 조병화는 같은 제목의 시를 지어 이성자에게 헌정하였다. "사랑하는 마음 사이에만 놓이는" 이 다리를 이성자는 자식들, 어머니, 고국을 그리워하며 그렸다. 그 다리가 1년이 아니라 15년 만에 마침내 연결되었다.

1965년 9월 3일, 서울대학교
교수회관 개인전 전시장
앞에서

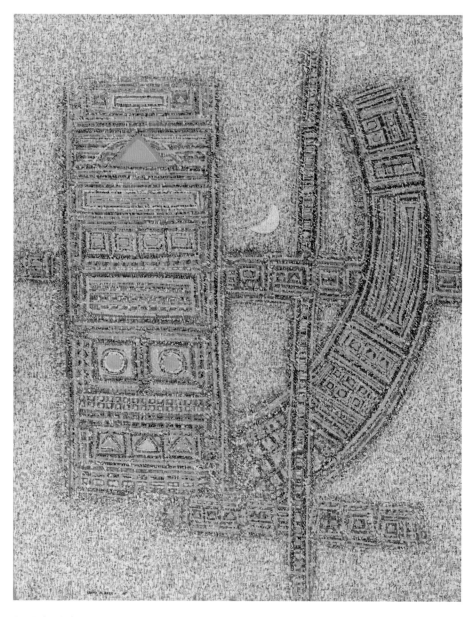

3-15 〈오작교〉, 1965, 캔버스에 유채, 146x114cm

I. 대지 陰　어머니에게로 가는 길

오작교　－조병화

이것은 東洋에만 있는
다리다.

이것은 東洋에만 있는
눈물이다.

이것은 東洋에만 있는
그리움
아롱진 사랑이다.

東洋의 智慧로
가로놓인
銀河水
먼 별들의 다리

일 年에 한 번
만났다 헤어지는 사랑을 위한
하늘의 다리

이것은 사랑하는 마음 사이에만 놓이는
東洋의 다리다.

그리움이여
너와 나의 다리여

이성자의 〈오작교〉에는 바닷가 모래알처럼 수많은 새들이 모여서 다리를 만든다. 견우를 상징하는 직사각형, 직녀를 상징하는 곡선 그리고

사방에서 모여드는 새들로 은하수 저 끝과 이 끝을 이어주는 '오작교'가 만들어진다. 견우와 직녀 사이에 그려진 하얀 초승달은 1년 만에 만나는 연인들이 서로의 얼굴을 볼 수 있도록 은은한 빛을 드리운다.

모자이크 작품

1966년 다시 프랑스로 돌아가 파리 에콜 드 보자르(국립고등미술학교)의 교수인 리카르도 리카타로부터 모자이크 기법을 배운다. 리카타는 1955년에 판화를 공부하기 위해, 고에츠, 헤이터, 조니 프리들렌더와 프랑스 정부 장학금을 받고 파리에 유학왔다. 이후 리카타는 1961년에서 1995년까지 에콜 드 보자르에서 모자이크 아틀리에 주임교수였고, 이외에도 여러 학교에서 가르쳤다. 1969년부터는 소르본 대학의 미술교수이자 '아카데미 고에츠'에서 판화교수를 역임했다. 이성자에게 리카타를 소개해 준 사람은 리카타의 오랜 친구이자 동료인 고에츠일 것이다. 리카타는 자신의 독특한 예술적 알파벳을 발명하여 회화, 태피스트

낭트 생테르블랭의 벨뷔 종합학교에 세워진 공간 작품 〈남겨진 글〉, 1970, 모자이크, 140x180cm

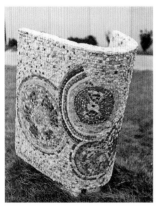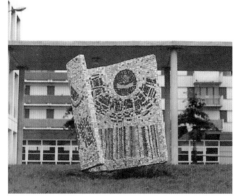

리, 판화, 조각 등에 적용했다. 이성자의 기호처럼, 읽거나 해석이 될 수 없는 알파벳이다.

이성자는 리카르도 리카타 교수에게 모자이크를 배운 그해 바로 작품을 제작한다. 모자이크로 된 그의 대표적인 공공작품은 다음과 같다.

1966 〈배움의 종소리〉, 루루 베코네 중학교, 투렌, 200x600cm
1970 〈남겨진 글〉, 벨뷔 종합학교, 낭트, 140x180cm
1972 〈행성들〉, 라귀델 종합학교, 쉬렌느, 230x1100cm
1977 〈7월의 도시〉, 빌라 장 프라틱, 가생
1977 〈초월〉, 빌라 장 프라틱, 가생

첫 모자이크 작품 〈배움의 종소리〉는 투렌에 있는 루루 베코네 중학교에 200x600cm 크기로 만든 것이다. 모자이크를 빠르게 배우고 자신의 것으로 소화시키는 이성자의 역량은 가히 놀라웠다. 그는 배움의 기회가 있을 때마다 그 분야의 탁월한 전문가에게 배우고 이를 바로 활용하

리카르도 리카타의 모자이크 작품

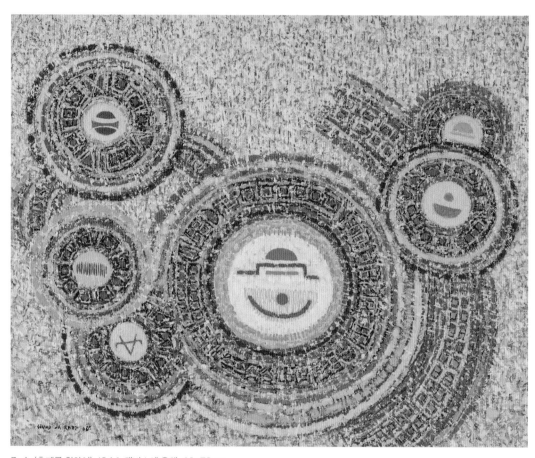

3-4 〈축제를 위하여〉, 1966, 캔버스에 유채, 60x73cm

였으며, 또 기회가 되면 열심히 세상을 여행했다. 이번 모자이크 작업이 끝나자 그는 이집트로 떠났다.

또 다른 모자이크 작품 〈남겨진 글〉은 유화 〈축제를 위하여〉[3-4]가 입체화된 듯한 작품으로 낭트 생테르블랭의 벨뷔 종합학교를 위해 제작된 것이다. 학교라는 공간을 생각하며 두루마리나 책이 펼쳐져 있는 듯하다. 네모난 작은 돌들이 모여 책의 형상을 하고 있는데 책 안쪽에 나열된 선들이 바코드와 비슷해 디지털적인 느낌도 든다. 어찌 보면 그림책 같기도 하고 어찌 보면 기호와 상징을 담고 있는 듯하다.

1972년, 이성자는 파리 외곽 쉬렌느에 있는 라귀델 종합학교의 교육관 강당 정면을 장식할 두 점의 모자이크 벽화를 의뢰받는다. 이렇게 만들어진 벽화 〈행성들〉 역시 유화 〈축제를 위하여〉를 떠오르게 한다. 우주에 대한 이성자의 관심을 보여주는 모자이크 작품들에서 들로네의 영향이 보인다. 사진 속 사람들이 춤추는 모습과 작품 속 행성들의 움직임이 잘 조화되어 행성들도 음악에 맞춰 함께 춤추는 것 같다.

파리 외곽 쉬렌느의 라귀델 종합학교에 있는
〈행성들〉, 1972, 모자이크, 각 230x1100cm

나무의 자유 시대

1963-1972

• • •

1960년대 중반부터 이성자는 "나무를 있는 그대로 보여주기 위해, 숲 속을 산책하며 나무의 형태를 고르고, 나무의 자유로운 형태 그대로를 재료로 삼아 음악을 한다." 이렇게 해서 그는 성형화된 캔버스와 틀, 사각형의 목판에서 벗어난다. 나무를 반으로 나누거나 대담하게 통나무를 그대로 캔버스에 콜라주한다. 이는 1969년 남불에서 일어났던 '쉬포르/쉬르파스'의 기본 개념과도 어느 정도 비슷하다. 이성자는 1967년에 작업한 목판화 〈바쳐진 시문(時間)〉3-16에서 이미 이러한 경향을 나타내고 있다. 이를 찍기 위해 만든 목판은 나무를 세로 혹은 가로로 자른 그대로 사용했다. 그의 판화에는 회화로는 하기 힘든 표현이 담겨 있다.

　이성자는 유화와 판화를 다음과 같이 비교한다. "유화나 수채화를 그릴 때는 정신적 노동이 더 많이 소요되고, 반대로 직접 두드리고 파내야 하는 목판화를 할 때는 육체적 노동이 더 많이 소요된다." 작가는 빛이 있는 동안은 캔버스 위에 물감을 쌓다가, 해거름이 되면 목판을 파면서 나무의 파편들과 함께 쌓인 것을 비운다. 『노자도덕경』 48장은 "배움은 날마다 채우는 것이며, 도를 닦는 것은 날마다 비우는 것이다爲學日益, 爲道日損"라고 한다. 물론 배우지 않고는 버릴 수 있는 지식도 없다. 채워서 소화시켜야만 버리고 비울 수 있다. 하루를 열심히 살고, 저녁에는 그 열심히 산 것을 비우는 것이다. 프로메테우스에서는 '바위 올리기'가 '내려가기'보다 더 중요한 반면에, 노자에게는 비우는 것이 더 중요하다.

3-16 〈바쳐진 시문(時間)〉, 1967, 목판화, 105x75cm

서예나 동양화를 처음 배울 때에는 화선지와 붓에 익숙해지기 위해 오랜 시간 선을 긋는다. 이성자의 초창기 목판화도 선으로 시작한다. 특히 그가 초기에 사용했던 버드나무와 같은 단단한 재질은 에칭과 달리 자유롭게 선을 그을 수가 없다. 붓의 터치가 드러나는 회화가 아닌 판화에서도 조각칼을 들고 힘을 다해 나무를 파내는 행위가 느껴진다. 그는 "더욱 큰 창작의 보람을 느끼게 하는 것은 목판화"라고 말하는데, 이는 정신보다 육체가 더 많이 소요되기 때문이다.

이후 이성자가 그의 아틀리에 '은하수'를 건축할 때도 건물을 음과 양 두 채로 만든다. 가운데가 들어간 '음'에 해당되는 건물은 판화 작업실이고, 가운데가 볼록 나온 건물 '양'은 회화 작업실이다. 이렇게 미술과 건축을 음양 철학과 연결시킨 것은 우연이 아니라 논리적 근거에 의해서다. 캔버스 위로 쌓아 올리는 회화는 볼록 나온 '양'의 모습이고, 칼로 오목하게 파내는 목판화는 움푹 들어간 '음'에 해당된다. 또 그림은 자연광을 필요로 하니 낮에 했고, 목판화는 밤에 했다. 동양 사상에서 '낮'은 양, '밤'은 음이 된다. 양과 음이 서로 보완하듯이, 유화와 목판화도 서로 도움을 주면서 발전하게 된다.

투레트 아틀리에 구입

세계 사상사에 지대한 영향을 주는 프랑스 68혁명이 일어나던 해 이성자는 남불의 투레트에 집과 땅을 살 수 있게 된다. 프랑스에서는 1951년, 공공건물의 건축비 1%를 예술품 설치에 할당한다는 1% 예술품법이 제도화되었는데 이성자는 "이 정책 덕분에 학교 건물을 포함한 공공건물에 모자이크 작품들을 할 수 있었고, 아틀리에를 구입할 수 있었다"고 한다. 바캉스 철인 6월부터 9월까지는 주로 투레트에 머물며 작업했다.

프랑스에서 정통으로 배운 미술교육이란?

이성자 자신은 한국도 아니고 일본도 아닌 프랑스에서 어떤 선입견도 없이 "정통으로 미술을 배웠다"고 여러 번 강조했다. 그것은 일차적으로는 그랑드 쇼미에르 아카데미에서 배운 것을 말한다. 이성자는 누구 앞에서나 당당하고 자존감이 높았지만, 배우는 데는 겸손했고 대가들의 경험을 들으면서 더 많은 것을 배웠다. 그의 배움은 끝이 없었다.

이성자는 구상에서 시작하여 구상과 추상의 중간 단계를 거쳐 추상으로 나아갔다. 〈트리스탄과 이졸데 1〉[2-1]은 오페라를 본 사람들에게는 오페라의 무대 장치와 조명의 움직임이 느껴지기에 구상처럼 느껴진다. 그러나 클래식 음악에 관심 없는 사람들에게는 추상처럼 느껴질 것이며, 두 관점 모두 틀리지 않다. 이후 〈신들의 황혼 2〉[2-3]까지는 앵포르멜 유형의 추상을 느끼게 한다. 무대에서 거대한 검은 천으로 된 파도가 출렁거리는 가운데 오페라 가수들의 비극적이고 영웅적인 목소리가 들려온다. 〈신들의 황혼 3〉[2-4]에서는 구상의 잔상이 없이 완전한 추상으로 이행된다. 이성자의 작품이 추상화로 발전되는 데 클래식 음악의 역할이 얼마나 주요했는지는 칸딘스키를 생각하면 금방 알 수 있다. 또 바그너 역시 마찬가지다. 최초의 추상화가라고 할 수 있는 칸딘스키는 쇤베르크를 들으며 비가시적인 음악을 가시적으로 만들었고, 바그너의 오페라 「로엔그린」을 관람하며 "내가 아는 모든 색을 다 보았다"고 감탄했다. 그래서 그는 "색은 영혼에 직접적으로 영향을 주는 힘이다. 색은 건반이고, 눈은 망치이며, 영혼은 끈이 달린 피아노. 예술가는 연주하는 손으로, 하나의 키 또는 다른 키를 두들겨서 영혼을 떨리게 만든다"라고 말했다. 또 칸딘스키에게 영향을 받은 파울 클레나, 이성자와 직접적인 교

류를 나눴던 들로네 부부의 예술 역시 음악과 깊은 연관성을 보여주고 있다. 구상에서 추상으로 갈 수 있는 방법은 다양하다. 하지만, 당시에는 클래식 음악을 듣는 것이 왕도가 아니었나 싶다. 더욱이 바그너의 음악은 그 음감에서 색깔이 잡힐 정도로 강력하기에 이성자가 바그너에 심취했던 것은 구상에서 추상으로 가는 빠른 길이었을 것이다.

1960년대는 현대 미술의 다양한 장르가 폭발되는 시기였다. 더욱이 이성자는 국제적인 작가들, 미술 비평가들, 예술가들과 가깝게 지냈기에 새로운 유형의 예술이 터져 나올 때마다 조금씩 흔들리는 모습이 보인다. 사실 새로운 유형에 관심을 갖고 시도를 한다는 말이 맞을 것이다. 마치 현재 많은 서구작가들의 작업 경로를 보면, 구상에서 인상주의, 입체파, 야수파 등을 시도하다가 자신의 길을 찾아가는 것과 마찬가지다.

이러한 외부와의 교류 덕분에 그는 빠른 시간에 예술을 발전시키고, 화가로서의 입지도 굳힐 수 있었다. 당시만 해도 파리에서 작업을 하는 작가들 대부분이 여름과 겨울 바캉스 때는 남불로 이동했다. 기후 때문이기도 하지만 여름이나 겨울에는, 예술 활동이 파리보다는 남불에서 활성화되고 국제적인 행사도 많이 이뤄지기 때문이다. 세계적인 컬렉터들 역시 남불로 휴가를 왔다.

이성자가 "프랑스에서 미술을 정통으로 배웠다"고 말하는 것은 프랑스에서 처음으로 미술을 접했다는 것도 있지만, 더 중요한 것은 바로 이처럼 서구의 주요 미술 관계자들과 교류하면서 예민하게 미술조류를 감지하고 반응하며 자신의 예술을 숙성시켰다는 데 있다. 그의 문학적인 감수성 때문에 빨리 미술이 발전된 것은 사실이다. 특히 이성자가 활발히 활동하던 당시 프랑스 미술에서 문학가의 역할은 지대했다. 미술에서 문학가의 역할은 인상주의 시대에 커졌으며, 이성자가 활동할 때도

문화부 장관인 앙드레 말로를 비롯하여, 앙드레 브르통, 기욤 아폴리네르 등과 같은 문학가들의 역할은 정점에 다다랐다. 하지만 2차 세계대전 이후 예술의 수도가 뉴욕으로 옮겨가며 갤러리와 아트페어, 옥션의 역할이 중요해진다. 문학가가 권력은 잡을 수 있어도 미술시장과의 거리는 먼 반면에 대신 거래를 해 줄 갤러리가 있는 미술가들은 이때부터 시장과의 거래가 시작되었다. 20세기 후반부터는 갤러리의 역할이 지대했으며, 미술 비평가나 미술관장 등과 같은 미술 관계자의 역할이 훨씬 더 커졌다. 샤르팡티에 갤러리가 파리에서 문을 닫았을 때, 이성자가 파리에서 이를 대신할 갤러리를 재빨리 찾지 못한 점은 참으로 아쉬운 일이었다. 이성자와 교류했던 아방가르드 작가들은 역사 속으로 사라지고 있었고, 새롭게 등장하는 미술 관계자들과는 연결되지 않았다. 한국에서는 남성 중심의 미술사가 굳어져 가고, 더욱이 이성자는 한국에서 미대를 나온 것도 아니며 프랑스를 근거로 활동했기에, 프랑스보다 한국과의 교류가 더 어려웠다. 또 그의 '우주 시대'와 그의 고유한 모티브인 '은하수'가 제대로 이해되지 않거나 평가가 이뤄지지 않은 부분도 있다. 차라리 그가 한때 깊이 매혹되었던 뉴욕으로 활동 영역을 넓혔더라면 우주 시대를 이해할 사람들을 만났을지도 모른다. 모두들 21세기의 수도가 된 뉴욕으로 향할 때, 이성자는 우주를 향해 짐을 꾸리고 있었다.

二.

틈

은하수를
찾아서

철새들은 장밋빛이 될 때까지 사방으로
소리를 지른다.
바위에서 바위로 흐르며 낙엽 사이
거울과 같은 시냇물.
거룻배의 물결치는 강.
도자기와 상감 세공품, 비단, 차, 기록서, 책,
그리고 침묵을 수성하는 큰 거룻배.

◆ 「은하수」, 미셀 뷔토르 ◆

4장
중복 시대
1969-1971

달콤한 합일의 감성을 꿈꾸다

15년 만에 고국 땅을 밟으며 어쩌면 이성자는 달콤한 합일의 감성을 꿈꾸었을지도 모른다. 모국과의 합일, 아이들과의 합일, 과거 한국에서의 아름다운 추억과의 합일…. 이성자에게 대지는 '모국, 어머니, 세 아들, 누군가의 딸이자 동시에 어머니인 자신, 씨를 뿌리고 일구어야 할 자신의 미술세계 등' 모든 것을 담고 있는 총체적 언어였다. 너무도 달라진 한국, 잘 자란 세 아들, 프랑스에서 일군 자신의 작품세계를 인정해주는 데서 오는 안도감과 함께 아이들이 성장하는 모습을 보지 못한 아쉬움도 있었다. 그는 더 이상 대지에 집착할 이유가 없었다. 라캉의 말대로 "하나가 둘로 되면 원래로 되돌아갈 수 없으며, 합일은 철학이 꾸는 달콤한 꿈"이라는 것을 이성자는 체감했기 때문이다. 그는 더 넓은 세상을 보기 위해 여행을 떠난다. 특히 도시건축과 공간에 관심이 많았는데, 그가 여행을 하던 60년대에는 공간에 대한 중요한 움직임이 있었다. 60년대 말에는 환경미술과 대지미술이, 70년대 들어서면서 공간을 이용하는 설치미술이 대두된다.

　이성자가 그림을 처음 시작한 곳은 파리였지만, 공간 개념을 배운 것은 일본 유학 시절이었다. 일본은 19세기 중반부터 서양문물을 적극 수용하면서 건축의 근대기로 접어들었다. 처음에는 외국인 건축가들을 초대하여 건축했지만, 곧 대학 교육에 건축학을 도입하고 건설자재를 서구식으로 개편하는 등 서구식 건축양식을 적극적으로 도입했다. 다쓰노 긴고, 가타야마 도쿠마는 대표적인 초기 건축가다. 당시 일본 건축가들은 서양에서 유행하던 설계방식을 모방하여 서구식 건축물을 세워나갔다. 특히 1923년 간토 대지진을 거치면서 서구식 건축술은 가속화되었

다. 일본 주택에 서구식 거실이 나타나고, 의자 생활이 도입되면서, 가족의 공동공간보다 개인공간이 더 늘어났다. 건축에 특별한 관심을 가졌던 이성자는 일본에서 유학하면서 건축의 기본을 알게 되었다.

그는 '대지 시대'에 터를 닦아, '우주 시대'에 도시를 건축하기 위해, 중간 시기인 지금은 설계도를 그리고 있다.

중복의 발견

많은 사람들이 이성자에게 '대지 시대'에 좀 더 머무르라고 요청했지만 그는 새로운 세계를 위한 여행을 준비한다. 잠든 자만 머문다고 생각한 그는 대지와 자연의 아늑함에서 깨어나 도시로 나아간다.

1969년 마침내 뉴욕을 방문한 그는 미국에서 팝아트가 위상을 떨치는 것을 직접 보며, 스승 고에츠와 동료 화가들이 이야기한 것을 눈으로 확인한다. 뉴욕을 비롯한 미국 대도시에 나열된 고층 빌딩들도 충격이었다. 거대함 속에 반복되는 조밀함, 물질적 풍요로움을 온몸으로 느끼며 엠파이어 스테이트 빌딩 꼭대기에 올라 야경을 바라보며 받은 감동은 중복 시대의 작품에 묘사된다. 층층이 포개진 고층 빌딩 사이로 쏟아져 나오는 불빛들, 자동차가 만들어낸 빛의 흐름 등.

미국, 브라질 등을 여행하며 그는 새로운 공간 개념이 도래하고 있음을 느낀다. 수평적 전원생활에서 수직적 도시로 변화하고 있었다. 이성자의 대지 시대가 '수평적 반복'이라면, 중복 시대는 '수직적 반복'이다. 대지 시대의 작품이 주로 성터나 궁전의 자취만 남거나 단층으로 된 건축물이었다면, 중복 시대에서는 여러 층을 투시하듯 내려다보는 식이

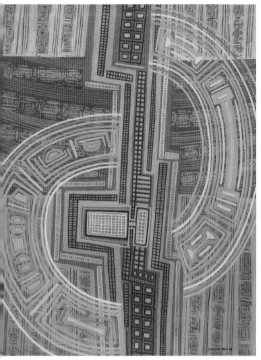

4-1 〈중복 1〉, 1969, 캔버스에 아크릴릭, 116x89cm

3-15 〈오작교〉, 1965, 캔버스에 유채, 146x114cm

다. 기법에 있어서도 여러 단계가 순차적으로 칠해진다. 1단계는 전체 바탕이 되는 밑칠을 하고, 2단계는 화면 전체를 구성하는 선을 그린다. 그리고 3단계로 핵심이 되는 작은 도형들을 그린다.

〈중복 1〉[4-1]과 〈오작교〉[3-15]를 비교해 보면, 양쪽에 있는 곡선의 형태가 거의 비슷한 구조임을 알 수 있다. 이처럼 '중복 시대'는 '대지 시대'의 모티브가 그대로 반영되었다. 하지만 처음에는 두 시대의 작품들이 연관이 없는 것처럼 보인다. 서로의 기법이 다르기 때문이다. 〈오작교〉

나 '대지 시대'의 작품들을 보면 수많은 점이나 짧은 선분들이 모여서 모티브가 형성됨을 알 수 있다. 이는 자연의 일부, 폐허가 된 성 등에서 보이는 낭만적이고 따스한 색채의 느낌이다. 반면에 〈중복 1〉이나 '중복 시대'의 작품들은 '점'이 아니라 '선'으로 모티브가 구성되면서 속도감과 세련됨이 증폭된다. 색감 역시 원색적이며 명쾌하고 쾌활하다. 위에서 내려다보는 도시의 모습 같다. 자연의 시간은 천천히 흐르며 느림의 미학을 말하지만, 도시는 그 반대이기 때문이다.

여기서도 '반복'과 '중복'의 차이가 명료하게 구분된다. 〈중복 1〉은 초록색 반원들이 주홍색 선 위로 겹쳐 그려지며 중복되는 반면 〈오작교〉는 수많은 점들이 계속 반복되고, 이 반복으로 선과 모티브가 형성된다.

대지를 닮은 표의문자

이성자는 〈새로운 표의문자〉[4-2]를 통하여 새로운 소통의 방법을 제시한다. 우리는 앞에서 알베르토 마넬리가 남들이 알 수 없는 문자와 기호 형태로 드로잉한 것을 보았다. 리카르도 리카타 역시 남들은 해독할 수 없는 자신만의 알파벳을 만들어 사용했다. 이렇게 작가들이 해독 가능한 기존의 문자나 기호가 아니라, 새로운 것을 창조하는 이유는 작가 고유의 모티브가 되는 데다 열린 해석이 가능하기 때문이다. 바로 이러한 분위기에서 이성자는 자신만의 고유하면서도 동시에 보편적인 문자 혹은 기호를 찾아 고민했다. 그래서 그의 작품 〈새로운 표의문자〉는 어찌 보면 한글이나 한자 같고, 달리 보면 주역의 괘나 만다라의 문양과도 비슷하다. 이러한 '문자 추상'에 대해 알고 있었던 이성자는 당시 일부 재불

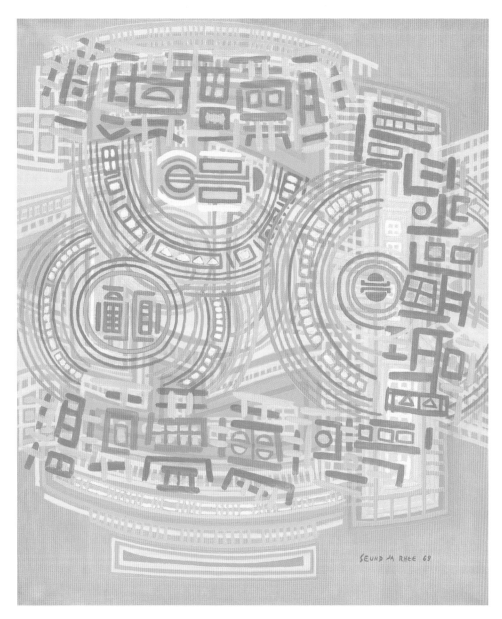

4-2 〈새로운 표의문자〉, 1969, 캔버스에 아크릴릭, 73x60cm

한국작가들이 한글이나 한문, 알파벳을 이용한 추상을 자신이 먼저 시작했다고 논쟁하는 상황이 안타까웠다.

〈새로운 표의문자〉에서 이성자가 창안한 문자, 즉 그림 속의 글, 모티브, 기호 등은 얼핏 한자 같지만 이는 한자도 아니고 한글도 아니다. 뷔토르는 이성자의 작품에 대해 다음과 같이 말한다. "새겨진 기호들을 읽을 수 있다고 느껴진다. 물론 그것은 한국어지만, 이따금 우리 유럽인들에게는 꾸며내고 재구성된 글자가 오늘날의 풍경 뒤에서, 우리의 것과는 전혀 다른 소리와 뉘앙스를 지닌 고전적인 꿈을 내보여주는 것 같다." 즉 읽을 수 있을 것 같지만 읽을 수 없고 단지 느낄 수 있다는 것이다. 이성자는 한국어를 쓰면 한국 사람만, 불어를 쓰면 불어권 사람만 이해할 수 있기에, 누구나 공감할 수 있는 '대지를 닮은 표의문자'를 발견하고자 했다.

《프랑스 현대 명화전》 커미셔너

1968년 여행 중에 이성자는 어머니의 부음을 접하고 급히 귀국하여 장례를 치르고 다시 미국으로 가서 여행을 계속한다. 같은 해 이탈리아 우고 다 카르피 판화미술관이 주최한 《제1회 국제 현대목판화 트리엔날레》에 다른 한국작가들과 함께 초대받아 출품한다. "목판 예술의 전통이 있는 나라의 작품답게 수준이 높다"는 호평을 받았다.

1969년 11월 19일, 도쿄의 세이부 갤러리에서 유화작품을 선보이는 개인전을 연다. 이때 이성자는 이우환을 만나게 된다. 이우환은 그가 한국이나 프랑스가 아닌 제3국 일본에서 전시를 한다는 것, 그것도 도쿄의

주요 갤러리에서 좋은 작품들을 선보인 것에 자신의 일처럼 기뻐했다.

조선일보 창간 50주년 기념으로 《프랑스 현대 명화전》이 열리는데 이 의미 깊은 전시의 커미셔너를 이성자가 맡는다. 한국의 국립현대미술관에서 여는 대규모의 첫 프랑스 현대전인만큼 재정 부담과 위험 부담을 최소화하기 위해 유화나 조각보다 주로 판화(100여 점)와 태피스트리(20여 점)를 선정했고, 덕분에 더 많은 작가들을 소개할 수 있었다. 아르프, 브라크, 샤갈, 들로네, 뒤피, 에른스트, 자코메티, 아르퉁, 칸딘스키, 레제, 마송, 마티스, 미로, 피카소, 루오, 술라주, 드 스탈, 자오 우키 등 20세기에 중요한 역할을 한 40명이 넘는 작가들의 작품을 통해 판화의 진면목을 볼 수 있었다. 전시는 매일 3,000-4,000명의 관람객들이 있을 만큼 대단히 성공적이었다. 이성자가 도불 초기부터 폭넓은 교류를 통하여, 많은 작가들의 작품에 대해 잘 알고 있었기에 가능했던 일이다.

《프랑스 현대명화전》 관련 이성자 특별기고, 조선일보(1970.3.13)

5장
도시 시대

1972-1974

브라질리아

1972년, 이성자는 프랑스 문화원에서 오뷔송 공장을 위한 태피스트리를 의뢰받고 도시 시대 스타일을 적용한 작품을 제작했다. 처음에는 중앙에 있는 두 개의 붉은색 양의 모티브만 보이지만 자세히 보면, 음의 모티브 안에 양이 거주하고 있다. 심플하면서도 대칭적인 모티브를 비대칭적으로 배치하여 역동성을 주고 있다.

1975년, 브라질에서 열린《제13회 상파울로 비엔날레》에 김환기, 남관, 이응노 등의 작가들과 함께 이성자가 한국 대표로 참가한다. 그는 '도시'와 '음양'을 주제로 한 여섯 점의 작품을 전시한다. 중복 시대의 말미부터 음양과 비슷한 모형이 나왔는데, 동양인에게는 음양이 미니멀리즘화된 것으로, 서구인에게는 일종의 요철처럼 보일 수 있다. 중복 시대의 겹치고 교차하는 복잡했던 선이, 도시 시대에 와서는 미니멀리즘

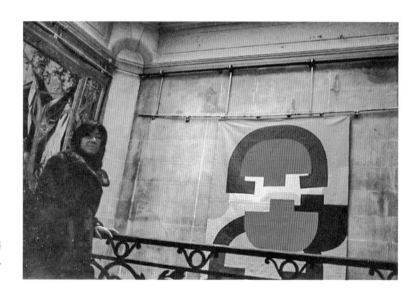

프랑스 문화원이 오뷔송 공장을
위해 주문한 태피스트리 앞에서,
이성자, 1972, 350x300cm

0-2 〈양어장〉, 1973, 실크스크린, 42x61cm

에 가깝게 단순화된다.

평소 건축에 관심이 많던 이성자는 비엔날레를 계기로 꼭 가보고 싶었던 브라질의 수도, 브라질리아로 간다. 그곳에서 거대한 비행기 모양의 도시에 놀란 그는, 바로 이러한 도시가 유토피아라고 생각한다. 이를 계기로 그도 자신의 이상적인 도시를 추구한다. 그 도시는 직선적인 형태가 아닌, '유성'을 닮은 원으로 된 도시였다.

음과 양, 은하수의 탄생

마침내 이성자는 철학적이며 개념적인 자신만의 모티브를 찾는 데 성공한다. 이 모티브는 세 가지 요소로 구성되어 있다. 〈양어장〉[0-2]에서 보면, 왼쪽 형태처럼 가운데가 들어간 '음', 오른쪽 형태처럼 가운데가 볼록 나온 '양', 그리고 반복된 선으로 두 형태 사이를 흐르는 은하수가 있다. 여기서 은하수는 오작교처럼 음양 간의 관계성(긴장, 리듬)을 가리킨다.

그는 동양화의 가장 좋은 점이 모티브가 있는 것이라고 했다. 사군자와 같은 기본적인 모티브가 있고, 이를 응용해서 동양화가 그려진다는 것이다. 여기서 그가 말하는 모티브란 그림에서만이 아니라, 진(학문), 선(삶), 미(예술)의 총체적인 것이다. 사군자 역시 삶, 행위, 생활과 직접적으로 연관되며, 덕과 학식이 높은 군자는 이 모티브를 보면서, 그 정신을 삶 속에서 실행한다. 사군자는 봄, 여름, 가을, 겨울 순으로 시간과도 연관된다. 이성자가 음양의 모티브를 생활공간인 도시에서 발견하여, 이를 가지고 1월부터 12월까지, 또 월요일부터 일요일까지 묘사한 것은 모티브 속에 담긴 시공간적 특징을 말한다. 사군자는 시, 회화, 생활용품

등에도 사용이 된다. 즉 개념적으로 시를 보조하여 상징성을 높이고, 생활에서는 삶을 고양시킴으로, 군자가 미학적 주체가 되도록 한다. 마치 작가가 자신의 모티브를 시화집, 회화, 도자기, 판화 등에 사용하는 것과 같다. 이성자는 모티브를 사용한 도시를 캔버스 위에 건축하고, 아틀리에 '은하수'로써 이를 완성한다. 음, 양, 은하수 세 요소 중에 가장 중요한 것이 관계성을 말하는 은하수의 역할이다. 은하수란 신화, 신비, 희망, 화합(조화)을 상징하는 우주적인 새로운 자연이다.

문인들이 즐겨 그리는 사군자는 시가 함께하는 경우가 많다. 이성자 역시 프랑스 최고의 문인 중 한 명인 미셸 뷔토르와 함께 작업했다. 그렇다면 문인들이 사군자를 좋아하고, 그들에 의해 사군자가 발전되었던 이유는 무엇일까? 바로 서예의 기법을 그대로 적용할 수 있다는 점이다. 이성자는 사군자의 바탕이 쓰기(서예, 서법, 서도)에 있는 것처럼, 대지에 글쓰기를 반복하다가 자신의 독특한 모티브를 발견하게 되었다.

이성자에게 원은 삶의 실체이며, "우리의 삶처럼 원은 시작도 끝도, 긍정도 부정도 없는, 우리 미래의 도시가 추구해야 할 바로 그 모습"이라고 확신한다. 그는 '원'이 반으로 나뉘면서 음양의 관계가 생성된다고 보았다. 좀 더 정확히는 음양이 생겨서 관계가 생성되는 것이 아니라, 관계가 생성되기에 음양이 만들어진다. 무에서 1이, 1에서 음양이 태어난다. 그는 한 캔버스 안에 "상반된 것의 공존", 즉 "음과 양, 동양과 서양, 대지와 하늘, 현실과 이상같이 상반된 것을 한 화면에 재현"하기를 원했다. 하지만, 어떻게 상반된 것들이 한 화면에 공존할 수 있을까? 바로 '음과 양 시대'에 이어서 오는 '초월'을 통해서다.

이성자는 이제부터 '틈(은하수)'을 가운데 둔 음양 모티브를 지속적으로 작품에 등장시킨다.

어긋남의 멋과 틈의 긴장

자신만의 모티브를 찾기 위해 노력하고 연구해오던 이성자는 우선 원을
찾아내고, 그 안에 음양을 담는다. 그리고 음과 양 사이에 적당한 거리를
두고, 미묘한 관계가 가시화되도록 음양의 도형을 약간 어긋나게 배치
한다. 아틀리에 〈은하수〉 역시 음과 양을 상징하는 두 건물로 이루어져
있다. 한 건물의 볼록한 부분(양)과 다른 건물의 오목한 부분(음)이 딱 맞
아지게 설계했다. 그러나 두 건물의 간격을 약간 어긋나게 배치함으로
써 '어긋남의 멋'을 선보인다. 동일자와 타자의 어긋남, 실재와 이상의
어긋남, 현실과 기억의 괴리, 디지털과 아날로그의 격차, 반복 과정에서
생기는 차이 등에서 '틈'이 생겨난다. 이러한 틈에서 풍성하고 무한한
관계가 발생하며, '어긋남의 멋'도 생겨난다.

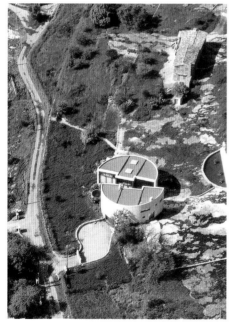

음과 양 사이에 생기는 이러한 틈은 동양화에서의
여백이라고 할 수 있다. 이성자의 여백은 음과 양 사이
에서 흐르고 있다. 고전적 서구 미술사에서 여백(불어:
marge, 영어: margin)은 부정적인 의미의 '없음이나 결핍無'
이었다. 그래서 여백이 없도록 캔버스를 꽉 채워 그렸
다. 반면에 동양화에서 여백은 오히려 그림의 한가운
데처럼 중요한 곳에 위치해 있다. 특히 산수화에서 여
백은 그려진 것보다 더 많은 것을 담고 있다. 높이 솟
은 산(양)과 낮게 흐르는 물(음)의 사이에는 아무것도

투레트 쉬르 루에 있는 아틀리에 〈은하수〉 전경
1992년. 이성자의 나이 74세에 준공된 아틀리에 은하수. 음과 양을 상징하
는 두 건물로 이루어져 있다.

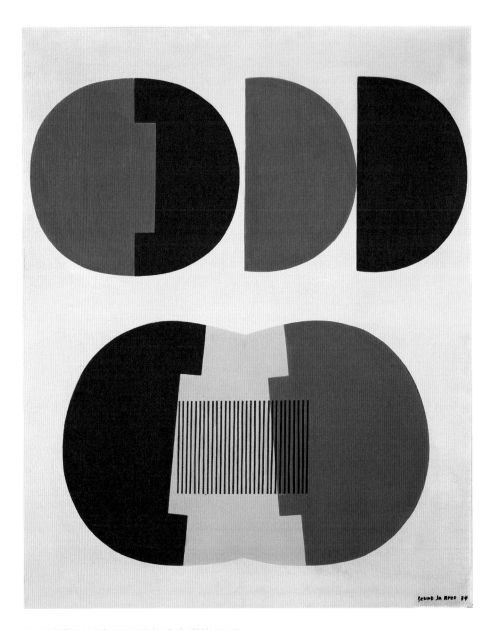

3-13 〈5월의 도시 1〉, 1974, 캔버스에 아크릴릭, 81x65cm

그려져 있지 않은 여백으로 처리되어 있다. 그 사이에는 구름이 지나가기도 하고, 물안개가 올라오기도 하며, 이를 바라보는 관람객에 따라 그 여백이 달리 채워진다. 여기서 가장 중요한 것은 여백의 역할이다. 힘 있고 훌륭한 작품의 경우 여백에서 관계성이 발생하지만, 테크닉만 드러내는 작품의 경우에는 그저 산은 산이고 물은 물일 뿐 그 관계성이 드러나지 않는다. 음양은 산과 물이 서로 긴장 관계를 가질 때만 가능하며, 양은 음이 있어야만 존재가 가능해진다. 예를 들어, 팔대산인의 작품에는 새 한 마리만 있는데도 새(양)와 여백(음) 사이에 팽팽한 긴장감이 감돈다. 이성자가 미니멀화된 똑같은 종류의 음양 문양을 수없이 반복하지만, 그럼에도 모든 문양이 각각 다른 느낌을 주는 것은, 바로 이 음양의 다양한 관계성과 그 사이로 흐르는 긴장감 덕분이다.

〈5월의 도시 1〉[3-13]을 보면 왼쪽 위에 있는 음양 모티브에는 아직 틈이 보이지 않는 반면에 아래의 음양 모티브에는 넓은 틈(공간)이 생겨났고 모티브 사이의 긴장 관계를 여러 개의 선으로 시각화하고 있다.

그의 작품에 있는 작은 틈은 여백이 되어 음양의 한가운데를 흐르기도 하고, 때로는 이 여백이 몇 개의 선이 되어 긴장감을 가시화하기도 하며, 또 다른 작은 음양 기호들로 긴장감을 증폭시키기도 하면서 여백의 유희를 즐기고 있다.

그의 작업 전체도 마찬가지다. 전반부에는 '음'으로 상징될 수 있는 '대지', '도시' 혹은 '현실'에서의 관계성과 감각을 보여주고, 이어 '양'으로 상징될 수 있는 '하늘' 혹은 '우주'로 나아간다. 그리고 이 작업들은 은하수라는 흐름 안에 모두 연결된다.

6장

음과 양, 초월 시대

1975-1976

어떻게 자연과 인간 사이에 일치를 이룰 수 있을까

이성자는「대척지로 가는 길」에 "1970년부터 나는 한 가지 질문을 던져왔다"고 고백한다. 그 질문은 "어떻게 자연과 인간 사이에 일치를 이룰 수 있을까? 어떻게 자연과 기계 사이에 일치를 이룰 수 있는가?"였다. 대부분의 작가들처럼, 이성자 역시 자신의 예술을 통해 답한다. 〈초월 11월 2〉[0-1]를 보자. 나무와 캔버스가 만나고, 캔버스라는 산업물과 나무라는 자연이 만나고, 2차원적인 회화와 3차원적인 조각(나무)이 만난다.

이성자는 1월부터 12월까지의 많은 작품을 자신의 음양 모티브를 이용해 그려왔다. 그는 시공간에서 이뤄지는 음과 양의 만남을 '초월'로 보았다. 〈초월 11월 2〉에서 나무와 캔버스의 이질적인 재질, 빨강과 파

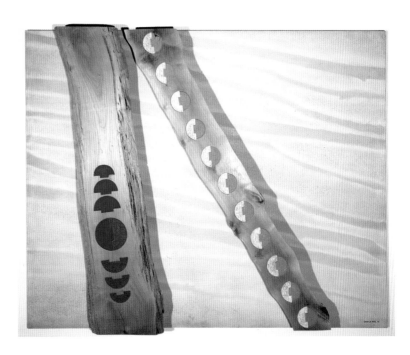

0-1 〈초월 11월 2〉, 1975,
캔버스에 아크릴릭, 나무,
130x160cm

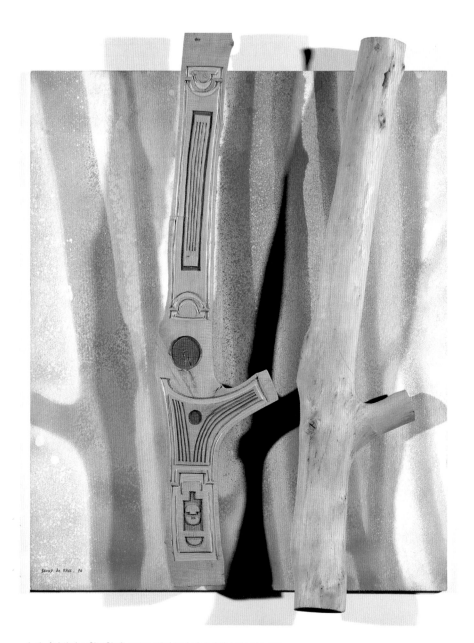

6-1 〈시간의 초월 9월 2〉, 1976, 캔버스에 아크릴릭, 나무, 73x60cm

Ⅱ. **틈**　은하수를 찾아서

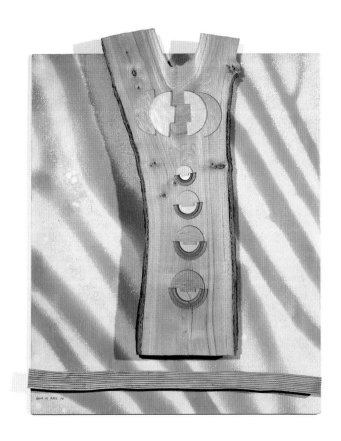

랑 혹은 핑크와 코발트처럼 대비가 강한 색의 만남은 초월이다. 두 나무는 나란히 서 있지 않고, 굵은 나무에 가는 나무가 살며시 다가가고 있다. 완전히 서로 만나지 않는 것도 일종의 음양의 묘미다. 굵은 나무의 음양 모티브는 한국 태극기와 똑같은 태극의 색이다. 어쩌면 이성자 자신을 상징할 수도 있다.

〈시간의 초월 9월 3〉[6-2]에도 굵은 나무와 가는 나무가 있다. 아래에 누워 있는 가는 나무는 물결의 흐름이나 대지를 상징하고, 중앙에 세워진 굵은 나무는 윗부분이 두 개로 나뉘어져 있다. 하늘색 모티브는 두 개로

나뉘어진 나무처럼 음과 양이 거리를 두고 있다. 그 아래로 분홍색 양과 파란색 음을 가진 네 개의 모티브가 이어진다. 여기서 분홍색은 태양(우라노스)이나 남성을, 파란색은 대지(가이아)나 여성을 의미한다. 이처럼 한 그루의 나무에도 우주의 섭리가 담겨 있다. 나무의 끝은 캔버스를 의도적으로 벗어남으로써 캔버스(회화)를 초월하고 있다.

더 나아가 〈시간의 초월 9월 2〉[6-1]에서는 나무들이 캔버스의 경계를 위아래로 초월하고 있다. 여기에는 한 개의 나무가 둘로 나뉘어 캔버스 위로 콜라주되었다. 이때 나무의 배경은, 나무와 똑같은 형태로 되어 있다. 코발트색 배경의 나무 모양은 마치 나무의 그림자 같다. 돌연 나무의 실제 그림자가 캔버스 위로 던져진다. 여기에 그림에 대한 기원적인 정체성이 밝혀진다. '그림'은 '그림자'에서 나온 것이며, 나무에 그려진 핑크색 기호는 나무의 본질이나 이데아를 말하는 듯하다. 그리고 '실제 나무', '나무의 가짜 그림자 그러나 진짜 그림(그려진 그림)', '진짜 그림자 그러나 가짜 그림(작가에 의해 실제로 그려진 것이 아닌)'의 유희가 발생된다. 여기에서 유사와 상사의 게임이 오가고, 시뮬라크르가 끼어들고, 차이와 반복의 문제가 제기된다. 더욱이 이 나무의 그려진 그림자(배경, 숲)는 〈지구 반대편으로 가는 길〉 연작에서 산이 되기도 하고, 바다가 되기도 한다.

도시 시대

1972-1976

• • •

판화의 '도시 시대'는 회화의 '도시 시대'와 '음양의 시대'를 어우르는
것으로, 회화와 거의 비슷한 스타일이다.

나무의 소우주와 대우주

처음 목판화를 시작했을 때, 이성자는 나무를 파내며 마치 밭고랑을
일구듯 결을 만들어냈다. 그러다가 인간(작가)이 힘들게 결을 만들지 않
아도 나무에는 이미 결이 있음을 알게 되고 이제부터 이 결을 따르기로
한다. 여기에는 두 종류의 나뭇결, 즉 내부의 결(소우주)과 외부의 결(대우
주)이 있다.

첫 번째, 소우주microcosme로서의 나뭇결은 마치 혈관의 피처럼 수액
을 실어 나르고, 그 수액 방울이 음양으로 표현된다. 이 음양은 처음에
는 나무의 결을 따라 흐르는 작은 수액이 된다. 작은 수액 방울에는 음
양적인 시공간적 관계성이 실려 있고, 나뭇결은 이 관계성을 실어 나른
다.[6-1,6-2]

두 번째, 대우주macrocosme로서의 나뭇결은 내부에서 외부로 나와 시
냇물이 되어 찰랑찰랑 소리내며 흐르기도 하고[7-11], 숲이 되어 새와 동물
이 머물기도 한다.[6-1,6-2] 수평선 위로 일렁이는 파도의 겹쳐짐이기도 하
며, 여러 겹으로 들러싼 산의 능선이기도 하다.[7-4] 바람결에 실려 이리저
리 방황하기도 하고, 파도 위로 자신의 빛을 드리우는 별이 되기도 한다.

6-3 〈이끼의 철자법〉, 1972, 목판화, 105x75cm

6-4 〈기억의 숲〉, 1972, 목판화, 105x75cm

이성자는 많은 경우에 소우주와 대우주를 겹쳐서 표현한다. 나무가
콜라주되고 그 안에 음양의 모티브가 있는 것은 소우주이며, 콜라주된
나무 밖의 풍경은 대우주다. 이처럼 한 화폭에 소우주와 대우주를 함께
놓음으로써, 두 우주 간의 관계성을 보여준다. 이에 대해 미셸 뷔토르는
다음과 같이 묘사한다.

　이성자의 그림에서 인장印章은 흐르는 물과 궁궐과 구름의 경치 속을
　노닌다.[1]

〈1월의 도시 75〉[6-5]에는 다양한 주름들이 보인다. 나무의 나이를 나타
내는 나이테와 외부의 풍파가 느껴지는 외곽(원둘레)의 갈라진 틈, 그리

6-6 〈1월의 도시 74〉, 1974, 목판화, 57x76cm

고 가운데 주름들은 강의 흐름 혹은 은하수의 흐름을 보여준다. 이 주름은 무엇보다 관계성의 주름이다. 시공간과의 관계가 나무에 나이테를 주었으며, 외부와의 관계가 갈라진 틈을 주었고, 은하수의 흐름은 우주적인 관계성을 상징한다. 이러한 관계성 속에서 커다란 음양 안에 네 개의 또 다른 음양들이 태어난다. 은하수의 주름이 접혀지면 음양은 아주 가까워지고, 그 주름이 펼쳐지면 음양의 관계는 서로 보이지 않을 정도로 멀어진다. 저 음과 양이 하늘에 있는 별들이라면, 그 별들이 우리 눈에는 겹쳐 보일지라도, 실상은 엄청난 거리를 지니고 있기 때문이다.

三.

하늘

陽

아버지의
정원으로

자작나무의 바람 소리
떡갈나무의 웅얼거림
계절
환희에 떨리는 기쁨
교향곡

태양 폭풍
견고하고 부드러운 비
비단
흠뻑 적시는 이슬
새벽.

◆「시간의 초월」미셸 뷔토르 ◆

7장
자연 시대
1977-1979

이성자는 판화뿐만 아니라 회화에도 나뭇가지를 사용한다. 여기에서 나뭇가지의 선은 지평선이 되고 겹쳐져 흐르는 파도의 선이 된다. 이 같은 풍경에 대해 벤야민은 "산이나 나뭇가지의 아우라를 숨 쉰다"고 말한다.

이는 "한여름날 오후, 휴식을 취하는 자에게 그 그림자를 드리우는 지평선 상의 산맥의 선이나 나뭇가지를 쳐다볼 때, 그 휴식을 취하는 자가 산이나 나뭇가지의 아우라를 숨 쉰다는 뜻이다."[1]

나뭇결과 우주

이성자는 "인간과 자연, 인간과 기계, 자연과 기계에 대한 문제"는 물론, 회화와 관련된 스타일에서도 "한 화면 위에 기하학적인 동시에 구상적인 세계를 창조"하기 위해 고민한다. 그는 이전에 '구상과 추상', '기하학적 추상과 비기하학적 추상'을 동시에 느끼게 하는 작품을 했었다. 로베르 들로네가 추상 가운데 구상이 드러나게 하는 기법을 선보였다면, 이성자는 그 반대로, 구상 가운데 기하학적 추상이 드러나기를 원한다. 이를 위해, "구상적 현실인 배경의 숲은 에어 브러시로 표현하고, 그 위에 붓을 가지고 '도시 시대'처럼 기하학적 형체를 그린다." 바로 '자연 시대'의 작품이 그러하며, '지구 반대편으로 가는 길 시대'도 마찬가지다. 구상과 기하학적 추상의 화해가 한 화면에서 이뤄지고 있다.

오랫동안 도시에 머무른 이성자는 이제 도시를 자연과 우주로 가지고 간다. 도시를 떠나는 것이 아니라, 자연으로 가져감으로써 도시와 자연의 조화가 이뤄진다. 〈초월〉 연작에 있던 실제 나무는 사라지고, 나무의 그림자 같았던 배경이 작품의 중심이 된다. 이 나무의 흔적들은 숲이 되고, 숲 속을 거닐다가[7-1, 7-2, 7-3] 마침내 바다와 숲이 된다.[7-4] 때로는 우리가 아직도 소우주의 나뭇결 사이에 있는 것이 아닌가 주변을 둘러보게 된다. 이 시기에 오방색 곡선 띠가 나타나기 시작한다.

〈바다와 산 3월 1〉[7-4]에서는 당시 작가의 감성이 그대로 느껴진다. 앞으로 망망한 바다, 뒤로 끝없이 펼쳐지는 산, 그 가운데에는 붉은색 아틀리에가 있다. 이성자의 투레트 아틀리에를 높은 하늘 위에서 바라보는 느낌이다. 뷔토르는 이성자의 아틀리에를 다음과 같이 묘사한다.

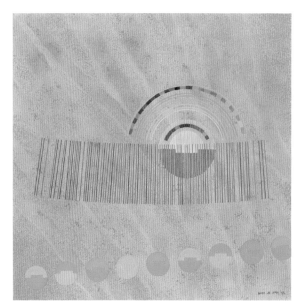

7-1 〈인상주의-구성주의〉, 1977, 캔버스에 아크릴릭, 80x80cm
7-2 〈인상주의와 구성주의에 경의를 표하며 3월〉, 1977, 캔버스에 아크릴릭, 162x130cm

투레트 쉬르 루에서 이성자는, 못쓰게 된 옛 기차역 근처, 산허리의 한
고가를 가꾸었다. 노출된 바위, 갈라진 틈새로 솟은 꽃, 오직 한 송이, 조
금 멀리엔 과일나무들. 오솔길을 따라가면 둥근 지붕 모양의 무덤들이
보이고, 버드나무들 사이의 장중한 대문 앞에 안으로 휘어진 다리 밑에
서 청잣빛 안개가 우리들을 기다리고 있을 것만 같다.[2]

이 글에서 뷔토르는 이성자의 아틀리에와 한국의 풍경을 자연스럽게
연결시킨다. 아틀리에 주변 자연들과 교감하며 걷다 보면 어느새 한국
의 산속에 와 있는 듯한 느낌이다. 이처럼 프랑스와 한국의 풍경을 한 장
면에서 다른 장면으로 자연스럽게 연결시키는 것은 뷔토르 특유의 누보
로망적인 방식이자, 동시에 이성자 예술의 특성이기도 하다.

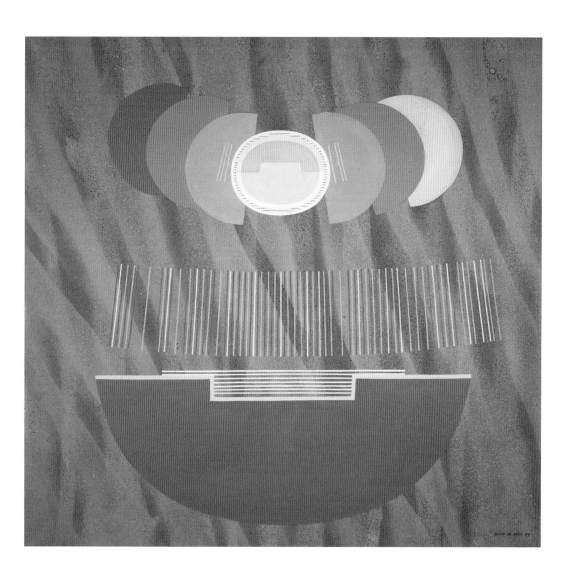

7-3 〈숲〉, 1977, 캔버스에 아크릴릭, 100x100cm

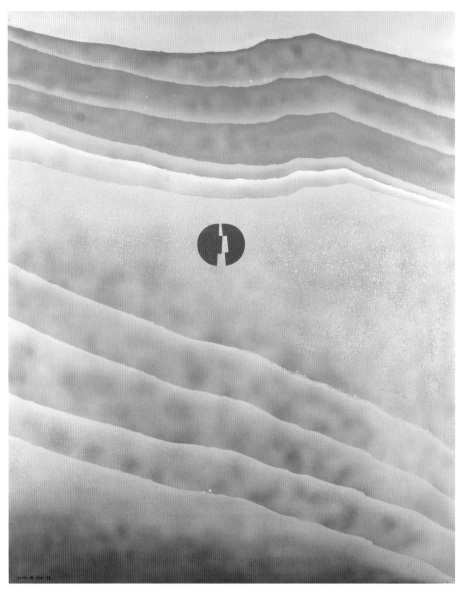

7-4 〈바다와 산 3월 1〉, 1978, 캔버스에 아크릴릭, 162x130cm

III. **하늘** 陽 아버지의 정원으로

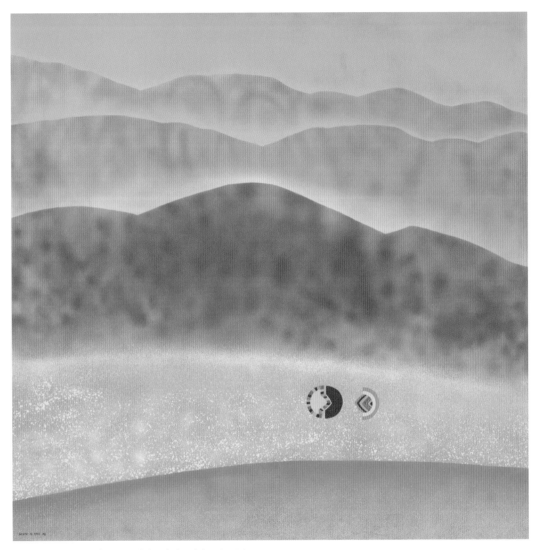

7-5 〈바다와 산 3월 5〉, 1978, 캔버스에 아크릴릭, 150x150cm

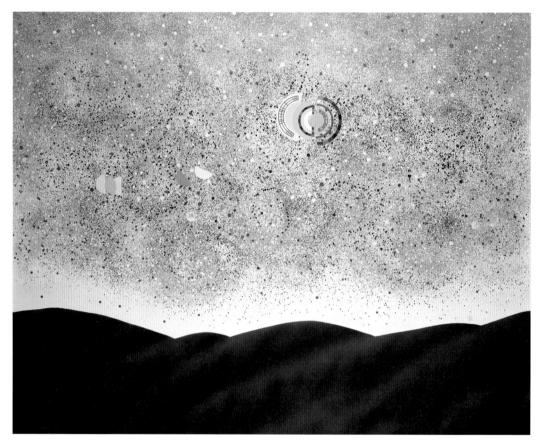

7-6 〈투레트의 밤 8월 1〉, 1979, 캔버스에 아크릴릭, 130x162cm

산과 바다는 반복되는 파도 혹은 우주 파동의 흐름처럼 느껴지고, 그 흐름 속에 음양의 모티브가 있다. 같은 해에 그려진 〈바다와 산 3월 5〉[7-5]를 보면 좀 더 이해가 쉽다. 푸른 바다와 높은 산이 구상적으로 명료하게 나타나기 때문이다.

투레트의 밤이 오면, 이성자는 세상에서 가장 큰 정원을 산책하게 된다. 아틀리에 정원은 무한히 확장되어 바다로, 또 하늘로 이어진다. 그는 매일 밤 끝없이 펼쳐진 정원을 바라보며, 정원의 꽃인 별들을 가꾼다. 종종 파리를 오가기도 했고, 지인들도 아틀리에를 방문했지만, 오랜 기간 이성자는 투레트에서 혼자였다. 이렇게 아무도 없는 곳에서 혼자 있다 보면, 우리가 도시에서 생각할 수 없는 많은 일들이 발생한다. 도시의 빛 속에 가려져 있던, 신화와 망령들이 하나둘씩 또렷한 형태로 나오기 때문이다. 이성자는 자연의 일부가 되어, 또 하나의 별이 되어 우주를 향해 한다. 이러한 예술가의 고독에 대해 뷔토르는 다음과 같이 노래한다.

이역의 아틀리에에서
역사의 씨앗을 심고 가꾸며
폭풍우, 기술記述의 회오리 같은 계시를
파리의 거리에서 그리시더니
이제 그는 쓸쓸한 외딴집 정원
돌 사이에 솟은 궁전에서 추억을 끌어내고

– 「비상」, 미셸 뷔토르

〈바다와 산 3월 5〉에 나타난 산의 모습은 〈투레트의 밤 8월 1〉[7-6], 〈순천의 3개의 산 1〉[7-7]에서 좀 더 구상적인 형태로 변모하고, '점'과 '원'으

로 된 하늘도 생겨난다. 특히 이 두 작품에서의 산은 유달리 어두운데 바로 밤을 알려주는 것이다. 화면에 흩뿌려진 점은 별이며, 좀 더 커다란 원들은 우주의 도시라고 볼 수 있다.

7-7 〈순천의 3개의 산 1〉, 1979, 캔버스에 아크릴릭, 80x80cm

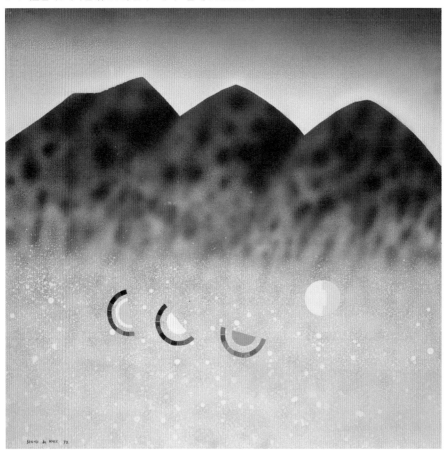

판화

투명한 대기 시대

1977-1981

· · · ·

유화, 모자이크, 태피스트리를 하면서도 이성자는 "점점 더 목판화에 관심이 쏠린다"고 한다. 그의 판화는 때로는 2중 판화, 혹은 3중 판화가 된다. 2중 판화가 되는 과정을 그는 이렇게 말한다.

첫째, 나무의 몸통을 사용하여 에어 브러시로 숲, 바다, 하늘 등의 형체를 만들면서, 모티브의 시공간적 배경을 준비한다. 둘째, 전통적인 목판화처럼 찍거나 문지른다. 에어 브러시는 공기처럼 환경이 되고, 찍거나 문지르는 것은 시각적이며 구체적인 작용을 한다.

여기에 시까지 쓰면 그때는 3중 판화이면서 복제가 불가능한 유니크한 작품이 되고 판화의 기법을 사용한 회화에 가깝게 된다.

목판화 〈산〉[7-8]은 배경에 어두운 청색에서 밝은 하늘색으로 동일한 형태가 반복되며, 왼쪽에는 붉은색과 노란색 줄무늬가 화면을 종단한다. 모든 실루엣은 나무로부터 왔다. 나무가 하나의 산, 두 개의 산이 되어 첩첩산중을 이룬다. 화면 오른쪽에는 네모난 모티브들이 나열되어 있다. 나란히 서 있는 집 같기도 하고 해변가의 방갈로 같기도 하다. 그렇게 보면 산이 아니라 바다 물결 같다는 느낌도 든다. 작품 제목에 근거하면 산이 펼쳐져 있는 셈인데, 산이 우리에게 익숙한 형태인 가로로 누워 있는 것이 아니라 세로로 서 있다. 관람자가 편안하게 관람할 수 있도록

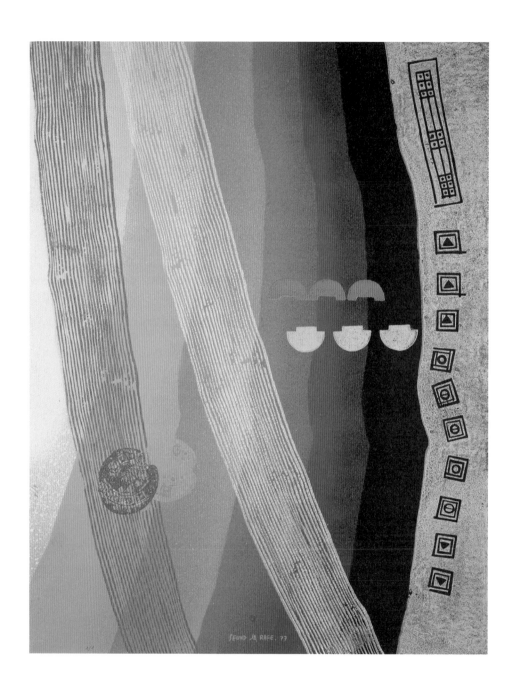

Ⅲ. 하늘 陽 아버지의 정원으로

그림을 눕혀 놓을 수도 있었을텐데 이처럼 세워 놓음으로써 역동성이 더해지면서 긴장감이 생긴다. 〈산〉은 이러한 면에서 전통적인 재현에 익숙한 관점을 해체한다.

〈산〉에 세로로 나타난 모티브들이 〈은하수〉[7-9]에서 가로로 나타나기 시작한다. 〈은하수〉는 크게 세 부분으로 나뉘는데, 아래에 있는 보랏빛 나무 그림자는 바다이고, 가운데 나뭇결은 은하수다. 이 은하수를 따라 많은 별(음양의 모티브들)들이 중심에서 흐르고 그 위에는 한 줄로 된 푸른 산이 보인다. 어떻게 바다와 산 사이에 은하수가 흐를 수 있는지는 〈바다와 산 3월 1〉[7-4]을 보면 이해가 된다. 어쩌면 바다와 산이 아니라, 바다와 하늘일 수도 있으며, 그 사이에 은하수가 걸쳐진 것일 수도 있다.

7-8 〈산〉, 1977, 목판화, 50x65cm
7-9 〈은하수〉, 1977, 목판화, 75x200cm

뷔토르와의 우정

이성자와 미셸 뷔토르의 우정은 1977년에 시작되어 2009년 이성자가 작고할 때까지 약 30년간 지속되었고 그 후에도 뷔토르는 이성자 관련 행사에 적극적으로 참여하고 도움을 주었다.

뷔토르는 이성자를 "동녘의 여대사ambassadrice de l'aube"라고 불렀으며, 이성자는 오랜 친구 뷔토르의 이야기만 시작하면 시간 가는 줄을 몰랐다. 그는 뷔토르와의 첫 만남을 다음과 같이 말한다.

이성자(좌)와 미셸 뷔토르,
1977

> 뷔토르를 처음 만난 것은 1977년이다. 당시 내가 시화전을 꼭 하고 싶었는데, 갤러리에서 내 그림에 잘 어울릴 만한 시인으로 미셸 뷔토르를 추천해 주었다. 나는 무작정 뷔토르에게 전화를 해서 '내가 아직 불어가 잘 안되기 때문에 당신의 시를 읽어보지는 못했지만 작품을 위해서는 당신의 시가 꼭 필요하다'고 말했다.

미셸 뷔토르는 나탈리 사로트, 클로드 시몽, 알랭 로브그리예와 함께 정신문화예술혁명을 일으킨 누보 로망의 주요 문필가 중 한 명이다. 누보 로망은 1950년대 중후반부터 10여 년간 지속되었고, 반세기가 지났음에도 누보 혁명(누보 시네마, 누벨 퀴진, 누보 로망 등)은 여전히 중요하다. 뷔토르의 말처럼, "누보 로망은 끝났지만, 그 영향은 여전히 지속되고 있기 때문이다."

1977년 당시, 파리에서 누보 로망 작가들은 노벨 문학상 수상작가들과 거의 동등시되었다. 지성인이라면 무조건 누보 로망을 알아야만 하는 그러한 분위기였다. 이러한 상황에서, 시를 부탁하면서 한 편도 읽지

않았다고 고백한 작가의 솔직 대담함, 그럼에도 이에 응한 뷔토르의 결정은 놀라운 일이다. 이성자는 뷔토르의 성품과 일하는 모습을 다음과 같이 회상한다.

시를 보고 그림을 그려야 하는데, 내가 불어가 잘 안되니까, 당신 시가 너무 어려우면 이해를 못 한다. 아주 쉽고 단순하게 써 달라고 했다. 그 랬더니 그가 그림을 먼저 그리면, 그 그림에 맞게 시를 써주겠다고 했다. 그림을 완성한 후 처음 그를 만났는데, 그가 정말 좋은 사람이고 그림을 잘 이해하는 천재적인 문인이라는 느낌이 들었다. 뷔토르는 일을 굉장히 열심히 했다. 나는 미술을 늦게 시작한 터라 남들보다 두세 배 열심히 했는데, 뷔토르는 나보다 더 심하게 일했다. 거대한 열다섯 점의 판화 위에 시를 직접 쓰는데, 쉼 없이 일하는 모습에 감탄했다.

이성자와 뷔토르의 첫 협업 작품이 바로 〈샘물의 신비〉[7-11]였다. 이 작품에 대해 뷔토르는 다음과 같이 말한다.

우리의 첫 번째 공동작업은, 유럽에서 만들어 한국에서 제작한 목판화로 뒤덮인 일련의 병풍이었다. 이 세상 모든 시간의 맥박이 펼쳐놓은 병풍들 사이에서 뛰며, 잉크가 바위 틈새의 물처럼 경첩으로부터 솟아나오고 있었다.[3]

이번에는 뷔토르가 어떻게 이성자를 알게 되었는지 설명한다.

1977년, 내가 니스에 있을 때, 이성자를 알게 되었다. 그는 파리에 살았

지만 니스 근처, 투레트 쉬르 루에도 집을 가지고 있었다. 거기에 그가 말년에 아틀리에를 건축했다. 아직은 사진으로만 그 건물을 보았지만, 상당히 아름다운 아틀리에로 보인다. 니스에는 '자크 마타라소Jacques Matarasso'라는 갤러리 서점이 있다. 이곳은 고서적이나 예술가들의 책을 판매하거나 출판하기도 한다. 거기에서 우리는 함께 책을 출판하게 되었고, 그 계기로 서로 알게 되었다. 나는 이성자를 알기 십여 년 전인 1966년에 이미 한국을 방문했었다. 한국을 방문하기 전에 일본을 방문하고, 한국 다음에는 캄보디아를 방문했다. 세 나라는 너무나 달랐다. 이후에도 두세 번 정도 더 한국을 방문했다. 한국은 방문할 때마다 놀랍게 변모하고 발전했다. 그래서 그를 만나기 전에 한국에 대해 어느 정도 알고 있었다. 당시 프랑스인이 이처럼 한국을 방문한 경우는 극히 드물었고, 한국에 대해 언급한 문학가는 더욱 적었다.

세기의 문학가 뷔토르와 이성자의 만남은 프랑스의 화사한 '문어체' 세계와 한국의 잊어버린 '문어체' 세계의 재회였다. 이성자는 뷔토르를 만나기 훨씬 이전부터 문학에 지대한 관심을 가지고 있었다. 그 자신도 시를 즐겨 읽었으며, 직접 쓰기도 했다. 작품 제목도 〈바람결〉(1958), 〈야생 아네모네에게 전하는 첫 번째 이야기〉(1963), 〈꽃봉오리를 위한 짧은 축원〉(1964), 〈별들은 꽃피리라〉(1967), 〈틈새에서 피어난 마음〉(1982) 등 늘 시적이었다. 이렇게 이성자의 작품 제목은 단지 제목에 그치는 것이 아니라 '그림의 연장'이었다.

이성자는 뷔토르와의 대화에서 언어의 고상함과 프랑스 고유의 화려한 문학적 공간을 즐겼다. 언어의 어려움 때문에 자신의 감성을 충분히 표현할 수 없었던 갈증을 뷔토르가 해갈시켜 주었음에 틀림없다. 그는 "뷔토르의 서문이 필요할 때마다 부탁하면, 그 바쁜 일정에도 항상 써주

뷔토르가 이성자에게 보낸 엽서

었다"며, 시인의 자필 편지, 사진, 엽서 등을 보여주며 우정을 과시했다. 뷔토르에 대해서는 "그림에 대해 자세히 설명하지 않아도 내가 의도하는 바를 정확하게 시로 표현하는 친구"라고 했으며, 별도의 언어적인 소통이 필요 없을 정도로, 그림과 시로 이들의 교류는 충분했다. 그는 "한국과 프랑스가 지리적으로나 문화적으로 많이 떨어져 있는 데도 이처럼 나를 완벽하게 이해할 수 있는 사람을 프랑스에 와서 만났으니, 이게 바로 인생의 묘미!"라고 감탄해 마지않는다.

이성자의 아틀리에에 있는 커다란 테이블에는 미셸 뷔토르가 보낸 독특한 엽서 한 장(사진을 콜라주한 것으로 프랑스 문인계에서는 뷔토르가 제작한 그 엽서가 아주 유명하다), 경남도립미술관 개인전을 위해 뷔토르가 직접 쓴 서문 「귀천」, 그리고 한글 번역서가 놓여 있다. 그는 「귀천」의 한글 번역서를 펼쳐놓고 한 자 한 자 정성껏 썼다. 뷔토르의 시를 가장 정확하게 이해할 수 있는 사람은 이성자 본인임에도 불구하고 그 시를 외울 정도로 반복하여 읽고 썼다. 그러면서 "어쩌면 이렇게 내 그림을 잘 이해했는가!"라며 감탄한다. 시인이 자신에게 헌정한 시에 대해 "한마디로 속이 후련하다"며, "그림으로 미처 표현하지 못한 아쉬운 부분을 시로 완벽히 충족시켜 주기 때문에, 마치 가려운 데를 긁어주는 것 같다"고 평한다.

이들은 그림과 시를 나누며 "지란지교"의 우정을 나누었다. 너무나 다른 이들이 어떻게 이러한 우정과 예술의 교류가 가능했을까? 이를 위해 뷔토르의 지적 환경을 살펴보자. 그의 지적 관계와 노마드적인 삶이 뷔토르의 누보 로망의 '샘'이자 '원천'이며, 또한 30년이 넘는 우정을 통해 이성자에게도 직간접적으로 영향을 끼쳤기 때문이다.

쉬르레알리즘과 초월

뷔토르는 최고의 지적 환경에서 성장했다. 일부 문학인들은 그가 아카데미 프랑세즈Académie Française의 회원이 되어야 하고, 노벨 문학상도 받아야 한다고 주장한다. 한편 그가 누보 로망 작가들 중 가장 어렸고, 외국에 오래 있었던 데다 미국에 대해 비판적인 글을 썼기에 이러한 영예가 어려웠다고 말하는 사람도 있다. 현재 뷔토르의 글은 프랑스 국어 교과서에 실렸으며 바칼로레아(프랑스 학력고사)에도 출제되고 있나.

나는 소르본 대학의 철학과 학생이었다. 그 당시만 해도 '소르본'은 '파리 4대학'(현재 이름)으로 불리지 않았다. 소르본에는 문과대와 과학대가 있었다. 나는 메를로퐁티의 수업을 들었는데, 그는 상당히 좋은 사람이었다. 메를로퐁티는 사르트르와 아주 친했지만 나중에 관계가 소원해졌다. 이후에, 사르트르는 아주 중요한 문학가로 남고, 철학적인 저서를 집필하면서 저널리스트가 되었다. 반면에 메를로퐁티는 대학체제 내의 철학자로 남았다. 내가 대학생 때는 사르트르를 만나지 못하다가 한참 뒤에 그를 만나게 되었는데, 그는 이미 교수가 아니었다. 당시 프랑스에서 "철학자" 하면, 사르트르를 지칭하는 것일 정도로 중요한 인물이었다. 그는 독일 현상학, 특히 후설과 하이데거의 사상을 말한 프랑스 최초의 철학자 중 한 명이다. 그는 학생들에게 중요한 영향을 끼친 교수였으며, 이후 영향력 있는 저널리스트가 되었다.

또 다른 인물인 레비스트로스는 그 당시 젊었고, 나는 그가 콜레주 드 프랑스에서 컨퍼런스를 할 때 만났다. 그때 나는 쉬르레알리스트 그룹 멤버들과 함께 있었다. 레비스트로스는 뉴멕시코 인디언들과 영국계 콜롬비아 인디언들에 대해 말했는데, 종교적 광대, 종교적 익살꾼, 종교

에서의 희극 배우에 관련된 컨퍼런스를 했다. 가스통 바슐라르는 내 박사 논문의 지도교수였는데, 매우 뛰어난 분이었다. 내 논문은 「수학과 필요성의 개념」이라는 좀 잘난 체하는 논문이었다. 나는 그 당시 전혀 수학자가 아니었기 때문이다. 바슐라르는 내게 정말 좋은 교수였으며, 나는 그에게 커다란 존경심을 지니고 있다. 장 발이라는 교수도 나에게 중요했는데, 그는 철학 학교Collège Philosophique를 이끌었다. 그의 도움으로, 나는 그곳의 수위로 일하다가 비서가 될 수 있었다. 그 덕분에 많은 지성인들을 만날 수 있었다. 자크 라캉과 조르주 바타유를 만났고, 에마뉘엘 레비나스와 블라디미르 얀켈레비치도 거기서 만났다. 질 들뢰즈는 소르본의 내 동료였고, 장프랑수아 리오타르와 나는 오랫동안 아주 가까운 친구였다. 롤랑 바르트는 우리보다 연장자였고, 내가 제네바에 가기 전에 그를 파리지앵 문학계에서 만났다.

이렇게 뷔토르가 만난 세계적인 지성인들의 이름만 열거하는 데도 오랜 시간이 필요하다. 특히 그는 쉬르레알리즘 멤버들과 교류했으며, 『공간의 시학』을 저술한 우주의 몽상가, 가스통 바슐라르에 대해 지대한 존경심을 가지고 있다. 뷔토르가 처음으로 발표한 글은 소설이 아니라 쉬르레알리스트 막스 에른스트에 대한 미술 관련 글이었다. 뷔토르는 그의 작품을 보고 "꿈으로의 입구, 금단의 지역으로 들어갈 수 있는 입구"처럼 느꼈다고 한다. 그는 그 같은 "마법적인 방법으로 글을 쓰고 싶었다"며, 그 방법을 다음과 같이 설명한다. "스크래치(긁어내기), 콜라주 등 화가들의 독특한 방식에 따라 글도 그처럼 표현하고자 할 때, 지금까지 하지 못했던 새로운 스타일로 쓸 수 있게 되며, 나도 알 수 없는 풍부한 글쓰기가 밀려온다."

프랑스에서 이성자는 일관적인 지성적 흐름을 따른다. 그는 문인화적인 쉬르레알리즘, 즉 초현실이 아니라, "초월"로 자신의 예술을 전개한다. 바슐라르가 공간을 시학으로 보여주었다면, 이성자는 공간을 색으로 표현했다.

샘에서 샘으로

미셸 뷔토르가 이성자에게 헌정한 첫 번째 시는 「샘물의 신비」(1977)이며 마지막 시는 「귀천」(2008)이다. 「귀천」은 이성자의 작업들을 보여주는 회고전의 서문이다.

샘물의 신비[4]

환한 숲의 달님이 잉걸불의 날개 위에
그늘의 봉인封印 아래 침묵의 거울인 눈雪을 비단으로 수놓는다.
그리고 메아리들의 숲은 달님 다리校 밑에서 땀이 배도록 노래하고
내밀한 추억들, 한 집안의 흔적들, 바람의 핏줄들이 노래하고
사랑의 메아리들은 굽이치는 고요의 서리 속에서 뛰논다.
뽀드득거리는 마을들, 지평선에 연기들, 음계音階 애무들
앙티포드(대척지)로 가는 길 위에서[5]
청자靑磁는 등나무의 소식을 전한다.

귀천歸泉6)

유년의 도시에서
지구 정반대 쪽 길까지
파도의 긴긴 뒤적거림에
수첩의 종이들은 다 닳아 해어지고
지구에 반원을 그려가며
가고 온 발걸음 이전에도
공항 활주로 사이사이에
수많은 세월이 켜켜이 쌓이고
(…)

「샘물의 신비」와 「귀천」에는 '샘, 근원Sources' 등의 의미가 있는 낱말
이 포함되어 있는데, 이는 뷔토르가 의도한 것이었다. 첫 작업부터 마지
막까지 이 둘의 우정은 샘에서 샘으로 흘러가고, 근원에서 근원으로 흘
러간다. 샘, 혹은 근원은 이성자에게 모국인 한국이며, 제2의 고국인 프
랑스이고, 그의 영원한 안식처가 되는 우주다. 그리고 또 다른 실재적인
샘은 바로 그의 아틀리에 은하수다.

〈샘물의 신비〉와 주름

이성자는 음양 사이에 흐르는 은하수 혹은 관계(긴장)를 주로 선분으로 표시한다. 여기서의 긴장은 음양에서 시작된 것이 아니며, 오히려 긴장으로부터 음양이 태어난다. 긴장의 가시화는 이미 '여성과 대지 시대'부터 나타난다. 〈보물차〉[3-6]에는 네모와 원으로 된 모티브와 기호들이 양쪽으로 나뉘어 있고 그 가운데에는 세로선들이 양쪽의 모티브들을 연관시키고 있다. 이는 마치 산수화에서 산과 물 사이의 여백을 가시화한 것과 같다. 〈내가 아는 어머니〉[3-2]에는 8개의 작은 동그라미가 왼쪽과 오른쪽에 각각 분할되어 있다. 이 두 그룹은 긴 가로선으로 긴장(관계성)이 가시화되었다. 사실 이 관계성은 가로의 긴 선분으로만 된 것이 아니라, 그 주변에 있는 짧은 선분이나 점으로도 연결되어 있다. 〈6월의 도시 8〉[7-10]은 음과 양의 관계만을 말하며, 그 긴장이 단순화된 직선들로 가시화되었다. 여기서의 음양 모티브는 전체적인 흐름으로 볼 때 〈은하수〉[7-9]와 같다.

좌 수로왕릉, 가락루의 태극(음양) 문양

0-1 〈초월 11월 2〉 부분, 1975, 캔버스에 아크릴릭, 나무, 130x160cm

이성자는 수로왕릉의 태극(음양) 문양의 가운데를 요철 형태로 함으로써 누구나 그 의미를 이해할 수 있도록 단순화, 기호화했다.

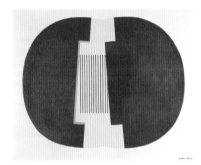

3-6 〈보물차〉, 1961, 캔버스에 유채, 64x100cm
3-2 〈내가 아는 어머니〉 부분, 1962, 캔버스에 유채, 130x195cm
7-10 〈6월의 도시 8〉, 1974, 캔버스에 아크릴릭, 65x81cm

다시 '샘'으로 돌아가자. 이성자의 예술을 시적 직관으로 읽어낸 뷔토르는 그를 위한 첫 시에도, 그리고 마지막 시에도 샘이라는 말을 넣어 시제로 삼았다. 이에 대해 뷔토르는 다음과 같이 설명한다.

'샘물, 근원'이라는 말이 「샘물의 신비」와 「귀천」에 모두 있으니까, 제목에 이미 '돌아감'이라는 것이 있다. 이성자는 프랑스에서 살았고 그의 고국에서 떨어져 있었다. 그러나 이따금씩 한국에 다녀왔다. 한국은 그에게 '원천'이며, 그는 어린 시절과 젊음의 '원천'을 마시게 되었다. 첫 번째 작품은 '병풍-책'처럼 접히고 주름Replis이 생기니까 '샘물의 신비(샘물의 주름)'라고 불렀다.

7-11 〈샘물의 신비〉, 1977, 목판화, 71x211cm

뷔토르는 이성자와의 작업 과정에 대한 설명을 이어 나간다.

그는 판화를 하고, 이어서 내가 직접 손으로 시를 썼다. 나는 판화를 보고 고민하고, 그리고 마침내 판화 위에 썼다. 원래는 아주 커다란 하나의 종이였다. 그러나 병풍처럼 하려고 6개로 나누었다. 그는 이 모든 것을 한국에 보내 병풍이 되도록 했다.

〈샘물의 신비(주름)〉[7-11]에는 여러 의미의 주름이 존재한다. 첫째는, 6폭 병풍으로 접히는 주름이다. 둘째는, 왼쪽에서 두 번째와 세 번째 패널의 음과 양 사이에 있는 주름이다. 셋째는, 나뭇결의 주름이다. 배경에 에어 브러시로 나무를 그려 숲 속처럼 표현하고, 그 숲의 전경에 6폭 화면의 왼쪽부터 가로로 연결되는(중간에 한 번 끊겨서 이등분됨) 나뭇결이 시냇물처럼 흐르고 있다. 이 나뭇결도 일종의 주름이다. 세월을 접어 공간에 표시한 나무의 테, 나무의 결이기 때문이다. 우리는 앞에서 이 나무의 '주름'(나뭇결, 나이테)이 펼쳐지면서, 바람결이 되어 산의 능선으로 펼쳐지고, 물결이 되어 무한히 반복하는 파도가 되는 것을 보았다. 이 주름이 안으로 접히면 소우주가 되고, 밖으로 펼쳐지면 대우주가 된다.

〈샘물의 신비〉에서 그는 "이 세상 모든 시간의 맥박이 펼쳐놓은 병풍들 사이에서 뛰며…"라고 한다. 즉, 병풍에 접히는 세로 주름들을 세계 시차 지도로 보았다. 여기에서는 동일 시간대가 6개의 패널에 의해 생긴 수직 주름들로 나타난다. 이 전체 구조는 미셸 뷔토르의 『밀라노 통로Passage de Milan』[7)라는 소설과 비슷하다. 소설에서는 파리의 한 아파트에서 12시간 동안 발생하는 청소년의 죽음이 12개의 동일 시간대에 해당되는 12장으로 전개된다. 이처럼 뷔토르는 이성자에게 헌정한 시에

한스 아르퉁, 〈#15〉, 1953, 50x65cm

그의 누보 로망적인 방법을 적용했다.

　이성자의 선의 반복(주름)은 다른 추상회화에서 많이 보이는 선의 반복과 구별된다. 한스 아르퉁이나 소니아 들로네의 작품에도 연속된 선이 있는데, 이는 두 실체 간에 발생하는 '관계성'을 상징하는 선이 아니라, 구성적으로 놓여 스스로가 '실체'가 되는 선이다. 반면에 이성자의 주름은 언제나 음과 양 사이에, 혹은 다른 어떤 오브제 사이에 놓여 그 사이의 관계성과 긴장을 상징한다. 여기서의 주름은 실체가 아니라 실체를 존재하게 한다. 이 촘촘한 주름들은 그의 마지막 작품까지 계속 접히고 펼쳐지는 것을 반복한다. 주름 접힘에는 엄청난 신비가 담겨 있다. 들뢰즈는 『주름, 라이프니츠와 바로크』[8]를 다음과 같은 말로 맺는다.

우리는 여전히 라이프니츠적이다.
중요한 것은 언제나 접기, 펼치기, 다시 접기이므로

동녘의 여대사

이성자와 어떻게 작업했는지 묻자 뷔토르는 다음과 같이 대답한다.

　한국은 이성자의 '샘'이었다. 따라서 한국이 무엇인지를 정확히 아는 것이 내 작업에 중요한 핵심이었다. 한국에 대해 말해야 하는데, 실상은

한국에 대해 거의 모르고 있었다. 하지만, 내가 보고 느낀 것은 말할 수 있기에, 예전에 한국을 방문했을 때 보고 느낀 것을 서술했다. (…) 내가 이성자를 위해 쓰는 텍스트들은 그가 판화를 하는 방식으로 구성되었다. 그는 종이 위에 나무를 놓고, 에어 브러시로 나무의 그림자를 반복하여 그리거나 같은 스탬프를 여러 판화작품에 사용한다. 내가 그를 위해 쓴 텍스트도, 마치 그의 스탬프처럼 여러 곳에 사용하되 새로운 방식으로 엮었다. 이는 그가 판화를 하는 방식과 비슷하다.

「알프마리팀의 발라드」는 두 개의 작품에서 사용했던 스탬프들(텍스트들)이 사용되었다. 이 텍스트는 바다로부터 본 알프마리팀의 풍경을 묘사한다. 6개의 단계, 즉 해변가, 도시, 성, 언덕, 산, 하늘로 구성된다. 나는 두 단계에 걸쳐서 시를 썼다. 우선은 풍경 속의 각 단계들을 특정지을 수 있는 몇몇 단어를 생각했다. 그리고 나서 조금씩 조금씩, 단어에서 문장으로 전개해 나갔다.

'뷔토르의 문학 전집'은 14권이나 출판되었고, 각 권마다 1,000페이지가 넘는다. 그것도 하나의 스타일이 아닌 다양한 스타일의 글로 쓰였다는 것이 신기했다. 뷔토르에게 어떻게 그렇게 많은 양의 글을 다양한 방식으로 쓸 수 있는지 묻자, "어느 한 작가의 예술에 대해서 글을 쓸 때, 그 작가의 작품 스타일대로 글을 쓰려고 한다"고 대답한다. "많은 예술가들과 작업하다 보니 다양한 방식이 가능했다"는 것이다. 그는 뛰어난 직관으로 작품을 감상한 후, 각 작가의 예술 경향에 맞는 문체와 스타일로 글을 쓴다. 마치 카멜레온처럼 자신의 글 스타일을 바꿀 수 있다는 이야기다. 미니멀리즘적인 작품을 위해 글을 쓰면, 뷔토르의 시는 미니멀리즘 형식이나 내용을 띤다. 어린 아이처럼 순수한 작품을 위해서는 동

화처럼 쓰고, 지적인 작품은 철저하고 분석된 언어로 쓰는 것과 같다. 이성자와 오랜 기간 공동으로 작업을 해왔던 그는 작가가 판화하는 방식으로 글을 썼다. 그래서 뷔토르는 "시의 일부 구절이 마치 스탬프처럼 변화 없이 혹은 약간의 변화를 가지고 다른 시에 사용된다"고 말한다.

「동녘의 여대사」라는 긴 글에서는 뷔토르 특유의 누보 로망 스타일을 음미할 수 있다. 여기에서 뷔토르는 한국을 방문하여 '왕릉'을 보러 간 이야기를 한다. 이성자의 최초의 즐거운 기억이 아버지의 손을 잡고 수로왕릉에 간 것과 오버랩되며, 두 예술가의 놀라운 인연을 다시 한 번 생각하게 된다. 왕릉 방문이 두 사람에게는 한국에서 최초의 즐거운 기억인 것만은 틀림없다.

뷔토르가 이성자를 알게 된 것은 한국을 처음 방문한 지 11년이 지난 1977년이었으며, 그 몇 년 후 한국에서도 이성자를 만나게 된다.

정확히 날짜가 기억나지는 않지만, 이성자를 알게 된 지 몇 년 후, 아내와 함께 세계일주를 하면서 한국을 다시 지나게 되었다. 그때 이성자와 그의 아들들을 만났다. (…) 그가 하는 모든 일은 그 짧은 여행 동안 나를 맞아주던 특별한 빛으로 감싸여 있는 것 같았다. (「동녘의 여대사」, 뷔토르)

1978년 이성자가 60세가 되던 해, 국립현대미술관에서 초대전(7.19-8.1)을 갖는다. 판화, 회화, 도자기를 아우르는 대규모 전시로, 4곳의 전시장에 200여 점의 작품이 전시되었다. 이중에는 뷔토르와 함께 작업한 판화 25점도 포함되었다. 전시 도록에는 뷔토르의 시가 헌정되었다.

숨 가쁜 고도에 있는 유년 시절의 계단
동쪽 빙하의 주랑에서 노래하는
탑루를 매혹하는 아침의 숲
사원들의 비약 속에서 태어난 산책길

　–「이성자의 창가에서」, 미셸 뷔토르

7-12 〈강 분수 극장 광장 시장 궁전 사막〉, 1978, 목판화, 미셸 뷔토르 시, 55x70cm

토포스

"미셸 뷔토르, 당신은 누구인가?"라는 질문에, 뷔토르는 언제 어떤 분위기에 있는지를 말한다. 그는 자신의 사회적 지위를 말하지 않고, 지금 보고 느끼는 것을 말하고 있다.

> 해변 위에 있다. 저녁이고, 언덕의 한 선이 왼쪽으로 기울며, 그 위로 오렌지 빛 선이 제트기에서 솟아나는 회색 연기와 함께 드리워진다…[9]

그는 자신을 다음과 같이 소개한다.

> 나는 글을 쓰고 있고, 오트사부아Haute-Savoie의 한 마을에 은신하고 있다. 내 생애 동안 참으로 많이 여행했지만, 여전히 여행을 계속하기를 바란다.

실제 뷔토르는 젊은 시절에서 노년까지 노마드의 삶을 즐겼으며, 여전히 그렇게 살기를 원했다. 이성자 역시 한국을 떠나면서부터 노마드의 삶을 살았다. 말년에 작품 〈은하수〉[7-9]에 나온 모티브를 그대로 적용하여 건축한 아틀리에는 고정된 건축물이라기보다는 하나의 '배'였다. 우주를 항해하기 위한 자신만의 배를 건축한 것이다.

이성자와 뷔토르 예술의 가장 커다란 공통점은 토포스topos를 중요시한다는 점이다. 이성자 예술의 중요 맥락을 살펴보면, 구상에서 추상으로 넘어가고, '대지'를 일구고, '도시'를 건축하다가, '극지' 위로 항해하며, '우주'에 도시를 만든다. 그는 이처럼 장소에 중점을 두고, 시공간적

인 것에서 상징적인 것으로 그리고 초월적인 것으로 흐르고 있다.

뷔토르는 자신의 소설『모빌』[10) 이후로, 활자 배치와 여백을 이용하는 등 책 편집에 많은 신경을 쓰며 책의 새로운 국면을 개발했다. 동양화에서 여백이 비가시적인 그림이듯, 뷔토르에게 책의 여백 역시 비시각적인 언어였다. 이러한 그의 생각은 이성자의 목판화 위에 직접 시를 쓸 때 더욱 잘 표현되고 있다.

이상적인 도시가 묘사된 목판화 〈강 분수 극장 광장 시장 궁전 사막〉[7-12]에는 나무의 굵은 줄기 한 부분이 가로로 재현되었으며, 나무의 돌기나 껍질의 희미한 흔적도 보인다. 그는 나무의 일부를 판화로 사용하며, 그 안을 다양한 모티브로 장식한다. 작품 속에서 뷔토르는 고도의 풍경을 본다. 작품 윗부분의 여백에는 넓은 강이 조용히 흐르고 있으며, 아래의 여백에는 광대한 사막에 햇볕이 작열하고 있다. 그림 왼쪽에 나무 안의 동그란 돌기 부분에 기호로 구성된 원형은 광장이고, 그 옆의 반원형의 모티브는 시장이다. 오른쪽 원형 요철 모양으로, 고대 극장을 연상시키는 모티브는 극장이다. 그리고 극장 밑에 열린 직사각형 모양에 다양한 모티브가 있는 것은 달님 왕이 사는 궁전이다. 이처럼 나무 한 그루가 한 도시이고, 이러한 도시들이 모이면, 산소를 배출하는 커다란 도시의 숲이 된다. 바로 나무로 표현된 '소우주'다.

누벨 문인화와 누보 로망적 관점

이성자가 미셸 뷔토르와 30여 년간 함께 작업한 이유는 시에서 위안을 얻기도 하지만, 시를 통해 그의 예술을 좀 더 숭고하게 표현하기 위함이었다. 이성자는 첨단에 서서 후세에 도움이 될 만한 예술을 하고 싶었고, 그를 가장 잘 이해하는 뷔토르의 도움이 절실했다. 그들의 협업은 단지 그림과 시의 공동작업을 넘어서, 한국과 프랑스, 동양과 서양, 우주적 신비와 조화로까지 나아간다. 이는 서로의 다른 시각을 중화시키는 것이 아니라, 오히려 서로의 다른 점을 긍정적으로 발전시킨다.

이들의 작품세계와 정신세계를 대변할 수 있는 미술 경향을 찾아보았지만 안타깝게도 발견할 수 없었다. 그나마 가장 유사한 경향이 문인화로, '동양의 철학 사상과 우주의 이치를 고상하고 숭고한 형태로 담아내 이를 관계론적으로 표현한 것'을 일컫는다.

전통적으로 문인화 특유의 양식은 수묵 산수화와 사군자(매란국죽)가 중심이다. 이성자는 프랑스에서 발견하기 어려운 매란국죽 대신에 일반적인 '나무'로 대치했다. 너무 굵지 않은 나무를 골라, 가지 부분과 뿌리 부분이 제거된 줄기만을 사용했다. 이는 덜 구상적이고, 더 추상적이며, 좀 더 중화된 형태를 가지기 때문이다. 이성자는 이러한 나무를 기본 소재로 긴 강, 첩첩이 쌓인 산, 도시의 형태 등 다양한 풍경을 선보인다.

이성자 판화의 문양은 때로는 기호 같지만, 동양의 낙관, 인감이나 부적, 떡살, 기와의 암막새, 만다라 등을 연상시킨다. 이러한 문양들은 여기저기 반복되고, 문양을 담은 나무도 색깔과 위치만 달리하여 비슷한 형태로 반복되기에, 일부 작품들은 팝아트적인 요소, 특히 색깔이나 톤이 앤디 워홀의 실크프린트를 연상시킨다.[7-13] 단지 이성자 판화에서는

〈마릴린 먼로〉나 〈캠벨 수프〉 같이 사람 얼굴이나 공산품 대신, 나무나 문양이 사용되었다. 또 워홀의 마릴린 먼로나 캠벨 수프는 다시 보아도 마릴린 먼로와 캠벨 수프이지만, 이성자의 나무는 나무로만 머물지 않고, 오솔길, 시냇물, 숲이 되었다가, 은하수가 되기도 한다.

미셸 뷔토르는 이성자가 만들어 놓은 오솔길에 시의 씨를 뿌리고, 시냇물 위로 시를 띄우며, 숲 속에 시의 묘목을 심고, 은하수에 시를 쏘아 올린다. 이성자의 작품에 뷔토르의 시가 얹어지면 판화라는 복제 기능의 득성이 스스로 무화無化되고 유니크한 작품이 된다. 이때 뷔토르의 시는 과감하게 작품 안에 들어가기도 하고, 다소 거리를 두고 서성이기도 한다. 때로는 서사 시인들이 일정한 리듬으로 시를 낭송하듯, 글자들이 자체적으로 운율을 가지고 행진하는 듯하다. 때로는 시구 형태가 그림의 문양에 영향을 받은 듯, 동그란 원형이나 반원형, 물결형이 되기도 한다. 시의 내용은 물론 글씨 자체도 그림과 대화를 주고받는다. 예를 들

7-13 〈깃발 연작〉, 1982, 목판화, 전시 전경

어, 〈샘물의 신비〉7-11의 중심에는 나무줄기를 연상시키는 시냇물이 숲 전체를 관통하고 있다. 그림 맨 아래에 가로로 길게 적힌 뷔토르의 시 구절은 시냇물과 어우러져 함께 흐르고 있다. 마치 오페라의 한 무대에서 메조소프라노가 아리아를 부를 때, 테너가 보이지 않는 무대 뒤에서 화답하는 이중창과도 같다.

사실 성격이 독특한 예술가들의 협업이란 쉽지 않다. 더군다나 같은 분야도 아닌, 미술과 문학의 협업은 더욱 그렇다. 작가가 이미 그림을 그린 상태에서 시를 쓴다는 것은 시의 내용도 중요하지만, 글씨 모양이 그림에 상당한 영향을 미치기에 더욱 어려운 시도다. 정말 시를 좋아해서 그림에 꼭 삽입하고 싶어 하는 대부분의 미술가들이 취하는 방법은 작가 본인이 직접 글을 쓰는 것이다. 그래야 그림의 전체적인 분위기에 맞추어 글씨 크기를 조정하거나 글자 수를 맞출 수 있기 때문이다. 그러나 이성자는 뷔토르에게 시를 맡기면서, 적극적으로 타자의 개입을 받아들였다. 더군다나 이들의 협업은 일회성에 그치지 않고 오랜 시간 지속되었다는 점에서, 협업의 발전 과정을 지켜보는 것도 흥미롭다.

프랑스 국립도서관과 국립조형예술센터 컬렉션

프랑스 국립도서관 소장 작품

서적은 물론 미술계의 다양한 보물을 소유한 프랑스 국립도서관 Bibliothèque nationale de France에는 이성자의 판화 및 사진 145점이 소장되어 있고, 그 외 도록을 비롯한 자료도 8점이 있다. (2015.12.23 기준) 과연 프랑스 도서관이 가장 많은 작품을 소장한 한국작가라고 할 만하다. 모

국이 아닌 곳에서, 그것도 프랑스의 국립도서관에서 이러한 대접을 받는다는 것은 놀라운 일이다. 그의 예술에서 지적이며 학문적인 가치가 배어나는 것은 이성자의 지적인 성장 배경, 프랑스의 많은 지식인들과의 교류, 특히 미셸 뷔토르와의 오랜 교류를 통해서 얻어진 자연스러운 소산이었다.

그렇다면 이러한 지적 보존 가치 외에, 예술사적인 의미에서 국립도서관이 이성자의 작품을 145점이나 소장한 이유는 무엇일까? 그곳에서 판화 및 사진 분야 큐레이터이자 목판화가, 소묘삭가로 활동 중인 클로드 부레는 "우리는 한 예술가로부터 무엇을 기대하는가?"라는 질문으로 시작한 글에서 이렇게 답한다.

우리는 예술가가 우리의 눈을 뜨게 해 주고, 우리가 믿는 신비에 접근시켜 주고, 자신과 세계를 깊이 인식하게 해 주고 확대하는 것을 도와주기를 바란다. 거의 계시와 같은 종교적인 사명마저 부여한다. 우리를 보다 나아지게 만들어야 하며 예술가만이 그것을 할 수 있다. (…) 예술가의 구제에의 특권은 바로 여기에 있는 것이다. 그때 우리의 발열성의 꿈은 한때나마 일상성의 소음을 넘어서 우리를 인공의 낙원으로 이끌며 실천에 이루지 못하는 파도의 악취 풍기는 거품 같은 헛된 추억을 사라지게 하는 것이다. (…) 이성자 씨는 그 화폭의 눈부신 광채로써 초시간적인 축복의 안정된 확신에 이르렀으며 그것은 분리할 수 없는 자연의 풍부함과의 맑고 빛나는 교감의 증거가 되는 것이다. (…) 이성자 씨의 몽환적 비전은 구체적인 음악이나 말로써는 표현할 수 없는 친근성을 우리에게 준다. 영혼은 보다 가볍고 유동하며 무한한 초원의 산책 속에서 색의 미묘한 변조로 떨린다. (…) 이성자 씨에게 감사하며 감사한다. 당신의 증거는 우리가 같이 나누어 가져야 할 지혜이며 평가하기 어려울

정도의 큰 기여가 될 것이다. (⋯) 당신의 광채를 지닌 행정은 우리에게 비의를 전수하고 우주의 내부 공간을 자유롭게 정복하고자 하는 발견과 똑같은 부드러운 대담성을 허용해 준다.[11]

프랑스 국립조형예술센터 소장작품

프랑스 국립조형예술센터Centre National des arts plastiques 역시 1967년에서 1983년 사이에 제작된 이성자의 목판화 18점과 유화 4점을 소장하고 있다. 1791년 설립된 국립조형예술센터는 고전부터 현대까지, 모든 종류의 조형예술작품을 엄격한 심의하에 수집 및 소장하는 프랑스의 대표적 문화예술기관으로 현재 소장 중인 예술품만 20만 점이 넘는다. 이곳의 문화유산 컬렉션 수석 큐레이터인 피에르 이브 코르벨은 이성자의 작품에 대해 다음과 같이 말한다.

이성자는 창조의 길에서 1959년 목판화 기술을 통하여, 그래픽 스타일인 자신 만의 독특한 표현을 발견한다. 이는 마치 한국 혹은 일본 문자의 특징이나 성격을 보이고 있다. (⋯) 이성자는 자연에 대해 특히 나무들에게 각별한 경의를 지니고 있다. 이 나무들을 통해, 어렸을 때 한국의 정원과 산에 대한 기억을 재발견하기 때문이다. 이성자는 자신의 첫 번째 마티에르이기도 하며 절대적인 경외감을 지닌 식물계를 위해 기계적인 인쇄 방식을 거부한다. 그는 손으로, 롤러의 도움으로, 혹은 도장 같은 목판화를 종이에 찍는다. 따라서 이러한 그의 행위로 작품은 유일무이한 판화가 된다. 같은 경도의 노력이 잉크 작업에도 적용되며, 밀집된 잉크, 살아 있는 색깔, 그리고 두꺼운 감성이 작품을 하는 데 적용된다.[12]

8장
지구 반대편으로 가는 길 시대

1980-1994

이제 '대척지로 가는 길'은
한국으로 가는 길이다.
프랑스로 돌아오는 길이다.
가장 긴 길이다.
가장 자유로운 길이다.
가장 순수한 길이다.
그리고 가장 환상적인 길이다.
봄에 비행기가 북극 위를 날 때 순결한 만년설이 덮인 그린란드를 지날 때,
거대한 태양이 지평선에서 솟아오른다.
깨끗한 공기가 아침 이슬을 변화시켜 유리창을 때린다.
그 순간 나는 태어났다.

◆ 이성자, 「대척지로 가는 길」 ◆

색과 입체의 분리

마티스는 캔버스의 평면성을 중요시했다. 그는 〈붉은 스튜디오〉에서 벽지, 바닥, 식탁보 등을 배경과 같은 붉은색으로 처리하여, 원근법 혹은 입체감을 붉은 여백에 잠기게 하고, 대신 2차원적 평면성이 드러나게 했다. 이 순수한 붉은 방에는 그림자도 명암도 존재하지 않는다. 창문이 있는 왼쪽 벽과 정면 벽, 바닥의 3면이 만나는 곳에 세워진 누드화가 낯설게 공간감을 깨우고 있다. 반면에 오른쪽 하단에 있는 의자, 왼쪽 근경에 놓은 테이블 등 입체적인 가구들은 붉은색에 묻혀 그 존재감을 잃고 있다. 바로 이러한 느낌이 이성자의 〈지구 반대편으로 가는 길 11월 3〉[8-1]에서도 나타난다. 순수한 붉은색에 놓인 마티스의 핑크 누드화처럼, 3차원적인 설산이 순수한 색에 의해 침잠해 간다. 이처럼 '지구 반대편으로 가는 길 시대'에서는 '색'과 '입체'가 분리되어 존재하며 서로 경쟁한다.

앙리 마티스, 〈붉은 스튜디오〉, 1911

8-1 〈지구 반대편으로 가는 길 11월 3〉, 1992, 캔버스에 아크릴릭, 65x54cm

8-2 〈지구 반대편으로 가는 길 5월 2〉, 1990, 캔버스에 아크릴릭, 150x150cm

　　다음은 푸른색이다. 〈지구 반대편으로 가는 길 5월 2〉[8-2]의 푸른색은
남불의 색이기도, 지중해의 색이기도, 맑은 하늘을 담은 색이기도 하다.
이성자는 이브 클랭이 말한 "가장 순수하고 무한한 색채인 푸른색"을 이
작품에서 재현한다. 동시에 호안 미로의 〈블루〉 연작 느낌도 오버랩된
다. 야수주의, 입체주의, 초현실주의의 영향을 받은 미로는 자신의 고유
한 색감과 특징으로 사람들에게 동화적인 순수함과 즐거움을 주었다.

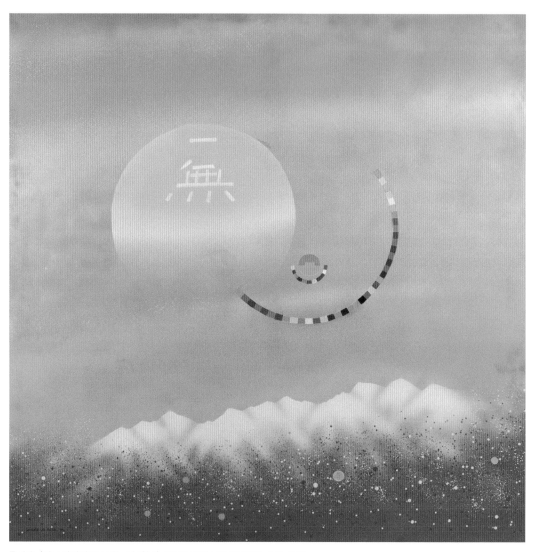

3-14 〈지구 반대편으로 가는 길 1월 4〉, 1990, 캔버스에 아크릴릭, 150x150cm

이성자는 프랑스에서 "지구의 반원을 그려가며" 한국으로 향했다. 그는 비행기 안에서 북극과 알래스카를 지나면서 '극지의 아름다움'과 '극도의 순수함'을 발견한다. 이때 보이는 풍경을 묘사한 것이 '지구 반대편으로 가는 길 시대' 작품들이다. 프랑스와 한국은 지구 반바퀴를 돌아야 하는 먼 길이지만, 그는 그림을 그리며 마음으로 하루에도 수십 번씩 이 길을 오갔다.

북극 항공로를 이용하는 비행기 안에서 이성자는 여름에는 백야로 인해 밝은 세상과 하얀 설산을 보며 즐겁고 행복했다. 또 겨울이면 신화와 신비의 커튼인 오로라가 펼쳐졌다. 이 커튼을 젖히면 드러날 이성자의 '우주 시대'가 지척에 있다. 그의 '우주 시대'에 등장하는 밝고 환한 밤도 이 시기에 영감을 받은 것이다.

1980년대부터 그는 에어 브러시를 사용하여 '지구 반대편으로 가는 길'을 주제로 작업을 한다. 순결한 만년설이 뒤덮인 산 위로 날면서, 이성자는 "그 순간 나는 태어났다"고 말한다. 순수한 색이 자신을 태어나게 했다는 것이다. 그는 순수한 색을 표현하기 위해, 화면 전체를 채도가 높은 붉은색으로[8-1], 혹은 푸른색이 화면 전체를 지배하게끔[8-2] 표현했다. 그리고 설산의 봉우리들은 이러한 색의 결정체인듯 하얀색으로 솟아오르게 했다. 동양화의 여백처럼, 색의 바다 속에 은폐되었던 산이 그렇게 드러난다.

순수한 빨강과 파랑이 섞여서 자홍색 혹은 보라색이 지배하는 〈지구 반대편으로 가는 길 1월 4〉[3-14], 〈지구 반대편으로 가는 길 4월 2〉[8-3]를 보자. 여기서 자홍색은 붉은빛과 푸른빛을 가감혼합한 듯 더 밝게 보인다. 반면에 감산혼합이 되어야 할 보라색도 채도와 명도를 높여 더 밝은 색이 나오게끔 했다. 〈지구 반대편으로 가는 길 1월 4〉에는 늘 보던 달이

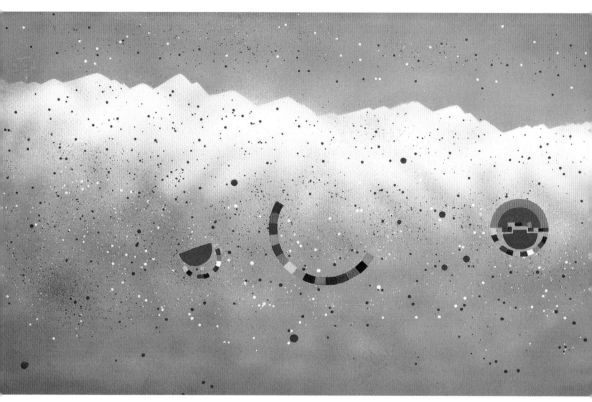

8-3 〈지구 반대편으로 가는 길 4월 2〉, 1991, 캔버스에 아크릴릭, 60x120cm

아니라 태양이 떠오른다. 태양이 지평선 위로 떠오르며, 세상을 붉게 물들이고 있다. 태양으로 보는 이유는 하늘에 별이 없기 때문이다. 하지만, 동양화에서처럼 이성자의 작품에서도 태양의 출현은 희귀하기에, 해처럼 밝은 보름달로 볼 수도 있다.

하늘을 단청하다

LEUND JA RHEE, 51.

이성자의 그림 속, 극지의 하늘에서 오방색의 곡선 띠가 하늘을 수놓는다. 달 그림자나 별빛의 여운, 혹은 오로라의 잔상일 수도 있고, 색에 대한 인상 깊은 체험의 소산일 수도 있다. 1977년, 이성자는 한국에서 열릴 전시를 위해 귀국한다. 한 해의 마지막날, 그는 조상의 묘지를 가기 위해 진주에 들린다.

산소를 다녀온 다음 정월 초하룻날 창녕 화왕산 기슭에 있는 암자를 향해 가던 중 억수같이 내리기 시작한 눈이 모든 것을 새하얗게 뒤덮어 버렸다. 암자를 향하여 올라가는데 갑자기 강력한 빛이 보이기 시작했다. 온 세상이 하얀 세계로 변한 그 가운데 무언가 점점 뚜렷이 나타났다. 그것은 절의 지붕 밑 단청이었다. 나는 거기에서 확신을 가졌다.

그는 어떤 확신을 가진 것일까? 온 세상을 뒤덮은 흰 눈 속에, 산기슭 암자의 지붕 아래, 오방색 단청이 신비의 결정체처럼 다가온다. 우주의 생동하는 기운을 담은 단청의 색채는 흰 눈을 더 신비롭게 하고, 흰 눈은 단청을 더 찬란하게 만든다. 색과 빛의 만남이고, 무한과 유한의 초월적인 만남이다.

이후 이성자는 좀 더 확신을 가지고 무한의 리듬을 타고 아름답게 흐르는 오방색을 그려 나간다. 사랑과 조화의 세계를 하늘에 펼친 것이다. 태초부터 우주에 담겨 있던 생명의 메시지를 오방색이 지닌 심오한 동양적 사상으로 풀어내어, 음양의 조화로움이 담긴 미래의 도시를 하늘에 건설한다. 그는 한없이 자유로운 우주와 무한의 세계에서 여행자가

쉬어갈 수 있는 여인숙을 건축하고, 여행자가 길을 잃지 않도록 멀리서도 보일 수 있는 오방색으로 여인숙을 단청한다. 이렇게 시각화된 원형의 띠는 이성자가 표현하는 "공간과 시간으로 짜인 특이한 직물"인 아우라이기도 하다.

로트레아몽과 서정주

1984년, 한국에서 개최된 '범세계예술인회'에 이성자가 초대되었다. 이성자에 의하면, 시인 서정주가 '범세계예술인회'의 창립자인 동시에 이사장이었다고 한다. 여기에는 음악가, 문학가, 미술가 등 세계 각지에서 활동하고 있는 많은 예술가들이 초대되었다. 프랑스에서는 이성자가 유일하게 초대되었으며, 여성은 그 혼자였기에 많은 관심을 끌었다. 이때 그는 처음으로 서정주를 만났다. 그는 "서정주 선생의 시를 너무 좋아했으며, 그중에서도 특히 「국화 옆에서」를 좋아했다"고 말한다.

2년 후 이성자는 일본과 한국에서 개인전 초대를 받고, 이를 계기로 그는 서정주에게 전시 도록 서문을 부탁한다. 서울의 갤러리현대와, 도쿄의 UNAC 갤러리에서 《이성자, 극지로 가는 길》(1986년 11월)이 개최된다. 당시 UNAC Tokyo 10월호는 이성자의 전시를 특집호로 발간하였으며, 여기에 이성자의 삶과 예술의 정수를 노래한 서정주의 시 「이성자」가 실렸다. 이성자는 그의 "작품을 해석하는 방식이 서정주나 뷔토르나 비슷하다"며, "프랑스엔 뷔토르, 한국에는 서정주가 있다"고 했다.

이성자는 이우환과도 막역한 사이였으며, 이 두 사람이 가장 좋아하는 한국 시인은 서정주였다. 2015년 가을, 서정주의 「국화 옆에서」를 암

송하던 이우환은 문득 로트레아몽의 「말도로르의 노래」[1])와 비교한다. "로트레아몽이 해부학 테이블 위에 재봉틀과 우산의 만남을 이야기했다면, 서정주는 가을의 국화꽃, 봄의 소쩍새, 먹구름 속의 천둥의 애절한 관계도 초현실적인 만남이라고 생각한다. 단지 서정주의 유려한 시의 흐름에 미처 생소함을 느끼지 못했을 뿐이다." 즉, 초현실주의자들은 꿈, 환상, 무의식의 세계와 같이 이성에 의해 지배되지 않는 상상력의 세계를 회복함으로써 인간 정신을 해방하고, 해방된 비합리의 세계에 대한 예술적 대안을 재현한다. 이들은 '유사에 의한 익숙한 재현'이 아니라, 서로 관계없는 오브제들을 비논리적이고 비연계적인 방식으로 나열함으로써 '낯섦dépaysement'의 효과를 불러일으키는 기법을 사용하였다. 서정주와 미셸 뷔토르 이 두 시성의 예술에 녹아 있는 토포스(시공간)적 비약은 우리에게 시 세계의 광대함과 영원성을 깨닫게 한다. 우리는 뷔토르의 첫 연구가 쉬르레알리스트 중의 쉬르레알리스트 막스 에른스트에 관한 것임을 알고 있다. 그리고 그의 누보 로망 스타일이 에른스트의 초현실주의적인 것에 많은 빚을 진 것도 알 수 있다. 마찬가지로, 뷔토르가 쓴 이성자 예술에 대한 글에는 '메타포에 의한 상사'의 '낯섦' 효과가 물씬 배어나온다. 바로 이러한 이유로 독자는 그의 글을 낯설고 어렵다고 생각한다. 이성자는 마넬리의 집에서 아르프를 만났다. 이들이 어떤 대화를 나누었는지는 알 수 없다. 하지만, 이성자는 예술과 생각에는 경계가 없고, 관습에 의한 편견을 버리고, 우연에 의한 외부의 개입에 열려 있어야 한다는 다다적이고 초현실주의적인 기본 발상에 지대한 영향을 받았음에 틀림없다.

한국에서 올림픽이 개최되던 1988년, 이성자는 과천 국립현대미술관 주최로 10번째 귀국전을 갖는다. 유화, 판화, 수채화 소묘, 도자기, 입체

구조 등 471점을 작품 활동 시대별로 일목요연하게 보여주는 대규모 초
대전이었다. 이때 도록 글을 서정주, 뷔토르, 이경성이 쓴다.

　1991년, 프랑스 정부 예술원으로부터 예술문화공로훈장 슈발리에장
을 받는다. 그리고 그해, 구소련이 붕괴되었다. 이성자는 "옛날에 러시아
가 구소련일 때는 그 나라를 못 지나가니까 알래스카 북극을 지나서 한
국에 갔는데, 이제 지구 반대편으로 가는 길이 없어졌다"고 말한다. 그
는 '지구 반대편으로 가는 길' 위에 3년 정도 더 머물다가 1995년, '우주
시대'로 넘어간다.

우주로 가기 위한 배, 은하수 출범

　은빛 강이
　유럽과 아시아를 지나서
　메아리 치는 숲 속으로
　굽이쳐 흐른다.

　엷은 아침 안개가 강안江岸에 천천히 피어올라,
　길 위의 차 소리, 계곡의 기차 소리, 바다 위의 파도 소리,
　여름 아이들의 외침 소리, 겨울비의 물방울 소리, 개구리 소리,
　바람 속에 꿈풀과 소나무의 속삭임을
　끌어모아 구름이 된다.

　－「은하수」, 미셸 뷔토르

이 시는 뷔토르가 묘사한 이성자의 아틀리에 '은하수'의 정경이다.

이성자는 칸과 니스의 갤러리에서 전시를 했으며, 절친한 친구 크리스토프 콜로를 만나러 프랑스 남부에 종종 방문했다. 그리고 1968년, 투레트에 집과 땅을 구입한 이성자는 여름용 아틀리에를 마련하고, 여름 바캉스 기간에는 이곳에서 목판화 작업에 열중한다. 1984년 투레트 작업실의 대문 모자이크 작품을 마무리한 그는 집 이름을 '은하수'라 명명한다.

1935년 일본 유학 때 들었던 건축수업이 훗날 자신의 아틀리에를 구상하는 중요한 밑바탕이 되었다. 그가 그림을 시작한 것은 파리지만, 그림에 중요한 공간 개념은 아시아에서 배웠다. 한국에서는 문인화를 보면서 여백의 개념을 체험했다면, 일본 유학 시절에는 건축을 통한 3차원적 공간 개념을 익혔다. 당시 일본은 간토 대지진을 겪은 후 서구식 건축술을 도입, 확산하는 분위기였다. 자연적 환경과 경제적인 요건 등으로, 일본은 일찍부터 건축에 관심이 많았고 훌륭한 건축가들을 다수 배출했다. 다니엘 뷔렌이나 이브 클랭 등의 현대 작가들은 일본에서 인식한 새로운 공간 개념을 자신의 예술에 적용한다. 뷔렌은 "일본의 생활공간이 협소하기 때문인지 일본인들의 공간 활용은 놀라우며, 협소한 공간에도 작은 마당이나 정원을 만들어 '공'을 향유한다"고 했다. 또 그는 "'공'에 오랫동안 관심을 가져왔는데, '충만한 공'은 한국 철학의 음양 이론과도 연결된다"고 말했다. 뷔렌은 그의 전시에서 "어떻게 '충만한 공'을 감각적으로 재현할 수 있는 지가 주관심사"[2]라고 했다.

이성자의 음양 사이로 '은하수'가 흐르는 이유도 바로 이와 같다. 문인화에서 산과 물 사이에 아무리 넓은 여백이 있더라도 산과 물이 서로 긴장감을 주고받지 않으면 이것은 여백이 아니라 공백이 된다. 그는 이러

한 여백, 비가시적인 공간을 선분이나 다른 모티브를 통해 시각화한다.

1992년 그의 나이 74세에, 마침내 투레트 쉬르 루에 오랫동안 염원하던 아틀리에 '은하수'가 준공된다. 그리고 3년 정도 준비를 갖춘 뒤 1995년부터 본격적으로 '우주'를 항해하게 된다. 은하수 뒤편으로는 산이 펼쳐져 있고 멀리 투레트 성벽이 보이며, 앞으로는 지중해가 펼쳐진다. 은하수는 음과 양 두 부분으로 구성되어 있으며 음은 판화 전용 작업실, 양은 회화 전용 작업실이다. 음양을 상징하는 반원 두 채로 지어진 아틀리에 사이에는 인공 샘으로부터 흘러나오는 맑은 시냇물과 징검다리가 놓여 있다. 이때 음과 양은 서로 붙어 있는 것이 아니라, 약간 어긋나게 거리를 두었다. '운치'라 할 수 있는 멋스러움이 흘러나오는 부분이다.

은하수 혹은 은하수의 많은 별 중의 하나를 상징하는 아틀리에는 커다란 하나의 기호를 구현했다. 역동적인 조화의 상징인 이 기호는 동양뿐만 아니라 서양의 심오한 철학, 종교, 예술의 원리, 그리고 우주의 이치를 상형화했다. 이 기호는 이성자의 작품에 꾸준히 등장하며, 미셸 뷔토르의 시로 노래되었다.

이성자 아틀리에의 명칭은 '은하수', 불어로는 'Rivière Argent'이다. 그는 은하수를 '갤럭시Galexie'라고도 했다. 예를 들어, 〈은하수에 있는 나의 오두막 8월〉[8-4]이라고 할 때는 갤럭시를 사용했다. 사실 'Rivière Argent'이라고 하면 두 명사의 조합이라서, '아르장 강' 혹은 '강 은색'으로 번역된다. '은색 강', 혹은 '은빛 강'이라고 할 때는 'Rivière d'argent'이라고 해야 한다. 그런데 작가는 '은색 강'이 아니라, '은하수'라고 하기를 원했다. 그래서 조금 어색해도 'Rivière Argent'으로 표기하여, '하수河水, 은銀'으로 이름을 정한 것이다. 만약 '갤럭시'만 택한다면, '물'의 느낌 없이 '별'의 느낌만 들게 된다. 그러나 이성자에게 '물'은 근

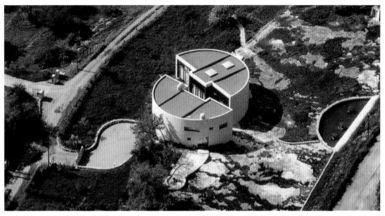

좌 투레트 쉬르 루에 위치한 이성자의 아틀리에 은하수 대문의 모자이크

우 은하수 전경과 내부
1992년 준공된 이성자의 아틀리에. 판화 전용 작업실(음)과 회화 전용 작업실(양), 두 건물로 구성되어 있다. 두 건물 사이에는 인공 샘으로부터 흘러나오는 맑은 시냇물과 징검다리가 놓여 있다.

원이며 원천이었다. 탈레스가 '아르케'로 본 바로 그 물이자 메를로퐁티가 말한 커다란 신체로서의 '공통된 원천'이다. 사상적으로 이들과 구별되는 것이 있다면, 이성자는 '흐름'과 '리듬'을 중요시한다는 사실이

다. 이성자의 물은 고여 있는 것이 아니라, 끊임없이 움직이는 역동적인 '강'이다. 우주 저 멀리에서 흘러오는 별빛을 '은하수(하늘에서 흐르는 강)'로 상징한 셈이다.

이성자의 모티브, 은하수가 흐르는 음과 양

이성자는 "어머니를 떠나서 내가 헤맸다"라고 말하며, 땅과 하늘 사이를 헤매는 중간 시기인 '중복 시대'를 거친다. 실제로 이 시기에 여행도 많이 하며, 여러 괄목할 만한 성과도 이룬다. 인간은 땅에 태어나서 하늘로 돌아가기까지, 헤매고 방황하도록 노마디즘에 운명지어져 있다. 이 시기는 가이아(땅과 어머니)를 떠나 우라노스(하늘과 우주, 아버지)로 가는 중간 기간이다. 땅과 하늘이 동시에 겹쳐지기도 하고, 반복의 반복, 복사의 복사가 이뤄지기도 한다. 그리고 마침내 1972년, 이성자는 가장 중요한 자신만의 모티브를 찾았다. 이 모티브는 동양의 고전적인 음양의 사상, 문화, 전통은 물론 서양의 신화적인 오르피즘과 미래적인 유토피아까지 담았다.

완전한 원의 형태인 모티브(음과 양) 사이에 '틈'이 있다. '틈'은 실체에서 만들어진 라이프니츠적인 공간으로, 울림이 있고 관계성으로 만들어진 공간이다. '틈'이라는 것은 두 상반된 것이 만날 수 있는 장소이자, 이로 인한 생성과 창조를 위한 공간이기도 하다. 그래서 헤시오도스의 『신통기』를 보면, 가장 먼저 등장하는 것이 '카오스(틈, 구멍)'다. 이렇게 음과 양 사이에 있는 '틈'은 둘 사이의 관계의 흐름을 이야기한다. 이 '틈'이 '은하수'로 펼쳐지고 다시 카오스로 접힌다. 이성자 모티브의 가장

놀라운 점은 음과 양 사이에 은하수가 흐른다는 사실이다. 이는 전통적으로 고정화된 음양이나 또는 이와 비슷한 다른 모티브들과 확실히 차별을 두는 그만의 특징이다.

음양 그리고 은하수의 관계성

앞에서 우리는 견우와 직녀의 사랑을 표현한 〈오작교〉[3-15]를 은하수를 상징한 선취적인 작품이라고 했다. 시인 서정주도 견우와 직녀의 애달픈 사랑을 이렇게 노래했다.

견우의 노래 – 서정주

우리들의 사랑을 위하여서는
이별이, 이별이 있어야 하네.
높았다 낮았다 출렁이는 물살과
물살 몰아갔다 오는 바람만이 있어야 하네.
오! 우리들의 그리움을 위하여서는
푸른 은핫물이 있어야 하네.
돌아서는 갈 수 없는 오롯한 이 자리에
불타는 홀몸만이 있어야 하네.
직녀여, 여기 번쩍이는 모래밭에
돋아나는 풀싹을 나는 세이고…
허이연 허이연 구름 속에서
그대는 베틀에 북을 놀리게.

8-4 〈은하수에 있는 나의 오두막 8월〉, 2000, 캔버스에 아크릴릭, 55x46cm

III. 하늘 陽 아버지의 정원으로

눈썹 같은 반달이 중천에 걸리는
칠월 칠석이 돌아오기까지는,
검은 암소를 나는 먹이고,
직녀여, 그대는 비단을 짜세.

　서정주는 사랑과 그리움을 위해 "푸른 은핫물"이 필요하다고 한다. 그리고 "높았다 낮았다 출렁이는 물살과 / 물살 몰아갔다 오는 바람"이 있어야 한다고 말한다. 이성자의 〈큰곰자리에 있는 나의 오두막 10월〉[8-5]을 보면, 가을 하늘처럼 시린 푸른 은핫물이 바람에 의해 높고 낮은 것을 알 수 있다. 또 〈은하수에 있는 나의 오두막 8월〉[8-4]에서 진청색 은핫물은 저 멀리 있는 별을 나타내고, 하얀 구름이나 물결은 가까이 있는 별을 나타낸다.

　다음 구절에서는 "푸른 은핫물"을 "번쩍이는 모래밭"으로 묘사한다. 〈오작교〉에 나오는 무수한 점들은 결국 "번쩍이는 모래밭"이었던 것이다. 그리고 이 구름들 속에서 직녀는 비단을 짠다. 직녀가 짠 비단이 네모, 세모, 원의 형태로 나타난다. 한밤중에도 연인들의 얼굴을 볼 수 있도록, "눈썹 같은 반달이 중천"에 걸려 있다. 직녀는 "베틀에서 북을 놀리듯" 인내와 노동으로 한 올 한 올 사랑을 짜 올라간다.

　이성자가 '여성과 대지 시대'에 고국, 그리고 아이들과 어머니에 대해 가졌던 감정이 서정주의 시에 그대로 담겨 있다. 이 시에는 "돌아서는 갈 수 없는 오롯한 이 자리에 / 불타는 홀몸만이 있어야 하네"라는 구절이 있다. 이는 '은하수'라는 물리적인 장벽을 의미하지만, 이성자에게는 창작에 필요한 환경과 조건이기도 하다. "모래밭에 돋아나는 풀싹"을 하나씩 셀 만큼 인고의 시간이지만, 창작을 위해 그리고 사랑하는 이들과

8-5 〈큰곰자리에 있는 나의 오두막 10월〉, 1995, 캔버스에 아크릴릭, 130x162cm

의 만남을 위해 필요한 잉태와 숙성의 시간이기도 하다. 모든 것이 빨리
빨리 진행되는 현대에 가장 필요한 덕목이기도 하다. 서정주의 시에서
"물살", "바람", "허어연 구름" 등은 이별의 고통을 이야기한다. 하지만,
이성자의 〈큰곰자리에 있는 나의 오두막 10월〉이나 〈은하수에 있는 나
의 오두막 8월〉에서 나타나는 물살, 바람, 구름은 이미 승화되어 예술적
인 창조를 위해 존재하는 '흔들림'이다.

서정주의 「견우의 노래」가 이성자의 작품과 잘 어울리는 것은, 성숙하고 완전한 사랑을 위해 이별을 긍정적으로 바라본다는 데 있다. 떨어져 있는 기나긴 인내의 고통이 사랑과 창작을 더 깊이 있고 성숙하게 한다. 체념과 허무의 패배주의적인 인내와 단념이 아니라, 오히려 이를 받아들이며 드높은 세계로 고양한다. 서정주 시인과 이성자 작가는 이처럼 이별이나 긴 기다림을 긍정적인 아픔으로 보며, 성숙하고 고양된 그리고 창조적인 사랑으로 풀어나가고 있다.

　투레트의 아틀리에는 이러한 상징의 결정체다. 음과 양을 상징하는 아틀리에 사이에는 은하수로 상징되는 물이 흐르고 있다. 음과 양 사이에 놓인 시냇물의 간격은 가까운 것처럼 보이지만, 그 간격은 무한일 수도 있다. 밤하늘에 있는 별들이 서로 가까워 보이지만 그 거리는 수억 광년인 것과 같은 이치다. 음과 양은 본질적으로 하나가 아니라 반대로 떨어져 있다. 여기에서 중요한 것은 어떻게 같이 붙어 있느냐가 아니라, 어떻게 거리를 잘 유지하느냐다. 이성자는 이 아름답고 기묘한 음양의 관계성을 베아트리체처럼 순결하고 고귀한 색채로, 아프로디테처럼 성聖스럽고 성性스러운 색채를 통해 묘사한다.

　이성자는 "일단 태어나면, 고향은 없어진다. 다시 돌아갈 고향이 없다"고 했다. 태어난 고향과 다시 돌아갈 고향 사이에도 은하수가 흐르기 때문이다. 마찬가지로 위에서 언급한 "나를 낳아준 어머니"와 "내가 아는 어머니", 그리고 "작가의 어머니" 사이에도 은하수가 흐르고 있다. 오랜 세월이 흘러 한국을 방문했을 때, 그는 "내가 떠난 한국"과 "다시 돌아온 한국" 사이에도 은하수가 흐르고 있음을 체험했다. 이성자의 고국은 더 이상 프랑스도 한국도 아니다. 고개를 들어 하늘을 보면 그의 진정한 고국이 보인다. 인간이 돌아가야 할 진짜 안식처, 은하수!

나무의 변신 시대
1982-1987

· · ·

1982년, 이성자는 앞으로 세워질 '은하수'를 생각하며 목판화 〈깃발〉 연작 작업을 했다. 마치 중세 성의 위용을 알리는 깃발 같기도, 혹은 앞으로 우주를 항해해야 할 돛단배의 돛 같기도 하다.

'나무의 변신 시대'의 작품들은 제목처럼, 지금까지의 작품과 다른 변신을 한다. 회화에서는 표현하지 못한 그의 비밀들을 목판화에 털어놓은 것이다. 모티브들도 상당히 구상적으로 재현된다. 〈송진의 눈물〉[8-6]을 보면, 한국식 정자는 물론 연못에 심을 연꽃도 세심하게 표현되어 있다. 여기에는 한 형태의 나무가 파란색, 하늘색, 보라색으로 세 번 반복된다. 가장 오른쪽의 나무는 거꾸로 세웠는데, 전혀 어색하지 않다. 오히려 아래 위로 겹쳐진 두 개의 정자 지붕이 재미있는 구도를 형성한다.

은하수 아틀리에에도 그림 속의 정자를 닮은 방이 있다. 정자를 지탱하는 두 개의 하얀 기둥과 곡선이 우아한 방이 있다. 창문은 창호지를 바른 한국식 격자창으로 되어 있다. 이 방의 창문들은 한국 특유의 방식대로 접어서 천장에다가 묶어 놓기에 시야를 방해하지 않는다. 계단이 있는 쪽의 창문들 역시 병풍처럼 접어서 한쪽으로 밀어 놓을 수 있기에 시야가 훤히 트인다. 가장 중요한 것은 역시 풍경인데, 창문 너머로는 산이 보이고 그 뒤로 운치 있는 투레트 성벽이 보인다. 실내 창문은 아틀리에 내부를 볼 수 있기에 작품을 멀리서도, 또 위에서도 내려다볼 수 있다. 이처럼 최대한 정자의 느낌을 살렸다.

8-6 〈송진의 눈물〉, 1983, 목판화, 76x57cm

　파리 아틀리에에도 이와 비슷한 원두막이 있었다. 천장이 높고 한쪽 벽이 모두 유리로 된 아틀리에 구석에 작은 정자를 설치한 것이다. 처음에는 캔버스나 화구를 올려놓기 위한 창고 정도로 생각했는데, 그가 원두막이라고 했다. 그래서 자세히 보니, 원두막 기둥에 인공 담쟁이가 올라간 것처럼 꾸며 놓았고, 화초도 있었다. 작가는 그 원두막에 올라서서 무엇을 보고 싶었던 걸까?

롤러의 출현 시대

1988-1992

• • •

'롤러의 출현 시대'의 특징은 제목에서 드러나는 것처럼, 판화 롤러가 붓처럼 사용되었다. 〈대하의 애무〉[8-7]에서는 목판화 뒤에 배경으로 연한 노란색과 푸른색을 섞어 강물(대하)의 흐름을 나타냈다. 이 강물은 또 다른 의미에서 '은하수'를 상징하기도 한다.

이 시대에는 '나무의 변신 시대'와 같이 세밀하고 구상적인 소재는 많이 제한하고 있지만, 그래도 연꽃이나 한 쌍의 물고기가 여기저기서 은밀하게 출몰한다. 1992년 완공된 아틀리에를 기념하듯, 세 쌍의 음양 모티브가 담긴 〈은하수 1〉(1992)이라는 작품이 있고, 한 쌍의 음양은 태극의 색깔과 같은 청홍이다.

8-7 〈대하의 애무〉, 1990, 목판화, 65x50cm

8-8 〈자유의 기억〉, 1991, 목판화, 105x75cm

8-9 〈협곡의 외침〉, 1988, 목판화, 24x28.5cm

9장
우주 시대

1995-2008

이 신성한 전당에서는 복수를 모른다!
만일 어떤 사람이 쓰러진다면 사랑은 그의 의무를 본다.
친구의 손에 이끌려서 기쁘게 더 좋은 니리로 간다.
친구의 손에 이끌려서 기쁘게 더 좋은 나라로 간다.
이 신성한 성벽 안에서는 사람들이 서로 사랑하기에 배반할 수 없다.
그래서 우리는 모든 원수를 용서한다.

◆ 모차르트, 「마술피리」 ◆

모차르트의 「마술피리」 중 자라스트로의 아리아 '이 신성한 전당에서'에는 이성자가 그의 모든 작업에서 추구했던 목적이 고스란히 담겨 있다.
그는 자신의 마지막 시대에서 '우주'를 열었다. 빛과 아름다움으로 가득한 시대다. 우리는 그의 그림에 이끌려 기쁘게 우주로 간다. "친구의 손에 이끌려서 기쁘게 더 좋은 나라로 가는 것"이다.
이 우주 시대에는 모차르트의 음악처럼 맑고 아름다운 음양의 조화만 풍성하다.

멜랑콜리아: '지구 반대편으로 가는 길 시대'와 '우주 시대'의 차이

'지구 반대편으로 가는 길 시대'와 '우주 시대', 두 시대가 하얀 산만 빼면 비슷하다고 보는 사람들이 많다. 그들은 이성자가 오랜 기간 큰 변화없이 한 스타일에 머물렀다고 말한다. 그러나 이 두 시대 사이에는 엄청난 변화가 있다. 우선 평면성과 입체성에 의한 차이는 이미 '지구 반대편으로 가는 길 시대'에서 상세히 설명했으로, 여기에서는 깊이의 차이를 설명하겠다. 이 차이를 느끼기 위해서는 두 시대의 작품을 나란히 놓고 산과 별들을 제거한 채 배경만을 보려고 노력해야 한다.

'지구 반대편으로 가는 길 시대'에는 그 배경이 모노톤이거나, 아니면 작품 〈지구 반대편으로 가는 길 1월 4〉[3-14]와 같이 근경의 붉은색, 중경의 핑크색, 원경의 푸른색이 가로로 이어진다. 마치 몇 개의 산이 겹쳐진 듯한 느낌이다. 〈지구 반대편으로 가는 길 11월 4〉[9-1]의 경우는 별의 흐름과 눈발이 섞여서 가로로 흐르는 톤의 흐름이 다소 애매하지만, 이 역시 바탕에 하얗게 가로로 먼 산들이 연결되는 것으로 보인다.

반면에 '우주 시대'에서는 산이 없을 뿐더러, 배경도 지구가 아니다. 〈은하수에 있는 나의 오두막 8월〉[8-4]의 배경을 보면 보라색이 스며들면서 우주의 깊이가 점점 더 깊어진다. 따뜻한 보라색은 앞에, 푸른 색조는 뒤에, 그리고 진한 푸른색은 훨씬 뒤에 있는 느낌이다. 주변에 퍼져 있는 성운들은 한참 뒤에 있지만, 모티브 모양의 별들은 지구 가까이에 있다. 〈큰곰자리에 있는 나의 오두막 10월〉[8-5]에서도 하얀 성운들의 흐름이 가로나 세로가 아닌 무작위이며, 우주의 깊이가 느껴진다.

이성자는 여러 번에 걸쳐서 대지에서 하늘로, 그리고 우주로 향한다고 말했다. 마지막 작품까지도 그는 수직적인 여행을 하고 있다.

9-1 〈지구 반대편으로 가는 길 11월 4〉, 1990, 캔버스에 아크릴릭, 116x81cm

도자기

연꽃의 개화

1977-1987

• • •

근원적 물질인 빛, 물, 공기, 땅 등을 지속적으로 그리는 작가들은 있어도 이성자처럼 오랜 기간 우주를 그리는 작가는 거의 없다. 그는 홀로 우주를 여행했지만, 아주 가끔은 우주에 대해 논할 수 있는 친구가 있었다. 바로 통도사 서운암의 성파 스님이다.

이성자는 자신의 아틀리에만큼이나 서운암의 작업실에 애착이 많았다. 이곳에 오면 그는 일주일 혹은 열흘 정도 도자기를 만들었다. 한국에 올 때마다 도자기를 만든다는 핑계로 자연과 합일할 수 있었다. 겨울이면 흰 눈에 뒤덮였다가 여름철 푸른 산속에 드러나는 절의 단청들은 깜짝 놀랄 정도로 도드라진다. 또 가을이 되어 빨갛고 노란 단풍이 산을 물들일 때면, 단청들은 또 다른 단풍처럼 잘 어우러진다. 여기에서 우리는 한국의 오방색과 자연과의 다양한 조화와 변화를 보게 된다.

길고 긴 소나무 숲 오솔길에는 솔향기가 풍긴다. 오솔길을 지나는 행인들은 각자의 소원을 담아 작은 돌탑을 쌓아 놓기도 한다. 각각의 돌탑마다 소망과 희망이 담겨 있는 셈이다. 서운암으로 가는 길은 경사가 느린 오르막길이라 몸도 서서히 데워진다. 그렇게 한 시간 넘게 오르다 보면 자연스럽게 마음이 비워지고, 비워진 마음은 자연으로 채워진다. 이성자는 이러한 산책 자체를 도자기를 빚기 위한 준비이자, 성스러운 곳으로 들어가기 위해 마음을 닦는 과정으로 보았다. 그래서 절이나 수도원이 자연의 한가운데나 산속에 있는 것일까? 자연은 느림의 미학과 기

9-2 〈청자 자금병〉, 1977, 11.5x9cm

9-3 〈백자〉, 1977, 10.5x10.8x4.5cm

9-4 〈갑작스러운 개화 No. 2〉, 1984, 13x27x22cm

9-5 〈개화 No.2〉, 1984, 11x12x12cm

9-6 〈다시 만난 사랑 No. 1〉, 1987, 12.5x43cm

9-7 〈소중한 침묵 No. 12〉, 1987, 12.6x24.5cm

다림의 미학을 경험케 한다. 자연에서 흐르는 원형적 시간은 도시의 직선적 시간과 다르다. 그래서일까? 일단 해가 지면 낙엽 떨어지는 소리까지 들릴듯 조용하다. 그리고 모두가 잠들면, 자연이 이야기를 시작한다. 이성자는 1970년대 말부터 통도사에서 도자기와 목판화를 했다. 그 당시 가장 많이 한 작업은 '연잎' 도자기다. 그는 도자기에 대한 애착을 다음과 같이 적은 바 있다.

내가 백자를 좋아하는 것은 그 특유의 백색유약의 광채와 세련된 자태며 극도의 섬세함, 또한 비길 데 없이 견고한 내구성과 유리화에 기인한 그 질김 등 그리하여 이 모든 것이 일상생활의 가장 검소한 도구로 쓰인다는 점이다. (…)

그리기 파기 조각하기 빚기 등 나는 이렇게 우주의 빛과 물과 불과 공기와 흙과 대화한다.
(…) 나는 이 부드럽고 유연하고 섬세한 재질과의 친근함을 사랑한다. 이를 통해 내 속에 비옥한 수액이 오른다. 나는 그것이 나의 상상을 침범하도록 내버려 둔다. 내 제스처를 인도하고, 손과 손가락의 춤을 지휘하며 정확한 힘과 섬세한 스침을 주도록. 이렇게 하여 초기의 덩어리는 연꽃처럼 펼쳐지고, 가벼워지고, 섬세해지고, 열리고, 피어난다.
(…) 일상의 물체와 아름다움의 계약, 흙과 인간과 불의 공모. 만물이 새롭고 섬세하고 조화로운 여름날 새벽의 극도의 평화, 깊은 정적, 기지개 켜는 방울새의 날개 소리까지 감지할 수 있는 축복받은 순간."[1]

성파 스님은 이성자가 도자기를 하고 싶어 했던 이유를 이렇게 설명한다. "이성자는 도자기를 하고 싶다며, 피카소 이야기를 했다. 피카소가

말년에 도자기를 종합예술이라고 했다면서, 도자기 위에 조각도 하고, 그림도 그리고, 판화도 하며 자신의 종합예술을 하고 싶다고 말했다." 도자기에 그림은 그릴 수 있지만 판화는 불가능하지 않냐고 묻자, 스님의 설명이 이어진다. "도자기를 만들고 어느 정도 말랐을 때, 도자기 위를 파면서 '판화를 한다'고 말했다." 이성자는 나무판에 판화를 하듯 흙판에도 판화를 했다. 성파 스님은 이성자의 판화에 대한 끊임없는 열정을 이렇게 설명한다. "그가 나무 파는 것을 너무 좋아해서, 나무만 보면 판화를 하려고 한다. 어떤 나무는 너무 단단해서 다루기 힘들 것 같다고 말려도 개의치 않고 다 해버린다." 보이는 나무마다 파고 싶어 하는 그의 열정은 자연과 직접 부딪히며 나누는 대화와도 같았다.

이성자는 프랑스에서도 도자기를 구운 적이 있다. 그렇다면 왜 한국에 와서 본격적으로 도자기를 시작한 것일까? 스님의 설명이 이어진다. "한국은 흙의 종류가 아주 다양하고, 점성이 높으면서도 화도가 높다. 그래서 어지간하면 다 도자기가 될 수 있다. 흙의 질이 훌륭해서 굽기도 좋고, 맛도 좋다." 당시 이성자는 이미 서울 근교의 과천 등지에서 도자기를 했는데, 굳이 멀리 있는 통도사까지 와서 도자기를 하고 싶었던 이유가 무엇일까? 당시만 해도 한국에서는 도자기에 일반 유약을 쓰고 백상감을 썼다. 서울에서는 컬러를 안 쓰지만, 통도사는 도자기 유약에 온갖 컬러를 다 쓸 수 있었기에 여기를 선호하게 된 것이다. 또 이곳에서는 활동이 자유로웠다. 일을 하고 싶으면 하고, 쉬고 싶으면 쉬었다. 그래도 이곳까지 왔으니 예불을 드렸냐고 묻자, "이성자는 예불을 드리지 않았다. 나는 그가 종교와 상관없이 편히 머물고 일하기를 바랐다"고 성파 스님은 대답한다.

색즉시공 속의 일무

3-14 〈지구 반대편으로 가는 길 1월 4〉, 1990, 캔버스에 아크릴릭, 150x150cm

당시 이성자는 '지구 반대편으로 가는 시대'의 그림을 그리고 있었다. 그 시기에 성파 스님은 이성자에게 '일무'라는 호를 주었다. 그 연유를 다음과 같이 설명한다.

지구 반대편으로 가는 길이 우주(삼라만상)이기에, 그 시기에 '일무一無'라는 호를 주었다. 수많은 별이 있고, 이렇게 삼라만상이 다 있어도, 그게 공空에서 나왔고 무無에서 나왔다. 무에서 유有가 되었으며, 유는 또 무로 돌아간다. 선禪적인 의미로 호를 주었다. 숫자의 예를 든다면, 일부터 시작해서 백, 천, 억, 조, 경 등 이렇게 숫자로 세다가 결국에는 무한대에 이른다. 즉 끝이 없는 '무'로 돌아간다. 여기서 다시 하나가 나온다. 별을 하나둘 세다 보면 끝이 없지만, 결국 우주는 하나이며, 동시에 무한하다. 하나여도 끝이 없다. 우주는 하나이며, (끝이 없으니) 그마저도 없는 거다無.
일무는 하나 밖에 없다. 다른 거 다 없다. 하나다, 하나. 그것도 없다.

이성자는 '일무'라는 호를 90년대 '지구 반대편으로 가는 길 시대'에 사용했다. 그러다가 잠시 사용하지 않더니, 그 자신이 우주로 돌아가야 할 때임을 짐작한 것처럼, 마지막 작품들인 〈달의 도시 3월 5〉(2007), 〈천왕성의 도시 4월 2〉[9-8] 등에 일무라는 호가 다시 등장한다.

작품에 쓰인 글씨체를 보면, 그가 평소에 쓰는 손글씨와 많이 다르다. 서예를 배운 세대이기에 한문을 잘 쓰는데, 그림에 있는 '일무'라는 글씨는 상당히 어설퍼 보인다. 사실, 그는 잘 쓴 글씨를 원한 것이 아니라, 글씨가 주변의 다른 기호들이나 그림 전체 분위기와 조화되기를 원했

9-8 〈천왕성의 도시 4월 2〉, 2007, 캔버스에 아크릴릭, 150x150cm

다. 그는 이렇게 기호화된 느낌으로 글을 써서 한문을 읽지 못하는 사람들이 보았을 때 또 다른 모티브나 패처럼 느낄 수 있도록 배려했다. 그가 달처럼 둥근 원에 '일무'라고 쓴 이유에 대해 성파 스님이 대답한다.

처음에는 아무것도 없는 무다. '유'는 점이다. 이 점이 점점 점점 많아지고 연결되면 '선'이다. 이 선이 곧게 나가면 1이 되고, 돌리면 '원'이 된다. 모든 것이 점이고, 점에서 연결되는 게 선이며, 선을 가지고 구성하는 게 그림이다. 점에서 점점 점점 많아지는데 많아지면 아무것도 없는 것이 된다. 다 비워야 한다.

성파 스님이 말한 '점', '선', '원' 그리고 '공'의 단계는 이성자와 스님이 만나기 전의 작품에도 이미 내재되어 있다. 그는 추상 시대부터 이미 '점묘화'의 느낌이 들도록 많은 점으로 구성된 작품을 했다. 〈어느 여름밤〉[2-7]에서 보이는 것처럼, 이 '점'은 동시에 '작은 원'이었다. 이 점이 〈끓어오르는 바람〉[3-8]처럼 대지 시대에도 지속되다가, 우주 시대에 오면 커다란 점(원)과 수없이 많은 점이 모인 성운으로 표시된다. 이 성운들은 결국 우주의 공간을 묘사하고 있다.

1992년은 그가 오랫동안 숙원해왔던 아틀리에 '은하수'가 완공된, 가장 기쁜 해다. 이때 그려진 〈지구 반대편으로 가는 길 11월 2〉[9-9]에는 아주 조금의 슬픔이나 부정적인 것도 끼어들면 안 된다는 듯이 화면 전체가 불처럼 뜨겁고 열정적이다. 자세히 보면 '일무'라는 호가 하현달에 쓰여 있다. 화면 전체가 주는 느낌과 하현달이 주는 느낌이 상반적이다. '은하수'가 완공되었을 때, 그의 나이는 74세였다. 그래서 이 그림은 니콜라 푸생의 〈아르카디아의 목자들〉(1637-38)을 떠오르게 한다. 푸생의

9-9 〈지구 반대편으로 가는 길 11월 2〉, 1983-92, 캔버스에 아크릴릭, 65x81cm

그림 속에서 목자들은 마침내 그들의 유토피아에 도착했다. 더 이상의 죽음도, 고통도, 슬픔도 없는 곳, 아르카디아. 그런데 이들은 "메멘토 모리memento mori"라고 적힌 비석을 보고 경악한다. 유토피아에도 "죽음이 있음을 잊지 말라"는 뜻으로, 슬픔과 고통 역시 있다는 것이다. 여기에서 우리는 동유럽 선인들의 지혜와 예술가들의 직관에 다시 한 번 놀라게 된다. 유토피아란, 죽음이나 슬픔이 없는 곳이 아니라, 이를 지혜와 아름다움으로 받아들이는 것이라는 의미다.

〈지구 반대편으로 가는 길 11월 2〉에는 커져가는 상현달이 아니라 사라지는 하현달이 있다. 달의 반은 사라져 있고, 나머지 반은 남아 있다. 하지만, 그 남은 반도 곧 사라져 보이지 않을 것이다. 또 보름달에 일무가 쓰인 것도 있다. 이 역시 우리에게 보이는 것은 그 반(앞면)이고 보이지 않는 뒷면이 있는 것도 암시된다. 화면을 가득 채우는 붉은색 배경에 놓인 창백한 달은, 마치 눈송이가 손에 닿자마자 녹아버리듯 금방이라도 사라질 것 같다.

색色이란 형태가 빛을 반사할 수 있는 모든 것, 즉 대상對象을 형성하는 물질 전반을 가리킨다. 이러한 색, 즉 존재 대상은 모두 공空에 불과하다. 마치 달의 모습처럼, 한쪽은 가려져 있고(은폐), 또 다른 부분은 밝게 드러나는(탈은폐) 유희같다. '색'은 '공'이 되었으며, 이 '공'은 또한 '색'이다. "색즉시공 공즉시색色卽是空 空卽是色"이다.

어두움의 제거

이성자는 처음부터 원근법을 고의로 무시했다. 사실 미술계의 상황이 그러했다. 르네상스 시대, 보티첼리는 당시 모두가 적용하던 원근법을 사용하지 않아서 뒤떨어진 작가로 여겨졌다. 그러나 현대에 오면서 그 반대의 상황이 되었다. 이성자는 서구에서의 원근법과 다른 관점을 가지고 있는 문인화를 보고 자랐기에, 더 유리했을 수도 있다.

하시만, 그는 끊임없는 관찰로 밤하늘에서 깊이와 *가까움*을 느끼고 이를 아주 교묘한 대기 원근법으로 표현한다. 우주를 표현한 그의 작품에서 어두운 부분은 상당히 먼 곳을 나타낸다. 이때 눈을 살짝 감거나 아니면 어둡게 해서 보면 이러한 원근법이 좀 더 쉽게 보인다.

태양계 끝자락에 도달한 뉴호라이즌스호가 역대 우주 탐사선 가운데 가장 먼 거리(지구로부터 61억 2000만km)에서 찍은 카이퍼 벨트의 천체 사진. 미국 항공우주국(NASA)에서 2018년 2월 9일 발표 및 제공.

다음 그림은 포토샵을 이용해 실제보다 어둡게 보정한 것이다. 그러
자 밤하늘의 공간이 좀 더 실감나게 다가온다. 이 성운들의 느낌은 우주
탐사선 뉴호라이즌스호New Horizons가 지구로부터 61억 2000만 킬로미
터 떨어진 곳에서 찍은 카이퍼 벨트의 천체 사진과 비슷한 느낌을 준다.

9-10 〈큰곰자리에 있는 나의 오두막 10월 2〉, 1995, 캔버스에 아크릴릭, 130x97cm
우 원본보다 어둡게 조절한 보정본 하늘에 명암이 깊이 드러난다.

근경에 있는 커다란 모티브들이 우리 가까이 있고, 커다란 점에서 작은 점으로 가면서 점점 더 깊이 물러나는 느낌이 든다. 이 점들을 표현하기 가장 좋은 도구는 에어 브러시였다. 여기에서 원(점)은 모두 별들이다.

이성자는 밤하늘에 드리워진 어둠을 걷어내서 우리에게 맑은 하늘을 보게 한다. 그는 〈투레트의 밤 8월 1〉[7-6]에서의 산처럼 밤하늘을 어둡게 그릴 수도, '추상 시대'의 일부 작업처럼 우주를 검게 그릴 수도 있었다. 그러나 그는 어두움과 그림자를 그리는 것을 지양했다. 로맹 롤랑이 모차르트의 「마술피리」를 듣고 한 말은 이성자의 '우주 시대'에도 적용된다. "모든 것이 빛이다. 빛이 아닌 것은 아무것도 없다."

그림에서 그림자는 무게감과 사실감을 부여해 관람객들의 이해를 도울 수 있다. 더군다나 이성자는 문인화를 보고 자랐기에 검은색이나 먹의 사용이 더 편할 수 있고, 자오 우키처럼 먹을 통해 동양적인 특색을 가할 수도 있었다. 그렇다면 왜 이성자는 그림자를 그리는 것을 피하고자 했을까? 극과 극의 격변기의 시대를 살았던 그는 어두움을 걷어내고 밝은 세상을 보는 방법을 그림을 통해 알려주고자 했다. 우리에게는 검은색으로만 보이는 밤하늘에 어두움을 걷어내자, 손에 잡힐 듯이 가까운 별들로부터 우주 끝에 있는 별들까지 모두 펼쳐진다.

9-11 〈은하수에 있는 나의 오두막 8월〉, 1999, 캔버스에 아크릴릭, 200x200cm
하 원본보다 어둡게 조절한 보정본

목판화와 시 시대

1993-2008

● ● ●

'목판화와 시 시대'의 작품은 이전의 '롤러의 출현 시대'처럼 롤러를 사용하나 그 테크닉이 좀 더 다양화된다. 언뜻 보면, 회화에서의 오방색 원 띠에서 영감을 얻어 이를 크게한 것이 아닌가 싶다. 그런데, 자세히 보니 마치 사군자의 대나무를 닮았다. 실제 그가 어렸을 때 정원에 대나무가 있었다고 한다. 작품 제목도 〈어린 날의 과수원〉[9-12]이다. 붓을 이용하지 않고 롤러를 사용해 대나무를 크게 배경처럼 그려 넣었다. 〈어린 날의 과수원〉 연작에서 롤러를 사용한 것을 보면, 롤러를 화폭에 잠시 두었다가 숨을 고르고 다시 진행을 해서, 대나무의 마디처럼 표현되었다. 동양화에서 대나무는 주로 먹으로 표현되지만, 이성자는 분홍색이나 주황색으로 표현을 했다. 롤러의 출현은 또 다른 나무 형태의 미니멀리즘이 된다. 판화를 찍을 때, 잉크를 묻히는 도구였던 롤러가 붓의 역할을 대신한 것이다. 그동안 자취가 없었던 작품의 도구가 전면으로 드러나며 자신의 존재감을 알리고 있다. 이 시기가 롤러의 출현 시대와 가장 구별되는 것은 시의 출현이다. 투명한 대기 시대 이후로 보이지 않았던 시가 다시 등장하는데, 이전보다 더 적극적으로 시가 작품 속으로 파고들어간다.

1995년에는 조선일보 주최 《재불 45년 이성자 회고전》이 있었으며, 2001년에는 이성자 재불 50주년을 기념하여, 파리 샹젤리제에 위치한 에스파스 피에르 가르뎅에서 전시를 한다. 2002년 그르노블 문화협회에서 도시를 주제로 《미래도시를 위한 설계전》을 개최했다.

9-12 〈어린 날의 과수원〉, 1998, 목판화, 78x57cm

뷔토르와 이성자의 '귀천'

귀천歸泉[2]

유년의 도시에서
지구 정반대 쪽 길까지
파도의 긴긴 뒤적거림에
수첩의 종이들은 다 닳아 해어지고
지구에 반원을 그려가며
가고 온 발걸음 이전에도
공항 활주로 사이사이에
수많은 세월이 켜켜이 쌓이고

필자는 경남도립미술관의 회고전을 앞두고 이성자 작가를 만났다. 그는 "이 회고전이라는 말이 너무 싫다"고 했다. 회고전이라고 하면 마치 인생이 다 끝나서 더 이상 창작이 불가능한 작가들의 작품을 총괄해서 전시하는 느낌을 준다는 것이다.[3] '회고전'을 대치할 말을 찾고 있었는데, 마침 뷔토르가 「귀천」이라는 전시 서문을 보내왔다. 이를 기뻐한 이성자는 '회고전'이라는 말 대신 '귀천전'으로 대치했다.

미셸 뷔토르는 이성자 작가가 작고하기 1년 전에 마지막으로 이 시를 헌정했다. 이성자의 우주로의 영원한 "귀천"을 예감한 것처럼 그는 이 시를 통해서 작가의 작품세계는 물론 삶도 잘 요약했다. 그의 삶은 동양과 서양 혹은 음양이라는 "두 개의 화강암 석비 틈새로 쑥 돋아난 가지 위에 살포시 맺힌 꽃봉오리"와 같았다. 또 이성자의 예술을 잘 이해하지 못하는 서구 미술계에 안타까움을 표했다. "돋아난 꽃봉오리의 내음에

코끝을 대보지만, 서구의 시골에서는 너무도 몰라주는 그의 언어의 향기를 감지할 귀"가 없었기에, 이성자는 이처럼 향기를 감지할 귀를 찾아 "방황하는 노마드"였다. 하지만 세월이 좀 더 흐르면 "우주가 들려주는 야상곡"에 귀를 기울이게 될 것이라는, 오랜 친구이자 문학가 미셸 뷔토르의 예언이 「귀천」에 적혀 있다.

2008년 5월, 경남도립미술관에서 열린 회고전을 마쳤을 때, 마치 또다른 연속인 것처럼, 그 다음 달인 6월, 프랑스의 유서 깊고 명예로운 학문의 전당인 '콜레주 드 프랑스'에서 미셸 뷔토르의 전집 출판을 축하하는 특별 강연회가 있었다. 이성자의 작품을 되돌아보는 회고전이 한국에서 열렸다면, 뷔토르의 글쓰기 작업을 총괄하는 회고전은 파리에서 개최된 셈이다. 뷔토르의 전집 출판을 축하하며 기조 강연을 시작한 앙투안 콤파뇽 교수는, 뷔토르를 『잃어버린 시간을 찾아서』의 저자 프루스트와 『악의 꽃』의 저자 보들레르에 비견하면서 프랑스 문학사에서 그의 주요한 위치를 말했다.

이 행사의 피날레를 장식하며, 뷔토르는 제네바 대학 교수로 재직할 때 만든 짧은 영화의 제작 동기와 이를 위해 사용했던 시에 대해 이렇게 설명했다.

23년 전, 당시의 새로운 테크닉으로 글쓰기의 새로운 모습을 담는 짧은 영화를 위해, 내가 선택한 시는 바로 우주적이고 공상과학적인 내용의 「마젤란 성운」(1985)이었다. 옛날에는 이 두 개의 작은 성운 마젤란을 마치 '은하수'의 작은 한 부분으로 생각했었으며, 이를 마젤란 성운이라고 부른 이유는, 처음으로 대서양과 태평양을 횡단한 페르디난드 마젤란의 팀이 그들의 항해에서 이 성운을 처음 발견했기 때문이다. 마젤란이란 인물과 별을 쫓으며 하는 여행은 나에게 매혹적인 것이었다.

9-13 〈9월의 도시〉, 2008, 캔버스에 아크릴릭, 130x162cm

　뷔토르의 문학 작품 전체를 조망하며 그가 떠올린 소중한 기억의 열쇠는 '마젤란'이었다. 그는 생애 내내 "마젤란과 함께 별을 쫓는 여행"을 한 것이다. 이는 이성자에게도 마찬가지다. 그는 '대지의 시대'를 떠나면서 1970년부터 〈우주〉(1970), 〈은하수〉[7-9] 등에 지대한 관심을 가졌다. 그리고 1995년부터 '지구 반대편으로 가는 길'의 눈 덮인 설산이 사라지고 '우주'로 나아간다. 이성자와 뷔토르, 두 예술가는 "별을 쫓는 여행

자"였다. 이들은 결국 한 방향, 우주를 바라보고 있었다. 우주는 이 두 예술가의 목적지인 동시에 '근원'이자 '원천'이다. 그래서 뷔토르는 '샘'에서 다시 '샘으로 돌아간다'고 했다. '샘과 샘' 사이에는 '주름'이 접히고 펼쳐진다. 바로 이러한 공통점 덕분에 이들은 오랜 우정을 나눌 수 있었다. 이들의 우주는 실제 우주를 말하기도 하지만, 현 시대에 필요한 심정적 우주이기도, 그래서 우리 안에 담고 살며, 우리가 닮아야 할 그러한 실체적인 우주이기도 하다.

〈9월의 도시〉[9-13]는 그가 경남도립미술관 전시 후에 작업한 마지막 작품이다. 여기서 그는 최후의 화려하고 찬란한 긍정성을 보여준다. 오방색들이 모두 뛰쳐나온다. 다홍색, 청록색, 노란색 등 '빛'이 아닌 '색'의 삼원색이 혼합되는 데도 마치 빛이 혼합되는 것처럼 점점 명도가 높아지고, 마침내 빛을 온통 발산하는 하얀색에 이르렀다. 하얀 구체에는 무릉도원의 도화 색으로 보일 듯 말 듯 '일무'라고 쓰여 있다.

2009년 3월. 이성자는 프랑스 투레트에서 지구에서 우주를 바라보던 여행을 끝냈다. 그리고 그가 평생 그토록 애정을 가지고 천착해 왔던 우주로의 본격적인 여행을 시작한다. 타향이었던 지구에서 이제 그의 원천이었던 우주로의 여행이다. 그리고 그가 영원히 살아야 할 도시를 그 스스로 화폭 속에 건축했다. 그처럼 사랑하고 그리워했던 지구를 떠날 때도, 1951년 한국을 떠나 빛의 도시인 파리로 올 때처럼 용감하고 화려하고 찬란하게 훌쩍 떠났다.

우리들의 동녘의 대사!

이성자, 시로 빛을 그리다

회화: 해방된 오르페우스

이성자의 회화 여정을 간략하게 소개하면 다음과 같다. 그는 파리에서 미술을 시작하고, 암스테르담을 방문하고, 바그너에 감동을 받으면서 추상으로 넘어가고, 대지를 일구고, 도시를 건축하다가 마침내 우주에 도시를 만든다. 그는 대지에서 시작하여 도시와 자연을 거쳐, 지구 반대편으로 가기 위해 하늘을 날고 우주로 여행한다.

이성자의 작품은 기법, 안료, 모티브에 따라 큰 변화가 있다. 구상에서 시작하여, 본격적인 추상미술로 들어간 '추상 시대'와 '여성과 대지 시대' 작품들은 점묘법과 같은 느낌이 들 정도로 '점'이 중시되고 안료를 많이 사용하여 화면이 두껍다. '중복 시대'에서는 '선'이 활용되면서 화면이 얇아진다. '도시 시대'와 '음과 양, 초월 시대'에는 모티브를 중심으로 '면'이 중요시된다. 이때 안료의 변화도 겪는데, '도시 시대'까지는 '유화'가 대부분이었으나, '음과 양, 초월 시대'부터는 아크릴이 사용된다. 나무를 캔버스에 직접 콜라주하다가, '지구 반대편으로 가는 길 시대'나 '우주 시대'에는 공空의 중요성이 커진다. 이 시기에 에어 브러시 사용이 극대화되며, 테크닉도 고도화된다. 뷔토르는 이성자의 예술 여정을 다음과 같이 노래한다.

겉보기에는 이성자의 그림 속에 인물들이 별로 없다. 나무들은 아주 두드러지게 나타나는데, 몸통이나 가지에서 오려낸 나뭇조각들의 스케치가 조각에 사용된다. 이처럼 한 기간 내내 목판화의 나무들이, 흐르는 물과 안개와 속삭임을 배경으로 형성된 캔버스에 포개졌다[초월 시대]. 얼마 동안 그의 작품은 요새화된 도시와 야경지와 시장들을 하늘에서 내려다보는 듯한 인상을 주었으며[중복 시대, 도시, 음과 양 시대], 차츰 이것들이 바다에서 별까지 이르는 풍경 속에 배열된다[자연 시대]. 그러나 그가 사용하는, 몇몇 표의문자가 새겨진 인장 등의 기호들은 얼굴보다는 생각과 활동과 모험들이 그 장소에서 살고 출몰하도록 만든다[대지 시대부터 우주 시대까지].[1]

뷔토르는 이성자가 사용하는 다양한 모티브들, 즉 은하수와 하늘로 산책하는 다양한 기호를 '생각과 활동과 모험들'이라는 흥미롭고 적절한 해석을 내놓았다. 음양과 다양한 개념들은 생각의 소산이며, 거기에 신체적 활동과 모험이 첨부된다. 뷔토르의 이 글은 1985년도에 쓰여진 것으로 사실상 '우주 시대'를 몰랐으나, "몇몇 표의 문자가 새겨진 인장 등의 기호들"은 '대지 시대'부터 '우주 시대'까지 계속 출몰하기에 연관성이 있다. 뷔토르가 안타까워하듯이, 이성자의 '우주 시대'는 아직까지도 미술계에서 제대로 이해되지 못하고 있다.

필자는 '우주 시대'를 보면서, 마치 이우환이 몬드리안에게 자유를 주었듯이[2], 이성자가 오르피즘을 해방한 느낌을 받았다. 로베르 들로네의 작품은 몬드리안의 네모난 구성작품을 원으로 재구성한 것 같다. 몬드리안의 차갑고 완벽하게 균형잡힌 그림보다 들로네의 작품이 훨씬 더 리듬감 있고 다이내믹하다. 몬드리안의 굵고 검은 선이 로베르의 작품에서 사라지면서 경쾌함과 자유로움이 배가된다. 바로 이러한 이유로

좌 몬드리안, 〈빨강, 파랑, 노랑의 구성〉, 1930 우 이우환, 〈대화〉, 2015

들로네는 "선은 한계이며, 색은 깊이다"라고 말했다. 그리고 이성자는 들로네도 완전히 지우지 못한 선을 지워 색과 색 사이의 경계를 없앴다. 더 중요한 것은 이성자는 상징적으로만이 아니라, 원근법적인 의미에서도 문자 그대로 "색에 깊음"을 넣었다는 사실이다. 그러면서도 들로네가 의도한 리듬과 순수함은 그대로 담아내어 자유로움이 폭발된다. 선에서 완전히 자유로워진 '해방된 오르피즘'이다.

판화: 자연과 시

이성자에게 목판화는 회화만큼 중요하다. 양과 음이 서로 도우며 발전하듯이, 그의 회화와 판화도 서로 도움을 주면서 발전했다. 목판화 작업 초기에는 마티에르 때문에 주제나 기법에서 많은 차이를 보이다가, '대지 시대'부터 판화가 유화를 리드하는 느낌이 든다. 판화의 '대지 시대'

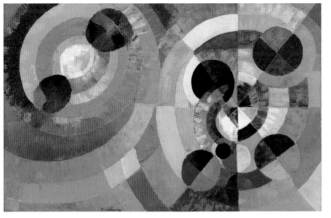

좌 로베르 들로네, 〈원형〉, 캔버스에 유채, 1930
9-8 〈천왕성의 도시 4월 2〉, 2007, 캔버스에 아크릴릭, 150x150cm

는 1957년부터 1963년까지인 반면, 유화의 '여성과 대지 시대'는 조금 늦은 1961년부터 1968년 사이에 이뤄지기 때문이다. 이렇게 판화와 유화가 서로 영향을 주고받다가, '도시 시대'로 가면 거의 구분할 수 없을 정도로 비슷한 주제와 구성을 취한다. 이후 조금씩 사이가 벌어지다가, 회화의 '지구 반대편으로 가는 시대'와 '우주 시대'에서는 판화와 모든 면에서 확연하게 구별된다.

그렇다면 회화가 '우주'까지 나아갈 동안 목판화는 여전히 '대지'에 머물러 있는 것일까? 여기에 놀라운 반전이 있다. 판화의 마지막 시기는 '목판화와 시 시대Gravure sur bois et poème'다.[3] 이 시기의 제목은 한국어보다 불어가 더 상징적인데, '나무와 시 위의 판화' 즉, '나무 판화'와 '시 판화'로 볼 수 있기 때문이다. 마티에르나 테크닉으로는 회화의 자유로움을 따라갈 수 없다고 느낀 이성자는 목판화에 숭고와 영혼의 씨앗인 '시'를 뿌린다. 이는 안젤름 키퍼와 매우 유사한 방식이다.

이성자와 안젤름 키퍼의 작품 자체는 아주 다르지만, 이들이 평생 시를 소중히한 것, 시를 작품에 적극 유치한 것 그리고 〈노르넨Nornen〉(운명의 여신들, 2007)과 같이 자연을 그대로 작품에 연결시킨 것 등이 같다. 이성자의 〈어린 날의 과수원〉9-12에서도 나무 사이사이에, 혹은 나무 자체에 시가 심겨 있다.

여기서 이성자의 시가 담긴 그림은 동양의 문인화와 확연히 구분된다. '지구 반대편으로 가는 길 시대'에서 색(2차원, 야수파)과 입체(3차원, 입체파)가 섞이지 않는 것처럼, 문인화에서는 시와 그림이 섞이지 않는다. 하지만 이성자 판화의 대부분은, 시가 그림 안으로 들어와 함께 섞이고, 재현과 지시 간의 관계를 더욱 리듬감 있고 긴장감 있게 한다. 이처럼 미술의 밭고랑에 시를 뿌리며, 과수원에 시를 심는 이성자의 예술은, '에너지로 환산되는 것'을 '존재하는 것'으로 바꿀 수 있고[4], 경제적 논리 가치가 존재의 경외감으로 변환된다.

이성자의 '나무 위의 판화'는 처음부터 마지막까지 '자연 위의 판화'였으며 동시에 '시 위의 판화'였다. 그렇게 그는 초월했다. 이성자에게 우주는 하나의 커다란 싯덩어리(시詩+한 덩어리uni-)였다.

우리들의 동녘의 대사

이성자 그는 누구인가? 가장 오랜 협력자이자 친구였던 미셸 뷔토르는 그를 "우리들의 동녘의 여대사"[5]라고 칭했다.

당신은 당신이 태어난 나라 한국을 너무나 많이 바라보고 그 도시들의

돌을 스치고 그 도시들의 물소리를 듣고 그 샘의 물소리를 듣고 그 해변의 바위들을 오른 나머지, 당신의 화폭, 판화, 세라믹의 주변에 당신네 세계의 풍경을 배치해 우리에게 보여주고 있습니다. 그 속삭임과 전설들은 우리네의 그것들과도 대화하고 있습니다."

(미셸 뷔토르, 1988. 1. 5.)

이성자는 자신의 작업을 통해, 한국의 자연과 도시의 속삭임과 전설을 유럽의 그것들과 서로 대화하게 한다. 그는 한국을 너무 많이 바라보면서도 그만큼 프랑스를 사랑한다. 그럼에도 "나는 한국 사람도, 프랑스 사람도 아니다"라고 말한다. 그가 대지에 머물렀을 때는 한국 사람이기도 프랑스 사람이기도 했다. 모든 곳이 그의 고향이었다. 하지만, 대지를 떠나 우주로 나아가자, 그는 더 이상 한국 사람도 프랑스 사람도 아니었다. 모든 곳이 타향이었다. 그렇게 민족주의 감정이 극복되었다.

이성자는 한국을 바라보면서도 다시 한국으로 돌아가려고 하지 않았다. 자신의 근원적 초심이 우주라는 사실을 깨달았기 때문이다. 고국을 포함해 모든 곳이 타향이라고 느끼기도 힘들지만, 우주를 고향이라고 느끼기는 더 힘든 일이다. 필자가 아는 이성자는 언제나 '용감하게 떠날 수 있는 사람'이었다. 그는 목숨만큼 소중한 모국, 가족, 추억도 떠나야 할 순간에는 과감히 떠났다.

그는 예술사에 중요한 그룹의 창시자나 중요 역할을 했던 선구자들, 프랑스와 한국의 훌륭한 문학가들과 긴밀하게 교류했다. 이는 예술의 꿈을 찾아 유학을 하고 외국에서 작가 활동을 시작하는 후배 예술인들이 진실로 본받을 만한 자세다. 나와 전혀 다른 출신의 사람들을 만나 그들과 친해지기까지, 또 친해진 후 그 관계를 유지하기까지는 엄청난 용

기와 지식이 필요하다.

이성자는 자신의 작업을 크게 대지와 하늘로 구분했다. '대지 시대'의 작가는 '동녘에서 온 대사'였다면, '하늘 시대'의 작가는 '동녘을 가져오는 대사'였다. '우주 시대'에서 보이듯이, 그는 동녘의 빛을 가져와 어둠을 걷어내며 무한한 긍정성을 선사한다. 이 같은 또 다른 대표적인 예술가로는 모차르트가 있다. 밤하늘의 어둠 때문에 볼 수 없었던 우주의 축제를, 모차르트와 이성자는 어둠을 모두 걷어서 우리에게 아주 환하게 볼 수 있도록 한다. 그렇게 어둠이 걷히고 나면, '신성한 전당'이 보인다. "이 신성한 전당 안에서는 복수를 모르며, 서로 사랑하기에 배반할 수 없고, 그래서 우리는 모든 원수를 용서해야 한다."[6] 그들은 우주의 야상곡이 울려퍼지는 이 신성한 전당[7]으로 우리를 초대하고 있다.

극과 극을 오가며 활동하는 작가 이성자의 예술은 그만큼 다양하고, 또 그만큼 열려 있다. 그래서 작가 본인도 스스로를 규정할 때 〈나는 … 이다〉[3-1]라며 보어 자리를 비워둔다. 랭보의 유명한 어구처럼 그는 타자일 수도, 자연일 수도, 또 다른 것일 수도 있다. 그는 은하수에 있으며 우주의 야상곡을 연주하고 있다. '신성한 전당'을 건축하기 위하여, 리라를 연주하며 희망과 사랑을 춤추게 하고 있다. 밤이지만 빛이 가득하고, 노란빛 성운과 보랏빛 성운이 섞여 자홍빛의 물방울 별들이 생겨나고, 빨강, 파랑, 초록빛 성운들이 뒤섞이며 생겨나는 하얀 파도 위에 메시지를 담아 우리에게 보내고 있다.

미주

들어가는 말
1) 정영목, 「이성자-화가란 무엇인가」, 『이성자의 귀천』(경남도립미술관 도록), 2008, p.20

1장
1) Walter Benjamin, "L'œuvre d'art à l'époque de sa reproductibilité technique" in *Œuvres III*, Paris: Gallimard, 2000, pp.76-78

2) 심은록, 『양의의 예술: 이우환과의 대화 그리고 산책』, 현대문학, 2014

3장
1) 미셸 뷔토르, 「동녘의 여대사」, 유홍준 편, 『이성자』, 열화당, 1985, p.15

2) 심은록, 『양의의 예술, 이우환과의 대화 그리고 산책』, 현대문학, 2014

3) 『조용한 나라에로의 길』(마넬리 도자기 미술관 개인전 도록), 2003

4) 같은 책, p.17

5) 같은 책

6) 같은 책, p.17

7) "gadji beri bimba glandriii laula lonni cadori / gadjama gramma berida blmbala glandi galassassa laulitamomini / gadji beri bin blassa glassala laula lonni cadorsu sassala bim(…)"

8) Sonia Delaunay, *Nous irons jusqu'au soleil*, Robert Laffont, 1978, p.44

9) 유준상, 『재불 45년 이성자 회고전』(조선일보미술관 도록), 1995

6장
1) 미셸 뷔토르, 「동녘의 여대사」, 유홍준 편, 『이성자』, 열화당, 1985, p.15

7장

1) Walter Benjamin, "L'œuvre d'art à l'époque de sa reproductibilité technique" in *Œuvres III*, Paris : Gallimard, 2000, p.75

2) 미셸 뷔토르, 「동녘의 여대사」, 유홍준 편, 『이성자』, 열화당, 1985

3) 같은 책, pp.6-31

4) 같은 책, pp.6-7

5) 이 시와 「귀천」의 서문에 "대척지로 가는 길"이라는 표현이 반복된다. 이는 이성자의 연작 제목이기도 하고 그가 쓴 짧은 시의 제목이기도 하다. 또 집 이름이기도 하다. 남불, 노르망디 등에서는 개인 주택이나 건물에 이름을 붙이는 경우가 있는데, 미셸 뷔토르 역시 자신의 집에 이름을 붙였다. 니스의 집 이름은 '아 랑티포드 à l'Antipode(지구 반대편에서)'였으며, 오트사부아의 가이야르에 거주할 때는 '아 라 프롱티에르 à la Frontière(국경에서)', 마지막으로 뤼생주의 집 이름은 '아 레카르 à l'Ecart(멀리 떨어진 곳에서)'였다.

6) 미셸 뷔토르, 「귀천」, 『이성자의 귀천』(경남도립미술관 도록), 2008, pp.12-17

7) Michel Butor, *Passage de milan*, Paris : Éd. de Minuit, 1994(22e éd.)

8) Gilles Deleuze, *Le pli: Leibniz et le baroque*, Paris : Éd. de Minuit, 1988

9) 피에르 쿨리뵈프 감독, 영화 「모빌」, 1999

10) Michel Butor, *Mobile: étude pour une représentation des Etats-Unis*, Paris : Gallimard, 1962

11) 『이성자 재불 30년 기념초대전: 앙티포드로 가는 길』(갤러리현대 도록), 1981

12) http://www.cnap.fr/la-gravure-naturelle-de-seund-ja-rhee

8장

1) Lautréamont, "Les Chants de Maldoror" in *Œuvres complètes*, éd. Guy Lévis Mano, 1938, chant VI, 1, p.256

2) Sim Eunlog, "Toits du vide et des couleurs" in *Daniel Buren les Ecrits*, Flammarion, 2013

9장

1) 이성자, 「세라믹의 조형미학연구 현대미술선언」, 생티리에, 1983년 7월

2) 미셸 뷔토르, 「귀천」, 『이성자의 귀천』(경남도립미술관 도록), 2008, pp.12-17

3) 이제는 '중간 회고전'이라는 것이 생겨서 노화백뿐만 아니라 중견 작가들의 회고전도 많아지면서 그 의미가 많이 중화되었다.

나가는 말

1) 미셸 뷔토르, 「동녘의 여대사」, 유홍준 편, 『이성자』, 열화당, 1985, p.15

2) 질케 폰 베르스보르트-발라베, 『이우환 타자와의 만남』, 학고재, 2008. 이 책에서 몬드리안과 이우환의 그림을 잘 비교하고 있다.

3) 사실 '목판화와 시詩 시대'는 미셸 뷔토르와 협업을 한 1977년부터 공식적으로 시작된 셈이다. 또한 이때 이들의 작업에는 이미 '별'과 '달' 등 우주에 대한 언급이 있었으니, 이미 '우주 시대'를 선취했다고 볼 수 있다.

4) 이성자의 '대지 시대'의 느낌(밝은 느낌)처럼 안젤름 키퍼의 작품(어두운 느낌)도 늘 '폐허'에서 시작되며, 두 작가 모두 나뭇가지와 같은 자연의 소재를 그대로 취하는 것을 선호한다. 키퍼가 그랑팔레에서 전시한 작품 중의 한 주제는 '은하수'였다. 〈Maison III – La voie lactée〉. 그는 초현실주의가 아니라, 초월을 느끼게 하는 작품을 선보였다.

5) 미셸 뷔토르, 「동녘의 여대사」, 유홍준 편, 『이성자』, 열화당, 1985

6) 모차르트의 오페라 「마술피리」 중 자라스트로의 아리아 '이 신성한 전당에서', 1791

7) 은하수는 우리의 은하계다. 따라서 이성자는 떠난 것이 아니라 우리의 은하계로 다시 돌아온 것이다. 서정주는 그가 "아버지의 정원으로 되돌아갔다"고 하며, 뷔토르는 "귀천"이라는 말로 그의 되돌아옴을 환영했다. 그는 우리에게 우리가 사는 곳이 얼마나 넓고 높으며 아름다운지를 보여주면서, 그곳으로 우리를 초대하고 있다.

참고도서

판화집

이성자, 『일쥬일』, 사르팡티에 갤러리, 1964

이성자, 『시조』, 에르케 출판, 1969

이성자, 『사계절과 나』, 소네 출판, 1971

전시 도록

경남도립미술관, 『이성자의 귀천』, 2008

마넬리 도자기 미술관, 『조용한 나라에로의 길』, 2003

예술의 전당, 『98 원로작가 초대 이성자전』, 1998

조선일보미술관, 『재불 45년 이성자 회고전』, 1995

Beaux–arts edition, *La subversion des images(Exposition. Centre national d'art et de culture Georges Pompidou 2009-2010)*, 2009

Centre national d'art et de culture Georges Pompidou, *Robert Delaunay, de l'impressionnisme à l'abstraction 1906-1914*, 1999

Centre national d'art et de culture Georges Pompidou, *Dada*, 2005–2006

Centre Pompidou, *Le surréalisme*, 1986

Centre Pompidou, *La révolution surréaliste*, 2002

Musée national d'art moderne, *Arp(Jean Arp)*, 1962

Réunion des musées nationaux, *Rétrospective Sonia Delaunay(Exposition. Musée national d'art moderne)*, 1967

단행본

문선호, 『한국 현대미술 대표작가 100인 선집』, 금성출판사, 1979

미셸 뷔토르, 유홍준 편, 『이성자』, 열화당, 1985

심은록, 『나비왕자의 새벽작전. 장—미셸 오토니엘』, 마산: ACC프로젝트, 2011

심은록, 『세상에서 가장 비싼 작가 10: 무엇이 그들을 그토록 특별하게 만드는가?』, 아트북스, 2013

심은록, 『양의의 예술, 이우환과의 대화 그리고 산책』, 현대문학, 2014

이지은 외 3명, 『李聖子, 예술과 삶』, 생각의 나무, 2007

자크 라캉, 민승기·이미선·권택영 역, 『욕망이론』, 문예출판사, 1994

Benjamin, Walter, "L'œuvre d'art à l'époque de sa reproductibilité technique" in *Œuvres III*, Gallimard, 2000

Benjamin, Walter, "Baudelaire ou les rues de Paris" in *Sur le concept d'histoire, vol.1*, Payot&Rivages, 2013

Buren, Daniel et al., *Les Écrits 1965-2012, Vol 2, 1996-2012*, Flammarion, Centre national des arts plastiques, 2013

Butor, Michel, *Mobile: étude pour une représentation des Etats-Unis*, Gallimard, 1962

Butor, Michel, *La modification*, Ed. de Minuit, 1992

Butor, Michel, *Passage de milan*, Ed. de Minuit, 1994

Butor, Michel, *Œuvres complètes: Tome IV Poésie 1*, Ed. de la Différence, 2006

Butor, Michel, *Œuvres complètes: Tome X Recherches*, Ed. de la Différence, 2009

Butor, Michel, *Œuvres complètes: Tome IX Poésie 2*, Ed. de la Différence, 2009

Delaunay, Robert and Sonia Delaunay, *Paris: Museé national d'art moderne*, Ed. des musées nationaux, 1967

Delaunay, Sonia, *Poésie de mots, poésie de couleurs*, Planche du portfolio, 1962

Delaunay, Sonia, *Nous irons jusqu'au soleil*, Robert Laffont, 1978

Deleuze, Gilles, *Différence et répétition*, PUF, 1968

Deleuze, Gilles, *Le pli: Leibniz et le baroque*, Ed. de Minuit, 1988

Foucault, Michel, *La peinture de Manet*, Conférence à Tunis, 1971.5.20

Foucault, Michel, *Ceci n'est pas une pipe*, Font froide— le—Haut: Fata Morgana, 1986

Foucault, Michel, *Les mots et les choses: une archéologie des sciences humaines*, Gallimard, 1992

Heidegger, Martin, *Etre et le Temps*, Gallimard, 1986

Heidegger, Martin, *Lettre sur l'humanisme*, Aubier, 1989

Hésiode, Théogonie, *Les Travaux et les Jours, le Bouclier*, Société d'Edition, 1992

Kiefer, Anselm, *Das Lied von der Zeder - Für Paul Celan*, BnF, Réserve des livres rares, 2005

Lauterwein, Andréa, *Anselm Kiefer et la poésie de Paul Celan*, Ed. du Regard, 2006

Lautréamont, "Les Chants de Maldoror" in *Œuvres complètes*, Guy Lév is Mano, 1938

Leroy—Crèvecœur, Marie and Christophe Comentale, *Seund Ja Rhee, Catalogue Raisonné de l'œuvre gravé, 1957-1992*, Fus—Art, 1994

Persin, Patrick—Gilles, *Seund Ja Rhee: Rivière Argent*, Orme, 1996

Rimbaud, Arthur, *Lettres de la vie littéraire d'Arthur Rimbaud*, Gallimard, 1990

Staudenmeyer, Pierre, *La Céramique française des années 50*, Norma, 2004

Tzara, Tristan, *Dada est tatou, tout est Dada*, Flammarion, 1996

영상

Butor, Michel, Mobile(Images animées), Pierre Coulibeuf, réal. Musée du Louvre, 1999, 1h 01m

Dalí, Salvador and Luis Buñuel, Un Chien Andalou(An Andalusian Dog), 1928, 16m

부록

귀 천 (歸泉)

이성자 를 위하여

LE RETOUR AUX SOURCES

pour Seund Ja Rhee

유년의 도시 에서
지구 정 반대쪽 길까지
파도의 긴긴 뒤적거림에
수첩의 종이들은 주 달아 헤어지고
지구에 반 원을 그르니 가며
가고 온 발걸음 이전에도
공항 활주로 사이 사이에
수 많은 세월이 켜켜이 쌓이고

Depuis la ville de l'enfance
jusqu'au chemin des Antipodes
un long feuilletement de vagues
usant les pages d'agenda
tellement d'années s'amassant
avant les allers et retours
en demi-cercle sur la Terre
entre pistes d'aéroports

부재의 창호들 그 위로 우뚝 솟은
추억속 성벽들
광장과 시장으로 나 있는
정교히 다듬어진 문들 있고
운호문의 제단 앞에 곧게 서서
고이 향을 사르며
그을 글지 옛 구절 암송하는
유람의 사람들이 둘러서 있고

murailles dans le souvenir
dressées sur les forêts d'absence
avec des portes ouvragées
donnant sur places et marchés
avec Temples de Confucius
où brûler baguettes d'encens
devant les stèles des classiques
en en récitant quelques lignes

형형색색 빛 속에서
나는 나무 그림자들을 잡았다
그 그림자들을 쪼개어 강을 팠다
농물을 대어 줄 그리고
성 외호와 저수지를 채워 줄 그 강을
고귀한 생명들 보호하고
고엽 사이에서 원무를 추는
물고기 들을 양식 하려고

J'ai capté les ombres des arbres
dans la lumière des pigments
je les ai fendus pour creuser
des fleuves irriguant rizières
remplissant douves et bassins
pour la protection des trésors
et l'élevage des poissons
tournoyant entre feuilles mortes

구름 끝자락이
산릉선과 맞닿았다
암석 위로 쌓인 눈
골짜기에 자리한 몇몇 마을

la découpure des nuages
épouse celle des montagnes
la neige au-dessus des rochers

다리과 허밀로 이어져
그곳을 통과하는 철로들
기관차 경적 소리에
철길 위 사람들 부산스레 움직이고

두 개의 화강암 석벽 틈새로
쑥 돋아난 가지 위에
살포시 맺힌 꽃 한 봉오리
그 비음 망으려고 꽃끝을 메모지만
서구의 시골에서는
너무도 놀라주는 그의 언어의
향기를 감지할 귀을 찾아
방황하는 유버자인 듯

하늘을 수놓은 성좌들
비단 빛으로 물든다
새 과수원 장가 걸리는
기공식에 참석하려 오는
손님 행성들 맞으려고
섬에 있는 정자들과
편히 시식할 의자를 가지고
향미을 축성하리라

자오선의 초호 들 위클 지나
시간의 변방 지대와
세기의 원경 속에서 표류하는
우리 생의 그림 뗏목
농랑의 수도원에서
선인들은 경을 읊조리고
우리는 우주가 물려주는
이야기가 야상곡인양 귀 기울이고

혹 이것은 사다리이거나
강 층마다 난 창문은 아널런지
변신에 충실했던
생애를 요약 해 보여주는 창
영 원성을 간직 한 채
반작용의 힘으로 끝없이 상승하는
나선의 움직임을 경관하며 버려다 볼
그 누속에 다다르기 위한 생애

미셸 뷔또르 시

quelques villages dans les creux
reliés par les ports et tunnels
où s'engagent les voies ferrées
les hululements des motrices
agitant les gens sur les quais

un bouton de fleur sur sa Tige
jaillissant dans une fissure
entre deux plaques de granit
jusqu'à la hauteur des narines
tel un exilé qui recherche
une oreille pour le parfum
de sa langue trop ignorée
dans les campagnes d'Occident

les constellations dans le ciel
se teignent de couleurs de voix
pour la visite des planètes
venant à l'inauguration
des nouveaux vergers suspendus
qu'elles bénissent de saveurs
avec pavillons sur les îles
et fauteuils de dégustation

Tableaux-radeaux où l'on sérire
dans le décalement des heures
et les perspectives des siècles
sur les lagons des méridiens
en écoutant comme un nocturne
les dialogues des parallèles
dans les monastères nomades
où les ancêtres psalmodient

Ou encore c'est une échelle
une fenêtre à chaque étage
récapitulant une vie
de métamorphoses fidèles
pour accéder au belvédère
d'où admirer les monuments
des spirales antagonistes
entretenant l'éternité

Michel

은하수

이성자 화백에게

미셸 뷔토르

서울 예술의 전당에서 열린
《98 원로작가 초대 이성자전》(1998. 12. 28. ‑ 1999. 1. 31.)
카탈로그에 실린 미셸 뷔토르의 시

엷은 아침 안개가 강안에 천천히 피어올라,
길 위 차소리, 계곡의 가차 소리, 바다 위의 파도소리,
여름 아이들의 외침소리, 겨울비의 물방울 소리,
개구리 소리,
바람 속에 꿈풀과 소나무의 속삭임을
끌어 모아 구름이 된다.

국경을 넘고 넘어 언어에서 언어로 침잠해서,
소리와 자음을 바꾸는 것,
새로운 기술, 새로운 몸짓을 시도하는 것.

마을 위에 떠 있는 구름,
군중의 흐름과 탄식, 공장의 경음, 혼잡한 길의 소리,
교회 종소리, 사원의 북 소리를
끌어 모은다.

결혼의 향연, 슬픈 화장, 낙성식, 기념축제,
지나가는 세력가와 연예인에게 보내는 갈채,
그리고 그들이 죽었을 때 위안의 말.
산들은
빙하의 청록색, 그들의 뇌우의 잉걸불, 현기증의 날카로움,

반사광의 호수들과 섬들,
그들의 어두운 사막, 대상들, 탐험가들의 폐허
약탈자들과 관광객을 알려준다.

사람들은 밧줄에 삐걱거리는 소리로 지나가고,
선체의 찰랑거림, 고기들의 비상, 떠나온 고향의
노스텔지어

비행장에 윙윙 소리와 프로펠라의 선회, 수중기의 긴 흔적,
태양의 작열, 저녁 빛의 섬광.

철새들은 장미 빛이 될 때까지 사방으로
그것을 지른다.

철새들은 장미 빛이 될 때까지 사방으로
그것을 지른다.
바위에서 바위로 흐르며 낙엽 사이 거울과 같은 시냇물,
거룻배의 물결치는 강,
도자기와 상감 세공품, 비단, 차, 기록서, 책, 그리고
침묵을 수송하는 큰 거룻배.

La Rivière d'argent traverse l'Europe et l'Asie pour venir serpenter dans les forêts d'échos

D'abord ce furent les brumes s'élevant doucement des rives au matin, qui devinrent un nuage captant au passage les bruits des autos sur les routes, celui des trains dans les vallées, le ressassement des vagues sur les plages de la mer, les cris des enfants l'été, les éclaboussures de la pluie l'hiver, le coassement des grenouilles, le murmure des lavandes ou des pins dans le vent.

Passer frontière après frontière c'était plonger de langue en langue, changer d'accents et de consonnes, essayer nouvelles écritures nouveaux gestes.

Au-dessus de chaque ville, nuage, il recueillait la respiration de la foule, la plainte de la foule, les sirènes des usines, le tintamarre des embouteillages, les cloches des églises et les gongs des temples.

Festins de mariage, bûchers funèbres, inaugurations, commémorations, les applaudissements au passage des puissants et des stars, et le soulagement lors de leur mort.

Les montagnes lui donnaient la turquoise de leurs glaciers, la braise de leurs orages et les couteaux de leurs vertiges, les lacs lui envoyaient leurs reflets et leurs îles, les déserts leurs ombres et leurs caravanes, les ruines leurs fouilleurs, pillards et visiteurs.

Il a frôlé les ports avec le crissement des cordages, le clapotis contre les coques, les sauts des poissons et la nostalgie des pays quittés.

Aux aérodromes les vrombissements et tournoiements, les traînées de vapeur, les éclats du soleil et les scintillements du soir.

Nuage, les oiseaux migrateurs l'ont embroché dans tous les sens jusqu'à ce qu'il redevienne rosée.

Nuage, les oiseaux migrateurs l'ont embroché dans tous les sens jusqu'à ce qu'il redevienne rosée, torrent de roc en roc, miroir entre les feuilles mortes, fleuve sillonné de sampans ou péniches transportant céramiques et marqueteries, soies et thés, enregistrements, livres et silences.

《제1회 이태리 깔삐 국제 현대목판화 트리엔날레》를 위하여

이성자, 1969

오랫동안 인쇄가 산업체제 속의 존재로서 몰두했기 때문에 목판화는 차차 자기 고유의 영역을 발견하여 예술적 공간을 생성시킬 수가 있게 되었다. 그 결과 목판화는 마침내 수공적인 모암母岩을 깨고과 공방에서 전통적이고 필수 불가결한 프레스기로부터 벗어나면서 도발적 현실성을 가져왔다. 오늘날 목판화는 회화와 함께 예술가의 사고와 그의 물질적인 표현 사이의 어떠한 기계적 배치를 요구하지 않는 특권을 누릴 수가 있게 되었다. 누구나 목판화를 통하여 즉시로 자기의 사고를 표현할 수가 있다. 어떠한 선결 조건 없이 완전한 자유로운 접근으로 보편적이고 세계적이며 시대를 초월한 의사소통을 할 수 있게 되었다.

여기서 내가 좋아하는 것은 나무, 나의 친구 나무는 내 속삭임의 대상이다. 불안한 인간에 절대로 볼 수 없는 생소한 살아있는 물질의 절친한 친구가 되는 것이다. 나무에서 자연에서 나오는 인간의 용기와 요구를 그들의 노력으로부터 표현을 끌어내는 것이다. 섬유기질의 의지를 감상하는 것이고 받아들이고 거절하는 이념적 발전이다. 이리하여 각각의 본질은 다른 세계와 다른 욕망을 이야기 하는 것인

가? 혼란과 승리, 충실에의 희망. 무언의 인내. 그렇지 않으면 참고 참아낸 긴 겨울, 유년의 순결이 무절조無節操의 정열로 터질 듯한 봄이다. 어디서나 시대의 혼잡함이 있고 세기를 이루는 순간이 있다.

오늘날 인간이 모든 인공기술로 생겨난 죽은 냉기에 휩쓸려버려, 창조된 물질의 절망적 공허에 고립되는 시대에, 예술은 따스한 입김으로 삶에게 무한한 자연의 통로를 마련해 주고 있음은 의심할 여지가 없다.

대척지로 가는 길

이성자, 1980

경남도립미술관에서 열린
《이성자의 귀천(歸泉)》(2008. 3. 12. ~ 5. 18.)
카탈로그에 실린 이성자의 시

아버지의 정원에서의 행복한 유년기. 아버지는 내게 지혜를 가르치고자 노력하심. 진주에서 중등교육. 도쿄에서 대학. 고향 한국으로 돌아옴. 1951년 파리로… 대척지로 날아감. 전쟁과 평화 사이. 잃어버린 천국의 발견과 향수 ─ 이제 이 향수를 프랑스에 있을 때는 내 나라에 대해 느끼며 한국에 있을 때는 프랑스에 대해 느낀다 ─ 두 문화의, 두 문명의 갈등.

목판화를 통해 자연에 대한 나의 애정을 표현한다. 나는 분리될 수 없는 자연을 사랑한다. 그래서 나는 목판화를 사랑한다. 1970년부터 나는 한 가지 질문을 던져왔다. 어떻게 자연과 인간 사이 일치를 이룰 수 있을까? 자연과 기계 사이에.

우선 음양의 도시에서부터, 숲과 바다, 산, 벌판과 하늘에서부터 시작했다.

이제 '대척지로 가는 길'은

한국으로 가는 길이다

프랑스로 돌아오는 길이다

가장 긴 길이다

가장 자유로운 길이다

가장 순수한 길이다

그리고 가장 환상적인 길이다.

봄에 비행기가 북극 위를 날 때 순결한 만년설이 덮인 그린랜드를 지날 때. 거대한 태양이 지평선에서 솟아오른다. 깨끗한 공기가 아침 이슬을 변화시켜 유리창을 때린다. 그 순간 나는 태어났다. 이 세계의 총합, 가장 절대적인 세계. 인간. 기계. 풍경. 내가 사랑하는 나라로 가는 길이다. 나는 삶속에서의 기능을 알고 싶다. 기계의, 인간의, 자연의.

내 그림의 본질은 이 지구의 가장 멋진 풍경이라고 할까?

재료와 물체가 기하학적인 '생명'이 되는 우리의 공간. 절대?

'대척지로 가는 길', 회화적 총합

도자의 조형미학연구에 관한《국제현대미술전》서문

이성자, 생티리에, 1983. 7.

나는 화가다. 존재하기 위하여, 아니 창조하기 위하여 나는 나무를 파고(목판화) 흙을 주무른다(도자기). 흙과 나무는 마치 우리가 숨쉬는 공기처럼 무의식적이고 생명의 요소들이다.

흙: 인간이 불 속에다 이토록 낯선, 그러나 매혹적인 생명체와 터놓고 이야기 할 수 있는 친구인 흙을 만질 때, 흙은 나를 보듬고는 마침내 편안한 요람으로 그리고 대지로 나를 데리고 간다. 여기서 나는 흙을 반죽하고, 모양을 내고, 형상을 그려 넣고 그리고 상감을 떠내고 살을 붙인다. 흙이 나의 손길을 충동질한다.

흙은 내가 창조할 수 있는 데까지 나를 끌어다 준다.
인간은 결국 흙으로 되돌아가고 흙에서 모든 생명이 다시 태어난다. 존재의 윤회에 나는 모든 것을 내맡겨버리고 싶다.

불: 갓 피운 가마에 불을 붙인다. 나의 물체를 차곡차곡 올려 놓는다. 나의 물체를 스치고 , 부드럽게 어루만지며 점점 다정스럽게, 정열적으로 그리고는 격렬하게 피어 오르는 기쁨의 불꽃. 연인처럼 나를 감싸주는 불꽃의 영광된 노래 소리가 들려온다.

나뭇가지 위의 잠에서 깨어난 방울새들의 기지개 켜는 소리에 새벽이 열린다. 나의 도자기가 탄생된다. 비단처럼, 대나무 잎새에 쌓인 하얀 눈송이처럼.

나는 도예가가 완벽한 예술가여야 한다고 생각한다. 그는 기술을 숙련해야 하고, 묘사와 색채의 문제, 형태와 볼륨의 문제, 이 모두를 해결해야 한다. 그는 마침내 우리시대의 감수성에 답변하기 위하여 개성적이고 독창적인 새로운 표현을 창조해야 한다. 이러한 도자기는 외부공간은 물론 내부 공간에서도 실용적이며 동시에 심미적이어야 한다.

나는 백자의 담백한 유약의 눈부심을 좋아하며, 세련된 모습, 지극히 정교함, 무한한 견고성, 유리화에 기인된 저항감을 사랑한다. 이 모든 것이 일상에서 사용되는 가장 소박하고 보편적인 용구를 위함이다. 요컨데, 가장 평범한 의미에서 가장 고귀한 흙에 대한 이러한 개념이 화가라는 나의 직업 이외에 도예가가 되게 한 것이다.

세라믹의 조형미학연구 현대미술선언

이성자, 생티리에, 1983. 7.

그리기 파기 조각하기 빚기 등 나는 이렇게 우주와 빛과 물과 불과 공기와 흙과 대화한다. 살기 위해 흙을 주물러야 하는 강한 필요가 내 속에는 있다. 그토록 하얗고 그토록 미세한 한국 내 고향의 흙을.

나는 가끔 내 조상의 나라로 돌아가 내 친구들과 재회하고 한국적 미학을 되찾고 풍경을 바라보고 그 흙을 밟고 만져야만 한다. 나는 그 흙과, 또 세계의 세라믹 창조자들과 완벽한 공생 관계에 있다.

나는 이 부드럽고 유연하고 섬세한 재질과의 친근함을 사랑한다. 이를 통해 내 속에 비옥한 수액이 오른다. 나는 그것이 나의 상상을 침범하도록 내버려둔다. 내 제스쳐를 인도하고, 손과 손가락의 춤을 지휘하며 정확한 힘과 섬세한 스침을 주도록.

이렇게 하여 초기의 덩어리는 연꽃처럼 펼쳐지고, 가벼워지고, 섬세해지고, 열리고, 피어난다.

나는 언덕 아래 만들어진 전통 화로를 자주 이용한다. 불길은 처음에는 작게 피면서 물체를 다정하게 애무하고 서히 길들이며 강하게 타오르고 그 다음 잦아들고 결국 사라진다. 이는 불의 시험, 정성 어린 밤샘, 지루하고 초조한 기다림, 두려움과 희망이다.

불로 인해 물체는 귀하고 약하면서도 강하고 불투명하면서도 투명하고 견고하면서도 부드럽게 되었다.

일상의 물체와 아름다움의 계약, 흙과 인간과 불의 공모.

만물이 새롭고 섬세하고 조화로운 여름 날 새벽의 극도의 평화, 깊은 정적, 기지개 켜는 방울새의 날개 소리까지 감지할 수 있는 축복받은 순간.

아름다움과 美術의 사랑과 理解

이성자

特別寄稿 「現代 프랑스 名畵展」 서울 展示를 契機로 본 現代美術의 意味 (조선일보, 1970년 3월 13일)

"한국인이라는 것과 그리고 프랑스에서 美術제작 활동을 하고 있다는 나의 두 가지 與件은 일찍부터 프랑스 美術作品의 한국 展示를 희망해왔었고 프랑스 政府 또한 그것을 바랬었다. 한국에 처음으로 발족한 國立現代美術館에서 朝鮮日報社가 創刊 50주년 기념행사로 그 일(프랑스 미술작품의 서울 展示)을 맨 처음으로 감당해 실현시킨 것을 나는 매우 감사해 마지않는다."

野獸·立體·超現實·未來派

抽象·非形象까지 한 눈에

意味 찾기 전에 먼저 美的感動을

프랑스 政府가 이번 서울 展示會에 특히 20세기 초에서 현재에 이르며 파리를 세계 미술의 중심지로 한 43명의 대표적인 작가의 版畵(수채화 1점 포함)와 타피스리 1백 28점을 선택한 것은 그대로 프랑스 現代美術의 가능한 限 더 포괄적인 全貌를 한국에 보여주고자 하는 뜻에서였다. 에콜 드 파리의 한 두드러진 경향으로서 프랑스의 타피스리는 약 20년 전부터, 版畵는 10여

년 선부터 현대미술의 확고한 영역으로 부흥해왔다.

한국 國立現代美術館의 넓이로 보아 30-40점의 油畵를 가져온다는 것은 展示 空間의 적절한 이용도 되지 않을 뿐더러 프랑스 現代美術의 全貌를 파악하는 데도 도움이 되지 않는다. 한 作家의 작품을 한 점씩 보여주는 것이나 3-4명의 작가의 작품을 10점씩 보여주는 것이나 프랑스 現代미술의 전모를 파악케 하는 적절한 조처는 아닌 것이다. 그러므로 현대의 대표적인 作家를 거의 망라하고 대개 名作家의 初-中-後期(최근)의 경향을 대체적으로라도 파악할 수 있도록 43명의 작품 3-5점씩을 선택한 것이다.

韓佛 文化協定(68년 7월 15일 受敎)이 맺어진 후 韓佛 兩國 政府간의 적극적인 협조아래 열리는 최초의 가장 큰 盛事를 수행하는 이번 展示會에서 얼마쯤 부족한 일들도 없지 않을 것이지만 이번 일은 확실히 보다 더 벅찬 내일을 기대하는 충분한 계기가 될 것이다.

유명한 루브르 美術館에는 8세기(극히 일부는 5세기)께부터의 名畵가 소장되어 있다. 그러나 파리에서 美術이 美術로서 독립한 것은 20세기(1900년)가 밝아오면서

였다. 18세기까지 미술은 寺院이나 宮廷, 貴族들에 의한 宗敎的 敎化나 기록(肖像, 風景, 歷史 등)의 수단으로서 채택되어 왔다. 미술은 寺院이나 貴族에게 예속되어 있었다. 1789년의 프랑스 革命을 계기로 貴族의 위치를 富豪들이 대신했다. 富豪, 이 신흥 귀족들은 예술가들에게 열심히 자신이나 가족들의 肖像을, 別莊 근처의 風景을 주문했고 쇄도하는 주문에 예술가들은 눈코 뜰 새가 없었다. 그 무렵에 발달한 것이 사진술이었다. 새로운 再現의 기술로 발달한 사진술은 예술가들의 기술을 대신했고, 예술가들은 寺院과 貴族과 富豪들에게서 벗어나 완전한 예술가로서의 자유를 얻었다. 그때에 생긴 것이 印象派였다.

寺院, 宮廷, 貴族, 富豪의 주문에서 해방된 예술가들은 자유와 함께 가난을 얻었다. 가난한 그들은 파리의 도심지를 떠나 몽마르트 산비탈에 모여 살게 되었으며, 그리하여 그곳은 새로운 예술가의 거리로서 형성되었다.

미술이 미술로서 독립하기 전, 寺院이나 宮廷, 貴族에게 예속된 시대에도 무의식중에 이기는 하더라도 훌륭한 미술작품은 생산되었다. 라파에로, 렘브란트, 틴토레토, 루벤스 등의 이름을 얼른 들 수 있다. 그러나 오늘날 독립된 미술로서 작품을 창조하는 미술가들이 그들의(창조적이기보다 더 技術的인) 작업을 반복할 필요는 없다. 그 시대의 예술은 항상 그 시대에 (또는 보다 더 앞서서) 살며 그 시대의 인간의 마음을 더 살게 하는 것이다. 그것은 유행이 아니고 창작하는 세계에 있어서의 필연적인 변화며 발전이다. 그들의 시대에는 마차를 탔었고 오늘의 우리들은 비행기를 탄다.

미술이 미술로서 獨立하기 시작한 印象派 이후 현대미술은 지금 景福宮 안 國立現代美術館의 拂 名畵展을 통해 볼 수 있는 바와 같은 野獸派, 立體派, 未來派, 超現實派 그리고 1,2차 대전 후에 이르며 현대의 抽象, 非形象 미술 등으로서 변화, 발전의 길을 걸어왔다.

景福宮안 現代美術館에 전시된 르 코르뷔지에의 작품 (타피스리, 〈여덟〉), 한구석에는 변조된 발바닥의 모형이 찍혔다.

간혹 사람들은 그 발바닥이 무엇을 의미하느냐는 질문을 한다. 그러나 한 인간을 볼 때에 그 전체를 보는 일이 중요하지 발가락이나 손가락 하나의 의미를 따지고

드는 것은 무의미한 일이다.

하나의 미술작품을 감상하는 데 가장 먼저 중요한 것은 보는 사람이 거기서 느낄 수 있는 美的 感動이다. 옛날의 미술가는 더 손재주에 의지했으나 현대미술가들에게는 새로운 것을 발견하는 머리가 더 중요해졌다. 같은 테크닉이라도 옛날의 국립미술학교가 가르친 色彩의 配合에 관한 기술보다도 幾何學이나 物理化學이 더 중요한 것이 되고 있다.

創作을 하는 미술가와 상대적인 관계에 있는 미술작품을 보는 사람들을 ① 일반대중(대부분이 현대미술은 모르겠다고 한다) ② 미술 애호가(일반적인 애호가와 적극적인 蒐集家를 포함) ③ 專門家(평론가)로 구분할 수 있다.

1천여 년의 시대를 통해 오늘에 이르러 오늘에 창조되는 현대작품은 1천여 년의 美術史를 거쳐서 낳아진 진정한 美術의 자손이다. 보는 專門家는 오늘에 창조되어진 수많은 작품들을 線이나 형체를 통해 그것이 진정한 오늘의 자손인가를 鑑識 評論한다. 모든 現代畵家가 다 훌륭하며, 모든 現代繪畵가 전부 좋은 작품은 아닌 것이다.

印象派 이후 貴族이나 富豪에 대신해 새보 美術品 애호가로서 뚜렷이 나타난 것은 가난하며 별것이 아닌 事務員 같은 일반인 중에서 변태적이라고 할만큼 美的 욕구가 강한 사람들이었다.

그들은 아편에 대한 욕구와도 같은 그 특이한 美的 欲求로서 미술가 가진 天才를 자신이 직접 느낀다. 한 폭의 좋은 그림은 지친 그의 머리에서 피곤과 고민을 청소해주며 畵家의 천재성과 일치하는 그의 그림을 보고 느끼는 천재성은 畵家들에게도 하나의 보람을 안겨준다. 특히 파리를 중심으로 이 같은 강한 미술 欲求를 가진 애호가들이 많았다는 것은 남달리 美를 사랑하는 프랑스 사람들의 일반적인 경향에서 연유한다. 그들은 아름다운 환경을 만드는 것을 매우 중요시한다.

다리 하나를 놓더라도 편리하기보다는 먼저 하나의 미술작품을 만든다는 마음을 더 중요시한다. 교통부 장관도, 건설부 장관도 그에 대한 의견은 일치한다.

오늘날의 미술작품 수집가 중에는 물론, 돈 많은 사람이 있다. 어떤 면으로는 골프를 치는 것이 한국의 財産家를 상징하는 것처럼 파리의 財産家들은 좋은 그림

을 많이 사는 것으로 자신의 교양을 보이려고 한다. 그들의 그림 수집에는 전문적인 畵商들이 많이 관여하며 따라서 畵商-畵廊이 번영한다. 한편 더 美的 欲求가 강한 적극적이며 천재적인 콜렉셔너의 例는 많다. 레스토랑 로노로 유명한 콜렉셔너 카뮈로노(현재 약 60세)는 12세 때 見習生으로 취직해서 탄 첫 月給으로 그림을 샀다. 어렸을 때부터 나타나는 畵家의 재능처럼 蒐集家로서의 재능은 12세 때에 이미 고개를 들기 시작했던 것이다. 그는 이번 名畵展에 출품된 젊은 시절의 자크 비용을 발견해낸 콜렉셔너기도하다. 로노는 장래성 있는 畵家에게 침식과 畵具, 얼마의 돈을 주어 작품을 제작하게도 했다. 파리 郊外 30km쯤에 '마굿간'이라는 이름의 레스토랑을 짓고 20개의 房에 미술가를 自意로 머물게 하며 침식과 畵具를 제공하고 제작을 하게 했으나 작품에 대한 적당한 보수를 내지 않아 실패하기도 했다.

처음에 피아니스트가 되려던 질다스 팔댈은 석유회사에 취직해 적은 月給을 쪼개어 耐乏 생활을 하며 미술작품을 수집했었다. 그는 2차 세계대전 직전에 마리

로랑상과 칸딘스키의 그림을 수집했으며 그 후부터 抽象미술의 뒷받침을 적극적으로 했다. 이번 서울 展示에도 나온 아르퉁그, 마넬리, 폴리아코프 등의 작품을 오래 전부터 수집했다.

그의 고향인 낭트市의 市立미술관에는 질다스 팔댈室이 따로 특별히 마련되었다. 팔댈은 또 1920년에서 70년에 이르는 現代美術家들의 캐털로그, 전시회 초청장, 사인 등을 전부 수집했고 4천 명의 記錄 카드를 작성, 그것을 정리해놓은 現代美術家記錄센터가 낭트 미술관에 생겼다. 그의 본을 딴 파리 國立現代美術會館의 現代美術家記錄部가 구비한 2천 명의 2배나 되는 것이다. 팔댈은 현재 石油會社를 停年退任으로 물러난 후 좋은 미술품들을 찾아 세계 각국을 여행하며 지낸다.

칸에 있는 캬발레로 畵廊의 경영주 캬발레로는 원래 해수욕장에서 돈을 벌어 別莊을 마련했는데 거기 걸 그림을 사려고 경매장을 찾았었다. 그런데 경매되는 그림값이 자신이 보기에는 시시한 것이 비쌌고 좋은 것이 쌌다. 그는 흥미를 가지고 차차 내막을 알아보았다. 영

리한 그는 대체로 무명의 現代 作家의 작품이 싸고 그러므로 장래성 있는 무명 現代 作家의 작품을 사는 것이 매우 이로운 일이라는 깃을 깨딜었다. 그 후 畫廊 경영을 하게 된 그는 어느 때 한 農村의 古家가 헤쳐파는 古物 중에서 피카비아의 4백호의 유명한 3개의 大作 중의 한 점을 발견한 일도 있다.

물론 프랑스의 畫商들의 작품평가에는 미스테이크도 있고 또 정말로 좋은 畫商은 전체의 20%쯤이라고 말해지기도 한다.

그러나 아름다운 것을 참으로 사랑하는 그들의 美的 욕구가 20세기 초에서 오늘까지 파리를 현대미술의 중심지로 만드는 데 또한 중요한 역할을 해왔다.

많은 미술작품의 애호, 蒐集家들이 결코 돈이 남아 돌아가서 그림을 사고 모으는 것은 아니다. 돈이 많기에 앞서 그들은 먼저 아름다움을 사랑하고 따라서 또 미술작품을 사랑한다.

美術 作品의 감상도 그것이 抽象이거나 寫實 작품이거나 또 立體派거나 超現實主義거나를 막론하고 먼저 아름다움을 사랑하는 마음의 자세로서 그것을 대해야 한다. 한 개의 발바닥의 의미를 찾기 전에 솔직한 자신의 美的 感動을 먼저 거기서 느껴야 한다. 아름답다, 혹은 비참하다, 혹은 세밀하다, 혹은 황홀하다 등 한 개의 畫面에서 느끼는 솔직한 자신의 感動에서부터 시작되어져야 한다. 판심이 없는 사람에게는 벼락을 치는 소리조차도 아무런 느낌 없이 지나칠 수가 있다.

半萬年의 역사를 가진 문화민족인 한국인들은 옛날부터 남다른 美的 感情을 가진 사람들로 알려졌다. 이번 프랑스 名畫들의 서울 展示가 더 많은 우리 同胞들간에서 단순히 한 번 눈을 스쳐 지나가는 것에 그치지 않고 보다 더 아름다움을 사랑하고 현대미술을 사랑하는 마음을 심는 계기가 되었으면 하는 소원이 간절하다.

1백 28점의 희귀한 보물을 서울에 보내 展示하는 프랑스 政府 쪽에서도 그 이상에 더 바랄 바가 없을 것이다.

〈在佛畫家. 현재 서울에 滯住〉

이성자 연보

박신영
이성자 기념사업회 큐레이터

1918	6월 3일, 전라남도 광양 외조부 집에서 아버지 이장희의 여덟 번째 아이이자 어머니 박봉덕의 첫째 딸로 태어나다. 어머니 박봉덕은 1915년 당시 38세의 아버지와 재혼하여 네 명의 자녀를 두었다. 아버지는 규율을 중시하고 권위 있는 가장이었으며 어머니는 독실한 불교 신자로 온화한 사람이었다.
1924	경남 김해 보통학교에 입학한다. 아버지는 어린 성자를 공식문화행사에 자주 데리고 다녔는데 수로왕릉의 제의에 간 것이 인상적이었다고 회고한다.
	대자연 속에 자리 잡은 거대한 왕릉에서 행해지던 장엄한 행사들의 경건함과 엄숙함에 크게 감명받곤 했습니다.
1925	아버지가 창녕 군수로 부임하여 가족들은 창녕으로 이사한다. 창녕 화왕산 아래 위치한 집에 살면서 남매들과 함께 자연 속에서 자라났다. 학교 전시실에 있는 신라토기의 아름다움에 눈뜨게 되고, 풍성한 역사적, 자연적 배경 속에서 이성자의 감수성과 미감이 형성된다.
1927	아버지가 은퇴하여 진주에 정착하다. 그림과 서예를 익히고 집에 소장된 많은 문인화를 보고 자라다.
1931	진주 제일보통학교를 졸업하고 진주 일신여자고등보통학교(현 진주여자고등학교)에 입학하다. 유교 사상은 물론 서양 학문도 접하면서 미술과 문학 과목에 소질을 보인다.
	매번 진주와 한국에 관한 이야기를 들을 적마다 저는 깊은 감흥에 사로잡혔습니다. 젊은 시절, 밤을 꼬박 새워가며 책을 읽던 그곳 … 학교 도서관의 문이 닫힐 때까지, 빅토르 위고, 모파상, 발자크 등 서양작가들의 책과, 렘브란트, 세잔, 반 고흐 등의 미술 서적을 탐독하곤 했습니다.
1935	진주 일신여자고등보통학교를 졸업하다. 단식투쟁 끝에 가정학을 공부한다는 조건하에 도쿄 짓센여자대학実践女子大学으로 유학가다.
	1882년 시무다 우타코下田歌子가 설립한 짓센여자대학은 서구의 신학문을 종합적으로 가르치는 진보적인 교육 기관이었다. 이성자는 200여 명의 가정학과 동기생들과 수리, 기계, 양재, 건축, 요리 등 다양한 과목을 배운다. 특히 건축에 지대한 관심을 보인다.
1938	짓센여자대학 졸업 후 귀국하다. 부모가 정한 경성제국대학교(현 서울대학교) 의과대학 졸업생 신태범慎兌範과 결혼하다.

| 1939 | 첫째 아들 용철鏞哲 낳지만 이듬해 사망하다. |

| 1941 | 둘째 아들 용석鏞碩 출생하다. |

| 1943 | 셋째 아들 용학鏞學 출생하다. |

| 1945 | 한국 독립. |

넷째 아들 용극鏞克 출생하다. 아들 셋을 키우며 생활한 이 시기를 가장 행복했던 시절로 회고한다. 어머니로서 감성과 경험이 있는 것을 긍지로 여기고 그것이 예술을 위한 훌륭한 토양이라고 말한다.

| 1946 | 정신적 지주였던 아버지가 별세하여 큰 슬픔에 빠지다 |

| 1948 | 세 아들의 교육을 위해 남편과 떨어져 서울 삼선교에서 생활하다. |

| 1950 | 한국전쟁 발발. |

| 1951 | 결혼 생활이 파경에 이르고 세 아들과 헤어져 절망 속에서 부산으로 피난가다. 지인의 소개로 알게 된 주불영사관 서기관 손병식의 도움으로 도불하다. |

즐거웠던 추억이며, 가슴 아픈 기억들, 모든 것이 태평양 한가운데 파묻혀 사라져갔다. 평화로운 나라 불란 서… 불어 단어 한 자 모르는 채로. 가진 것 없는 무일푼의, 무명의 처지로서 이국땅에서 다시 태어난 셈이다. 이국땅에서 새롭게 탄생한 것이다.

| 1953 | 의상디자인 학교에 입학하였으나, 선생이 이성자의 재능을 간파하고 순수미술로 전환하기를 권하다. 선생의 추천으로 그랑드 쇼미에르 아카데미Académie de la Grande Chaumière에 입학하다. |

| 1954 | 그랑드 쇼미에르 아카데미에서 이브 브라예Yves Brayer(1907-90)에게 구상화를 배우다. 이후 앙리 고에 츠Henri Goetz(1909-89)에게 추상화를, 오십 자드킨Ossip Zadkine(1890-1967)에게 조각을 배우다. 이성자는 브라예의 고전 화풍보다 고에츠의 현대적인 추상미술에 더 관심을 둔다. |

| 1955 | 몽파르나스 보지라르 거리 98번지98 Rue de Vaugirard에 한 평 남짓한 다락방을 얻고, 이곳에서 4년 동 안 거주하며 주로 정물과 풍경을 그린다. |

수만 번 정물을 쳐다보며 그리다가 나 혼자 도를 통했다. 정물이 살아 있다고 느낀다.

고에츠의 조교로 발탁되지만 순수한 조형성만 추구하는 고에츠와 맞지 않아 2년 후 떠난다. 고에츠 는 이성자를 여러 갤러리에 추천하고 국제적인 작가들과의 교류를 도와준다.

네덜란드에서 렘브란트 전시를 관람하고 크게 감동받다.

굉장히 감동을 했지. 배경이 검은데 이렇게 화려하게 나타난 거는 그 '나라는 인간은 저런 거라. '아무리 비극이 와도 삶은 이렇다.' 살아 있다면 이성자는, 이런 사람이 이성자.

1956 《국립미술협회전Société Nationale des Beaux-Arts》에 〈눈 덮인 보지라르 거리〉를 처음으로 출품하다. 당시이 작품은 전시장 중앙에 전시되었다. 평론가 조르주 부다유Georges Boudaille(1925-91)의 호평을 받고 『레 레트르 프랑세즈Les Lettres Françaises』에 소개되면서 성공적인 데뷔를 하다.

이탈리아 카라라 등지를 여행하며 대리석 산의 장관을 음미하다. 고에츠 부인의 도움으로 헤이그에 머물며 두 번째 네덜란드 여행을 하다. 이준 열사 묘를 참배하고 반 고흐의 작품에 매료된다. 당시 제작된 〈암스테르담 항구〉의 어두운 배경과 노란색은 렘브란트와 반 고흐에 대한 영향을 보여주며 추상화로 넘어가는 계기가 된다.

파리 시립근대미술관에서 니콜라 드 스탈Nicolas de Staël(1914-55)의 전시를 보고 큰 영향을 받는다.

오베르뉴에 있는 기요메 갤러리Galerie Auvergne Guillaumet에서 개인전을 개최하고 한국에 대한 강연을하다. 당시 오베르뉴의 누스툴레에 있는 동료 화가 루이즈 들로르므Louise Delorme 집에 기거하면서 어린 시절 창녕의 소나무, 폭포 등을 되찾았다고 술회한다.

로베르와 미슐린 페로Robert et Micheline Pérot 부부의 '옛 풍차 아틀리에Atelier du Vieux Moulin'에서 처음으로 도예를 배우다.

1957 고에츠 제자들의 합동전 《고에츠 아틀리에의 7인의 화가7 Peintres de l'Atelier Goetz》에 참가하다. 조르주부다유가 「르 몽드Le Monde」에 이성자만 싣는다.

영국 출신 판화가 스탠리 윌리엄 헤이터Stanley William Hayter의 공방에서 판화를 배우지만 금속판 위주의 작업에 큰 흥미를 느끼지 못한다. 동료 화가 로돌프 뷔시Rodolphe Buchi의 목판화 포스터를 접하고 매력을 느낀다. 어린 시절 어머니를 따라갔던 사찰의 스님들이 꽃이나 부처가 새겨진 목판화를 도시에 팔던 일을 떠올린다.

뉴욕에서 열린 《젊은 프랑스 작가의 현대회화전Modern Paintings by a Selected Group of Contemporary Younger French Artists by order of Art Investors Corporation》에 참가하다. 친구의 초대로 칸에서 작업하던 중 화상 카발레로로 알게 된다.

1958 파리에서의 첫 개인전을 라라뱅시 갤러리Galerie Lara Vincy에서 개최하다. 예술과 우주, 동양과 서양, 지구와 시간, 생을 주는 모체인 여성과 대지의 관계에 대해 질문을 던지고, 동양적이면서 서정적인 추

상양식을 인정받는다. 목판화로 포스터를 직접 제작하기 시작하다.

조르주 부다유가 화실을 방문하고 생테즈 갤러리Galerie Synthèse에 이성자를 소개하다.

1959	파리 16구 라느라그가 10번지10 Rue du Ranelagh로 이사하다.

아파트 창밖의 뮈에트Muette 구역을 가로지르는 터널 풍경은 부모 곁을 떠나 동경으로 떠나던 날, 처음으로 탔던 기차와 진주역을 회상하게 한다.

> 서양의 예술은 철학적인 기반이 부족하다. 그래서, 생명을 불어넣어주는, 나의 그림의 주제인 '여성과 대지'를 표현하기 위해서 기하학적인 부호들을 취하고 있다: 시간과 국경을 초월한 보편적인 기호로써 직선, 삼각형, 사각형, 원(─ △ □ ○)을 택한 것이다.

1960	한국 이승만 정권 붕괴.

아버지의 정원을 떠올리게 하는 자신의 아파트에서 〈흰 거울〉, 〈목신의 피리〉 등을 완성하다.

파리의 페루Perou 갤러리에서 개인전을 개최하고, 평론가이자 훗날 프랑스 문화성 현대 미술 담당관이 되는 질다스 파르델Gildas Fardel(1906-97)이 이성자의 작품에 주목하여 후원자가 된다.

1961	칸의 카발레로Cavalero 갤러리에서 '여성과 대지'를 주제로 개인전을 개최하다. 갤러리에서 작품을 본

알베르토 마넬리Alberto Magnelli(1888-1971)와 만나 서로 작품에 큰 영향을 미치는 친구이자 동료로서 깊은 우정을 나눈다. 이성자는 마넬리를 통해 장 아르프Jean Arp(1886-1966), 소니아 들로네Sonia Delaunay(1885-1979)와 같은 작가들과 친분을 갖게 된다. 또한 마넬리 집 정원에 폭풍으로 쓰러진 호두나무 가지를 주워 잘라서 파내고 채색하여 스탬프로 이용하면서 목판에 집중하게 된다.

목판화 작업을 꾸준히 권유하던 질다스 파르델이 이성자를 당시 가장 유명한 갤러리인 샤르팡티에 갤러리Galerie Charpentier에 소개한다. 파리의 미국 예술가센터에서 개최된 《몽파르나스의 대작전 Grandes Toiles de Montparnasse》에 〈갑작스러운 규칙〉을 출품하여 비평가 미셸 쇠포르Michel Seuphor의 주목을 받는다.

1962	생테즈 갤러리에서 '여성과 대지'를 주제로 개인전을 개최하다. 조르주 부다유가 주관하고 도록의 서

문을 작성하다.

샤르팡티에 갤러리의 《에콜 드 파리L'Ecole de Paris》에 〈내가 아는 어머니Une mère que je connais〉를 출품하여 평단의 호평을 받고, 갤러리 관장인 레이몽 나셍타Raymond Nacenta의 관심을 받다. 프랑스 문화성에서 이성자 작품을 구입하고, 보베Beauvais의 태피스트리 공장의 주문을 받아 원도판을 제작하다.

1963	류블랴나Ljubljana에서 열린 《제5회 국제판화비엔날레5e Biennale Internationale de Gravure》에 〈먼 바다〉를 출품하다. 나무의 형상을 목판에 직접 새기는 등 자유롭고 대담한 목판화를 제작하다.

> 나는 나무를 있는 그대로 선보인다. 다시 말해서 숲 속에서 산보 도중에 나무 형태를 고르고, 나무의 자유로운 형체 그대로 조각을 한다. 나는 이미 준비된 직사각형의 목판, 마치 감옥과도 같은 느낌을 주는 사각형의 형태를 벗어나는 것이다. 어떤 형태에도 얽매이지 않고 나는 나무와 더불어 맘껏 자유로운 것이다.

1964	샤르팡티에 갤러리에서 단 한 판으로 찍어낸 이성자 목판화 개인전을 개최하고, 조르주 부다유가 도록의 서문을 쓰다. 갤러리에서 이성자 목판화집 『일쥬일Les jours de la semaine』을 출판하다. 레이몽 나셍타를 통해 도록과 작품 정보 등 기록의 중요성을 깨닫다.

파리 시립근대미술관의 《살롱 콩파레종Salon Comparaisons》과 《제20회 살롱 드 메》에 참가하다.

1965	한불 문화협정 체결.

15년만에 한국에 귀국하여 세 아들을 만나다. 동아일보 후원으로 서울대학교 교수회관에서 한국에서 첫 개인전을 개최하다. "금의환향", "충격적인 일"이라는 찬사를 받으며 국내 미술계의 주목을 받는다. 시인 조병화(1921–2003)가 이성자의 〈오작교〉를 위해 시를 짓다.

한국에 머무는 동안 김기철과 이강세의 작업실과 가마를 빌려 도자기를 빚다. 우나가미 마사오미 海上雅臣의 주선으로 이치방간壹番館 갤러리에서 개인전을 개최하다. 도미나가 소이치富永惣一, 레이몽 나셍타, 조르주 부다유가 전시 도록 글을 쓰다.

1966	프랑스 파리로 돌아와서 작품 활동에 전념하다. 원, 삼각형, 사각형 등이 조합된 특유의 조형기호들이 점차 두드러지다. 에콜 데 보자르Ecole des Beaux-Arts의 교수 리카르도 리카타Riccardo Licata(1929–2014)로부터 한 달 동안 모자이크 기술을 배우다. 투렌의 루루 베코네Le Louroux-Beconnais 중학교에 최초의 모자이크 〈배움의 종소리〉를 제작하다.

이집트 여행을 가다.

1967	샤르팡티에 갤러리의 주선으로 로제 말레르브나바르Roger Malherbe-Navarre가 관장인 파리의 뤼미에르 갤러리Galerie de la Lumière에서 개인전을 개최하다. 도록 서문에 조르주 부다유가 이성자의 작품을 '극동을 위한 여권Passeport pour l'Extrême-Orient'이라고 표현하다.

1968	프랑스 68혁명 발발하다.

그랑드 쇼미에르 아카데미 동기들을 통해 만나 평생의 친구가 된 잡지사 기자 출신 크리스토프 콜로 Christophe Collot를 만나기 위해 가끔 남불 투레트 쉬르 루Tourrettes-sur-Loup를 방문하면서 여름용 아틀

리에로 집과 땅을 매입한다. 샤르팡티에 갤러리 관장 레이몽 나셍타가 파리 근교의 뇌이Neuilly에 새로
연 갤러리에서 개관전으로 이성자를 초대한다. 앙리 갈리카를르Henry Galy-Carles가 서문을 쓰다.

어머니 박봉덕 별세하다.

1969 미국 뉴욕, 워싱턴, 샌프란시스코, 하와이를 여행하면서 '중복'이라는 새로운 모티브에 눈뜨다.

뉴욕에서 큰 감명을 받았다. 거대한 집단이며 조밀함, 그 휘청이는 마천루 숲 등, 물질적인 풍요로움의 압력을
느꼈다. 자정에 엠파이어 스테이트 빌딩 꼭대기에 올라 밖을 내다보자 층층히 포개져 누워 있는 고층 빌딩에
서 쏟아져 나오는 전깃불이 나를 둘러싸고 있을 때, 나에게 중복에 대한 새로운 시도를 가능하게 해 주었다.

이성자는 '중복'으로 이행하면서 땅, 아이들에게서 자유로워졌다고 말한다.

땅은 다했다. 땅은 다했다. 예술가가 그 작품이 인기가 있다고 그것만 계속하면 말살이다. 내가 순수한 예술가
같으면 앞서가지. 언제나. 일부러 앞서가야 된다. 그 자리에 있으면 안 된다. 그 자리에 있음 내가 죽는 거지.

스위스 생갈렌St. Gallen의 에르케Erker 출판사가 이성자의 목판화집 『시조Sijo』를 출판하다. 황진이, 이
조년의 시조 5편이 이성자 목판화로 조형되다.

에프렘 타보니Efrem Tavoni에 의하여 조직된 《제1차 국제 현대목판화 트리엔날레1e Triennale Internazionale
della Xilografia Contemporanea》에 윤명로, 유견열, 서승원, 김상유, 배융과 함께 참가하다. "목판 예술의
전통이 있는 나라의 작품답게 수준이 높다"는 호평을 받다.

도쿄의 세이부 갤러리에서 유화작품을 선보이는 개인전을 연다.

1970 한불 문화협정으로 조선일보 주최 《프랑스 현대 명화전》 진행을 맡아 피카소, 브라크 등 43명의 작
품 128점을 전시한다.

국립현대미술관 건축전시실에서 조선일보와 프랑스 대사관 주관으로 이성자 개인전을 개최한다.

낭트Nantes 생테르블랭의 벨뷔 종합학교Groupe Scolaire Bellevue에 140x180cm의 모자이크 작품 〈남겨진
글Scripta manent〉을 제작하다.

1971 파리 프로세시옹가 49번지49 Rue de la Procession로 이사하다. 이탈리아 볼로냐Bologna의 누오바 로지아
Nuova Loggia 갤러리에서 목판화 개인전을 개최하다. 《제27회 살롱 드 메Salon de Mai》에 참가하여 대형
판화 〈우주Cosmos〉를 선보이다.

프랑스 문화성으로부터 태피스트리 제작을 의뢰받고 밑그림을 그리기 시작하다. 이듬해 오뷔송 공장
에 350x300cm의 태피스트리가 완성된다.

유네스코 한국위원회가 창설 25주년을 기념하여 국내에서 처음 기획한 주요 미술가의 영문 작품선집 『한국현대화집Modern Korean Painting』에 이성자 작품이 수록되다.

스웨덴 스톡홀름에 있는 소네Sonet 출판사에서 이성자 판화집 『사계절과 나Quatre saisons et moi』를 출판하다.

그리스 시미섬을 여행하다.

1972 파리 쉬렌느Suresnes의 라귀델 종합학교Groupe Scolaire Raguidelles에 230x1100cm의 모자이크 벽화 〈행성들Les Planètes〉을 제작하다.

이탈리아 라벤나Ravenna에서 열린 《제4회 라벤나 국제비엔날레4e Biennale Internationale de Ravenna Morgan's Paint》에 출품하다. 라벤나 시에서 이성자의 판화를 여러 점 구입하다. 이 외에도 다수의 판화전에 참여하다.

'중복'에서 벗어나 '도시'로 전환하다.

> 1958년 이래 기본으로 택한 간단한 형태 중에서 나는 원만을 오로지 원형만을 선택하게 된다. 그것은 돈다… 시작도 끝도 없이… 항구적인 생명… 끊임없는 운동… 원, 그것은 유성의 형태… 나는 오로지 원형만을 그릴 것이다. … 무한을 느끼게 하는 원형과 음양의 대비. 그런 동양적인 착상에서 비롯된 것이다. 원색의 원형에 곁들여지는 선線들은 이를테면 면과 면을 잇는 감각적이고 기능적인 요소들이다.

1973 파리 그랑팔레의 《제14회 오늘의 대가와 젊은 화가전Grands et Jeunes d'Aujourd'hui》에 참가하다. 스웨덴 보라스 현대미술관에서 열린 《에콜 드 파리전L'Ecole de Paris》에도 참가하다.

1974 스위스 베노 갤러리Galerie Beno에서 개인전을 개최하다.

조르주 부다유의 소개로 파리 솔레이유Soleil 갤러리에서 개인전을 개최하다. 출품작이 모두 매진되어 중앙일보 기사(4월 25일 자)에 게재되다.

서울 갤러리현대에서 '중복'과 '도시' 작품들로 개인전을 개최하다. 가스통 딜Gaston Diehl이 도록 서문을 쓰다.

1975 대립적인 요소들의 조화로운 결합과 상생을 암시하는 '음과 양', 평면의 캔버스에 나무를 붙여 작업함으로써 회화에 조각적 특성을 더한 '초월'에 2년 동안 몰두하다.

> 나는 음과 양이라든지, 동양과 서양, 죽음과 생명과 같이 두 개의 상반된 것을 한 화면 위에 창조해 내기를 원한다.

《제13회 상파울로 비엔날레São Paulo Biennial》에 김환기, 남관, 이응노와 함께 한국 대표로 참가하여 〈도시〉와 〈음과 양〉 대작 6점을 출품하다. 브라질의 건축가 오스카르 니에메예르Oscar Niemeyer와 루초 코스타Lúcio Costa의 작업을 보기 위하여 브라질리아, 이구아수 폭포, 파라과이 국경 등을 방문하여 대자연과 모던한 대도시의 조화를 보고 감명받다.

이중 판화 – 첫 번째 판: 바닥은 대상의 형체가 에어 브러시에 의해 주어진다. 두 번째 판: 전통적인 방법에 따라, 찍거나 혹은 문지르기, 공기는 환경이며, 찍거나 문지르기는 시각적이며 구체적인 재료이자 작용이 된다.

1976 프랑스 카뉴쉬르메르Cagnes-sur-Mer의 그리말디 성 박물관Château Musée Grimaldi에서 '초월'을 주제로 회화, 판화, 도자기까지 총 64여 점으로 개인전을 개최하다. 카뉴쉬르메르 시장 피에르 소베고Pierre Sauvaigo와 모리스 알망Maurice Allemand이 도록에 글을 쓰다.

자연에 대한 추구를 확실히 보여주기 위해 '초월' 작품을 파리 그랑팔레의 《제17회 오늘의 대가와 젊은 화가전》에 출품한다.

나는 끊임없이, 인간과 자연, 인간과 기계, 또 자연과 기계에 대한 문제를 나 자신에게 제기해본다. 나는 한 화면 위에, 기하학적이며 구상적인 한 세계를 창조하기를 원한다. 나는 그렇게 숲을 그린다. 배경은 구상적 현실을 에어 브러시를 이용해 그려내고, 그 위에 붓을 가지고 '도시'의 시기에서와 마찬가지로 완전히 기하학적인 형체를 그리는 것이다.

이 밖에도 프랑스 유네스코의 《대화Dialogue전》, 주불 한국 대사관의 《재불 한국화가전Peintres Coréens à Paris》등에 참여하다.

1977 산, 바다, 숲 등을 주제로 하는 '자연' 시대를 시작하다.

카발레로 갤러리에서 개인전을 열고, 도록에 시 「시간을 초월하는 것L'Intemporel」이 수록되다.

자크 마타라소 서점 갤러리Librairie-Galerie Jacques Matarasso를 통해 평생의 친구이자 협력자인 누보 로망 문학가 미셸 뷔토르Michel Butor(1926-2016)와 만나다. 목판화에 미셸 뷔토르의 캘리그래피를 도입하여 공동작업을 하다. 75x195cm 크기의 병풍 형태 이중판화 15점을 받은 미셸 뷔토르는 「샘물의 신비Replis des Sources」라는 시를 쓰다.

우리의 첫 번째 공동작업은 유럽에서 찍은 판화로 한국에서 제작한 병풍이었다. … 한국과 프랑스가 지리적, 문화적으로, 극과 극으로 떨어져 있음에도 불구하고 나를 완벽하게 이해하는 사람을 프랑스에서 만났으니 이것이 바로 인생의 묘미!

갤러리현대에서 개인전을 개최하고 미셸 뷔토르와 오광수가 도록에 글을 쓰다. 귀국할 때마다 진주

의 부모님 묘를 찾다. 창녕 화왕산 암자로 가는 도중 흰 눈으로 덮힌 풍경 속에 드러나는 절의 지붕 밑 단청에서 강한 영감을 빋다.

1978	국립현대미술관(덕수궁)에서 《재불화가 이성자 초대전》이 개최되다. 200여 점의 작품을 전시하고 미셸 뷔토르, 가스통 딜, 카뉴쉬르메르 박물관 명예관장 D.J. 클레르그D.J. Clergue, 파리 시립근대미술관장 자크 라세뉴Jacques Lassaigne가 글을 쓰다.

1979	〈투레트의 밤Une nuit de Tourrettes〉 시리즈를 제작하다.

니스에 있는 자크 마타라소 서점 갤러리에서 개인전을 개최하다. 앙리 갈리카를르가 서문을 쓰다.

이본느 알망Yvonne Allemand이 생테티엔Saint-Étienne의 문화센터에서 이성자, 이브 밀레Yves Milet, 제임스 귈레James Guilet 《3인의 판화가전Trois Graveurs》을 개최하다.

1980	〈지구 반대편으로 가는 길Chemin des Antipodes〉을 본격적으로 시작하다

이제 극지로 가는 길은 한국으로 가는 길이다. 프랑스로 돌아오는 길이다. 가장 긴 길이다. 가장 자유로운 길이다. 가장 순수한 길이다. 그리고 가장 환상적인 길이다. … 거대한 태양이 지평선에서 솟아오른다. 깨끗한 공기가 아침 이슬을 변화시켜 유리창을 때린다. 그 순간 나는 태어났다. 이 세계의 총합, 가장 절대적인 세계. … 내가 사랑하는 나라로 가는 길이다.

오베르쉬르우아즈Auvers-sur-Oise 반 고흐의 집Maison de Van Gogh에서 로제 타글리아나Roger Tagliana가 주최한 개인전을 열고, 미셸 뷔토르가 서문 「지구 반대편으로 가는 길Chemin des Antipodes」을 쓰다.

장 쉬에즈 협회Association Jean Chieze에서 개최하여 파리 시립근대미술관에서 열린 《현대 목판화전Gravure sur Bois Contemporaine》에 참여하다.

발로리스의 《제7회 국제 도자기 비엔날레7e Biennale Internationale de Céramique d'Art》에 처음 참가하다.

1981	자크 마타라소 서점 갤러리에서 〈지구 반대편으로 가는 길〉 연작을 중심으로 개인전을 열고, 앙리 갈리카를르가 서문을 쓰다.

파리의 주불 한국문화원Centre Culturel Coréen에서 재불 30주년 기념 개인전을 개최하여 이성자 화백에 경의를 표한다. 서울의 주한 프랑스 문화원Centre Culturel Français에서는 이성자 재불 30주년 기념 포스터전을 열다. 30년의 작품 생활을 정리한 49개의 포스터가 전시되다.

겨울, 경기도 광주 초월의 이천 가마에서 '연잎' 도자에 몰두하다.

통도사 주지 성파 스님에게서 일무一無라는 호를 받다.

일무에는 무無라는 뜻이 있으니까 생명도 나오고 사死도 나오는 거야. 무에서 플러스 마이너스 무가 원이다. 원은 생명덩어리인데 생명과 죽음과 그런 게 없다. 여기에서 만사가 다 나오는 거다. 스님과 내가 대화를 했다. 내 생각과 똑같았다. 성파 스님은 나이를 초월하는 분으로… 내가 거기서 도자기를 하면… 내가 작가니까 생명을 주는 일을 하는 것이다. 예술작품은 내 자식이니까. 원에서 무엇이 나오는 것이다. 그래서 내 호가 일무一無가 되었다.

1982 　 룩셈부르크 국립박물관의 《미셸 뷔토르에게 영감을 준 20인의 예술가전Vingt Artistes du Livre avec Michel Butor》에 〈샘물의 신비〉를 출품하다. 이성자는 200x100cm 크기의 대형 목판화 〈연꽃〉 연작을 제작하고, 이는 미셸 뷔토르에게 큰 영감을 준다. 자크 마타라소 서점 갤러리에서 이성자의 목판화와 뷔토르의 시를 엮은 『목판화의 꽃다발』을 출판하다. 이성자는 대형 판화와 도자기에만 몰두한다.

파리 퐁피두센터와 NRA 갤러리에서 열린 《예술의 주제전Premier Manifeste du Livre-Artiste, Livre-Objet》, 발로리스에서 열린 《제8회 국제 도자기 비엔날레8e Biennale Internationale de Céramique d'Art》에 참여하다.

1983 　 파리 그랑팔레의 《국립미술협회전》에 대형 목판화 〈연꽃〉 연작을 선보인다.

《제39회 살롱 드 메》, 르 베리에가의 《예술가의 집 83전La Maison des Artistes, Exposition 83》, 그리고 그랑팔레에서 열린 《제26회 살롱 도톤느Salon d'Automne》에 〈지구 반대편으로 가는 길〉을 출품하다.

1984 　 3월, 한국에 귀국해 화집 출판을 준비하고, 김기철 도예제작소에서 〈연꽃〉 도자를 제작하다.

투레트 아틀리에의 대문 모자이크를 완성하고, 아틀리에 이름을 은하수Rivière Argent로 명명하다. 은하수에서 목판화 〈기旗〉 시리즈를 제작하다.

파리 유네스코에서 〈지구 반대편으로 가는 길〉 작품 15점과 미셸 뷔토르의 자필 시가 적힌 〈기旗〉 시리즈를 전시하다. 프랑스 동북부 랭스에서 개인전을 가지다. 벨기에 리에주에서 열린 전시 《미셸 뷔토르와 함께 본다Voir avec Michel Butor》에 〈샘물의 신비〉를 뷔토르의 자필 시와 함께 전시하다.

1985 　 작업을 총정리하는 도록 『이성자』(열화당)를 유홍준, 윤철규가 편집하여 한국어, 불어, 영어 3개국어로 출간하다. 갤러리현대에서 개인전을 개최한다. 미셸 뷔토르는 이성자를 '동녘의 여대사'라고 칭한다.

1986 　 미국 로스앤젤레스 한국 문화원에서 개인전을 개최하고 알랭 요프로이Alain Jouffroy가 서문을 쓴다.

파리의 노엘르 갈 갤러리, 니스의 자크 마타라소 서점 갤러리에서 전시를 하고, 파리 국립현대미술센터와 낭트에서의 《미셸 뷔토르와 시화합전Œuvres Croisées avec Michel Butor》에 참여하다. 도쿄 UNAC 갤러리 초대전 《이성자, 대극지의 길》에 회화 3점, 목판화 13점을 발표하다. 이성자 특집호로 발간된 UNAC Tokyo 10월호는 서정주의 시 『이성자』를 싣다.

통도사 서운암에서 성파 스님과 함께 도자에 전념하다.

> 존재하기 위하여, 아니 창조하기 위하여 나는 나무를 파고 흙을 주무른다. … 흙은 내가 창조할 수 있는 데까지 나를 끌어다준다. 인간은 결국 흙으로 되돌아가고 흙에서 모든 생명이 다시 태어난다. 존재의 윤회에 나는 모든 것을 내맡겨버리고 싶다.

| 1987 | 경기도 광주 우출효에서 도자 작업을 하다. |

그랑팔레에서 개최된 《제42회 살롱 드 메》와 《제28회 오늘의 대가와 젊은 화가전》에 〈지구 반대편으로 가는 길〉을 출품하다.

1988 과천 국립현대미술관에서 대규모 초대전을 개최하다. 열 번째 귀국보고전이자 초대전인 이 전시에는 회화 98점, 판화 204점, 도자기 84점, 수채화 16점, 소묘 30점, 원목판 32점, 입체구조(초월 시대 작품) 7점 등 총 471점의 작품을 선보였다. 미셸 뷔토르, 서정주, 이경성이 도록의 글을 쓰다.

니스 미술관Musée des Beaux-Arts, Nice에서 개인전을 개최하고 미셸 뷔토르가 도록에 「판화에 대한 조망 Aspects de l'Œuvre Gravé」 글을 쓰다.

판화의 중요한 모티브로 롤러를 쓰기 시작한다.

1990 주한 프랑스 문화원과 갤러리현대에서 개인전을 열다.

1991 프랑스 정부 예술원으로부터 예술문화공로훈장 슈발리에장Chevalier dans l'Ordre des Arts et des Lettres을 받다.

파리 퐁피두센터에서 열린 《자유의 회고전Mémoire de la Liberté》에 판화작품을 출품하다.

갤러리현대와 진주 영남갤러리에서 개인전을 개최하다.

1992 직접 구상한 아틀리에 〈은하수Rivière Argent〉를 준공하다. '음'에 해당하는 것은 판화 작업실이고, '양'에 해당하는 것은 회화 작업실이다. 회화는 캔버스 위로 쌓아 올리므로 '양'의 모습이고, 목판화는 오목하게 파내는 것이니 '음'에 해당된다. 이성자는 낮에는 자연광에서 회화를, 해가 지면 목판화를 했다. 동양 사상에서 낮은 '양', 밤은 '음'이 된다. 이처럼 '양'과 '회화'를, '음'과 '목판화'를 연결하여, 양과 음이 순환하듯이 유화와 목판화도 연관을 갖고 조형적으로 발전하게 된다. 이성자는 아틀리에를 '내 인생의 완성을 시도한 작품'이라고 한다.

1993 목판의 나무명, 종이의 재질, 판의 개수, 에디션 등을 이미지와 함께 상세하게 표기한 판화 도록 『Se-und Ja Rhee: Catalogue raisonné de l'œuvre gravé, 1957-1992』(Editions Fus—Art)을 발간하다.

1994	프랑스 누아지 르 그랑Noisy le Grand의 에스파스 미셸 시몽Espace Michel Simon에서 《목판과 깃발전Bannières et Bois Gravés》을 개최하다. 자크 마타라소 서점 갤러리에서 개인전을 개최하다.
	미국 시카고 포스터 커뮤니티 센터Foster Community Center에서 개인전을 개최하고 이경성이 서문을 쓴다.

1995	〈우주〉 연작을 시작하고, 작품 제목에 별자리 이름이 등장하다.
	서양의 과학적 눈으로 본 우주와 동양 철학의 시각에 비친 우주를 조화시켜 우주 연작을 하겠다.
	서울 미술관에서 《재불 45년 이성자 초대전》을 개최하다. 미셸 뷔토르가 「비상: 이성자 화백을 위하여」 서문을 쓰고, 방상훈, 유준상이 글을 쓰다.
	파리 국제예술공동체Cité Internationale des Arts에서 열린 《오늘의 판화전Gravure d'Aujourd'hui》에 참여하다.

1996	주불 한국 문화원에서 판화전을 열다. 미셸 뷔토르가 서문 「목판으로 만든 식탁Les Oracles des Bois」을 쓰다.
	유네스코 50주년 기념전 《에콜 드 파리 1945–1975》에 참여하다. 전시 참가자 중 유일한 한국인으로 이름을 올리다.
	아틀리에 '은하수'에 관한 책을 출판하다. 파트릭질 페르생Patrick-Gilles Persin이 머리말을 쓰고, 미셸 뷔토르가 글을 쓰다. 아틀리에 내외부의 사진을 촬영하고, '가장 큰 규모의 작품'으로서의 〈은하수〉를 기록하다.

1997	서울 세미 갤러리에서 개인전을 개최하고 유준상이 서문을 쓰다. 미국 워싱턴 국제통화기금에서 개인전을 개최하고 미셸 뷔토르는 「여대사의 세 아들들을 위하여Pour les Trois Fils de l'Ambassadrice」라는 글을 쓴다.
	아틀리에 은하수Rivière Argent의 준공 검사가 통과되어 6월 28일 한국의 지인들을 초대하여 개관식을 가지다. 제라르 보시오Gerard Bosio 알프마리팀 주의회 관광문화위원장은 축사를 통해 "한국에서 가져온 나무가 이 지역에 뿌리를 내리듯이 이 화백의 미술관이 이 지역과 한국의 문화적 접점이 시작되는 계기가 되기를 바란다"고 말한다.
	범세계예술인협회 서정주의 초청으로 귀국하여 경주를 여행하다.

1998	프랑스 투레트르방Tourrette-Levens의 에스파스 쉬박Espace Chubac에서 개인전을 개최하고 투레트르방 시장 알랭 프레르Alain Frère가 서문을 쓰다. 도쿄 요치 갤러리에서 개인전을 열고 우나가미 마사오미

가 도록의 서문을 쓰다.

예술의 전당에서 대규모 개인전을 개최하고 유준상과 미셸 뷔토르가 서문을 쓴다.

1999	1월, 양산 통도사와 고향 진주를 방문하다. 프랑스 시타델 박물관Musée de la Citadelle, Chapelle Saint-Elme에서 개인전을 개최하다. 미셸 뷔토르가 서문「아틀리에의 눈꺼풀Les Paupières de l'Atelier」을 쓰다. 김대중 대통령이 시상자로 참석한 제7회 KBS 해외동포상 시상식에서 예술 부문을 수상하다. 이성자가 파리에 머물렀던 기간의 흔적을 담은 특집 영상이 KBS에서 제작된다. 호암미술관 내 한국미술기록보존소에 약 369건의 프랑스어 기사 복사본, 카탈로그 등을 기증하다.
2000	후원 모임 '이성자의 친구들Les Amis de Seund Ja Rhee'이 결성되었고, 앙투안 페트리Antoine Pétri가 회장을 맡다.
2001	파리 에스파스 피에르 가르뎅Espace Pierre Cardin에서 재불 50주년을 기념하는 개인전을 개최하고, 미셸 뷔토르와 클로드 부레Claude Bouret가 서문을 쓰다. 미셸 뷔토르는 전시회 기념사에서 "50년 전 이 국만리 프랑스에 도착한 이성자 화백에게 남은 것은 그림뿐이었다…"라고 말했다. 푸른 색조의 〈우주〉 연작에 노란색을 쓰다.
2002	프랑스 정부 예술원으로부터 예술문화공로훈장 오피시에장Officier dans l'Ordre des Arts et des Lettres을 받다. 그르노블 문화협회Grenoble International에서 개인전 《미래도시를 위한 설계Plan des Nouvelles Villes du Futur》를 개최하다. 서울시립미술관의 개관전 《한민족의 빛과 색》에 작품을 출품하다. 이 전시는 일본 오사카, 아이치현, 이와테현을 순회한다. 발로리스의 마넬리 도자기 미술관Musée Magnelli, Musée de la Céramique de Vallauris 관장 산드라 베나드레티 펠라르Sandra Benadretti Pellard를 처음 만나다. 이후 영향력 있는 조력자가 된다.
2003	마넬리 도자기 미술관에서 개인전을 개최하고 관장 산드라 베나드레티 펠라르, 미셸 뷔토르, 도미니크 사씨Dominique Sassi 등이 도록 구성 및 서문을 쓰다.
2004	제1회 진주여자고등학교 '자랑스러운 일신상一新人'을 수상하다. 파리의 오귀스트 블레조 도서관 갤러리Librairie-Galerie Auguste Blaizot에서 개인전을 개최하다.

2006	한불 수교 120년을 기념한 《재불 여성작가 8인전》에 초대되어 프랑스에서 활발히 활동하는 작가로서의 미술사적 위치를 확인하다. 니스의 루이 뉘세라 도서관Bibliothèque Louis Nucéra, 니스의 로르 마타라소 서점 갤러리Librairie-Galerie Laure Matarasso에서 개인전을 가지다.
	프랑스 국립도서관에서 열린 《미셸 뷔토르, 유목적 글쓰기전Michel Butor l'Ecriture Nomade》에 참여하다.
2007	5월 3일, 『이성자, 예술과 삶』(생각의 나무)이 출판되다.
	서울 갤러리현대에서 개인전을 개최하고 산드라 베나드레티 펠라르와 심상용이 글을 쓰다.
	진주여자고등학교 대운동회에 참여하고 동문을 중심으로 '진주시립미술관 건립을 위한 시민 모임'이 결성되다.
2008	경남도립미술관에서 개인전을 개최하고, 이성자 미술관 건립을 조건으로 376점의 작품 기증을 위해 '기증 협약식'을 가지다.

고향 진주는 나에게 영원한 모천母川이다. 진주의 추억은 부모님의 자애와 더불어 내가 일생 동안 예술의 구도자로서 혼신을 다하는 데 넉넉한 자양이 됐다. 유년의 기억을 간직한 진주를 흠모하고 기리는 것은 나의 당연한 도리다.

니스 아시아미술관Musée départemental des Arts asiatiques, Nice에서 개인전 《미래의 새로운 도시: 이성자 회화 근작전Villes Nouvelles du Futur: Peintures Récentes de Seund Ja Rhee》을 개최하다.

2009	3월 8일, 투레트에서 노환으로 타계하다. 회화 1,300여 점, 판화 12,000여 점, 도자기 500여 점 등을 남기다.
	문화체육관광부에서 보관문화훈장을 추서하다.
	제10회 '한불 문화상Prix Culturel France-Corée'을 수상하다.
2015	이성자가 기증한 367점의 작품을 토대로 진주시립이성자미술관 개관하다.
2018	국립현대미술관에서 이성자 탄생 100주년 기념전 《지구 반대편으로 가는 길》을 개최하다.

개인전

1956 기요메 갤러리, 오베르뉴, 프랑스

1958 《Seund Ja Rhee》, 라라뱅시 갤러리, 파리, 프랑스(1958. 12. 2. ~ 1959. 2. 24.)

1959 베노 갤러리, 취리히, 스위스(1959. 1. 7. ~ 1. 27.)

1960 페루 갤러리, 파리, 프랑스

1961 《Seund Ja Rhee》, 카발레로 갤러리, 칸, 프랑스(1961. 8. 11. ~ 8. 31.)

1962 《Seund Ja Rhee》, 생테즈 갤러리, 파리, 프랑스(1962. 6. 6. ~ 6. 30.)

1963 뤼블랭 갤러리, 발, 스위스

 《Seund Ja Rhee》, 카발레로 갤러리, 칸, 프랑스(1963. 12. 21. ~ 1964. 1. 11.)

1964 《Seund Ja Rhee 목판화》, 샤르팡티에 갤러리, 파리, 프랑스

1965 《李聖子 Seund Ja Rhee》, 서울대학교 교수회관(함춘홀), 서울, 한국(1965. 9. 1 ~ 9. 10.)

 《Seund Ja Rhee》, 이치방간 갤러리, 도쿄, 일본(1965. 11. 8. ~ 11. 20.)

1967 《Seund Ja Rhee》, 뤼미에르 갤러리, 파리, 프랑스(1967. 4. 12. ~ 5. 12.)

 게마코텍, 프랑스

1968 《Seund Ja Rhee》, 샤르팡티에 갤러리, 파리, 프랑스

1969 세이부 갤러리, 도쿄, 일본(1969. 11. 19.)

1970 《李聖子展》, 국립현대미술관(경복궁), 서울, 한국(1970. 3. 21. ~ 4. 5.), 조선일보사, 주한프랑스대사관 주최

1971 《Seund Ja Rhee》, 누오바 로지아 갤러리, 볼로냐, 이탈리아(1971. 2. 18.)

 렌지 서적, 크레모나, 이탈리아, 에프렘 타보니 기획

1973 성 도미니코, 이몰라, 이탈리아, 에프렘 타보니 기획

1974 《Seund Ja Rhee》, 베노 갤러리, 취리히, 스위스(1974. 3. 9. ~ 4. 20.)

 《Seund Ja Rhee》, 솔레이유 갤러리, 파리, 프랑스(1974. 3. 27. ~ 4. 20.)

 갤러리현대, 서울, 한국(1974. 11. 19. ~ 11. 25.)

1975	《Seund Ja Rhee》, 이브브랑 갤러리, 파리, 프랑스(1975. 1. 21. ~ 3. 1.)
	자크 마타라소 서점 갤러리, 니스, 프랑스(1975. 4. 29 ~ 5. 8.)
1976	《Seund Ja Rhee》, 카뉴쉬르메르 그리말디 성 박물관, 카뉴쉬르메르, 프랑스(1976. 4. 10 ~ 6. 13.)
1977	《Seund Ja Rhee》, 카발레로 갤러리, 칸, 프랑스(1977. 2. 21. ~ 3. 15.)
	《이성자》, 갤러리현대, 서울, 한국(1977. 12. 1. ~ 12. 6.)
	고관당갤러리, 부산, 한국(1977. 12. 19. ~ 12. 23.)
1978	《재불작가 이성자 초대전》, 주프랑스 한국 대사관, 파리, 프랑스(1978. 4. 10. ~ 4. 14.)
	《재불작가 이성자 초대전》, 국립현대미술관(덕수궁), 서울, 한국(1978. 7. 19. ~ 8. 1.)
1979	《Seund Ja Rhee》, 자크 마타라소 서점 갤러리, 니스, 프랑스(1979. 1. 10 ~ 1. 27.)
1980	《Seund Ja Rhee》, 반 고흐의 집, 오베르쉬르우아즈, 프랑스(1980. 10. 10. ~ 11. 10.), 로제 타글리아나 주최
1981	《Seund Ja Rhee》, 김희일 화랑, 노이슈타트(비트), 독일(1981. 3. 21. ~ 4. 15.)
	《Seund Ja Rhee 30 ans à Paris》, 자크 마쏠 갤러리, 파리, 프랑스(1981. 10. 1. ~ 10. 31.)
	주프랑스 한국 문화원, 파리, 프랑스(1981. 10. 1. ~ 10. 30.)
	《재불 30주년 기념 이성자 포스타-전》, 주한 프랑스 문화원, 서울, 한국(1981. 12. 3. ~ 12. 21.)
	《재불 30주년 기념 이성자 포스타-전》, 갤러리현대, 서울, 한국(1981. 12. 15 ~ 12. 21.)
1982	《Seund Ja Rhee》, 생투앙로몬 시청, 생투앙로몬, 프랑스(1982. 6. 1.~ 6. 12.)
	《Seund Ja Rhee》, 세르지퐁투아즈 포럼 3M, 세르지퐁투아즈, 프랑스(1982. 6. 14. ~ 6. 28.)
1984	《Seund Ja Rhee》, 유네스코, 파리, 프랑스(1984. 1. 4. ~ 1. 18.)
	《Seund Ja Rhee》, 앙드레 말로 문화센터, 랭스, 프랑스
1985	《李聖子 60년대전 대지와 여인》, 갤러리현대, 서울, 한국(1985. 2. 5.~ 2. 14.)
	《李聖子 화집출판기념목판화전》, 로이드 신 갤러리, 서울, 한국(1985. 2. 5.~ 2. 14.)
	알렉상드르 드 라 살 갤러리, 생폴드방스, 프랑스(1985. 4. 19. ~ 5. 16.)
	소피아 앙티폴리스 재단, 소피아 앙티폴리스, 프랑스(1985. 12. 16. ~ 1986. 1. 13.)
1986	《李聖子 판화전》, 갤러리현대(현대백화점 내), 서울, 한국(1986. 5. 2. ~ 5. 15.)
	로스앤젤레스 한국 문화원, 로스앤젤레스, 미국(1986. 5. 15. ~ 7. 15.)

《Seund Ja Rhee》, UNAC 갤러리, 도쿄, 일본(1986. 11. 8. ~ 11. 20.)

《李聖子 60년대 수채화전》, 갤러리 미, 서울, 한국(1986. 12. 8. ~ 12. 17.)

지크 마타라소 서점 갤러리, 니스, 프랑스

노엘르 갈 갤러리, 파리, 프랑스

1988 《이성자 초대전》, 국립현대미술관, 과천, 한국(1988. 4. 1. ~ 4. 30.)

《李聖子 60年代 판화展》, 갤러리현대, 서울, 한국(1988. 4. 4. ~ 4. 13.)

《Seund Ja Rhee Aspects de l'œuvre gravé》, 니스 미술관, 니스, 프랑스(1988. 5. 21 ~ 6. 24.)

1990 《Seund Ja Rhee》, 갤러리현대, 서울, 한국(1990. 4. 16. ~ 4. 30.)

《Seund Ja Rhee Exposition des Dessins des années 60》, 주한 프랑스 문화원, 서울, 한국(1990. 4. 16 ~ 4. 30.)

1991 《미셀 뷔토르와 이성자》, 자크 마타라소 서점 갤러리, 니스, 프랑스(1991. 8. 22)

《미셀 뷔토르 時 · 이성자 畵 "손빛의 연주"》, 갤러리현대, 서울, 한국(1991. 10. 10. ~ 10. 16.)

《이성자 재불 40년 기념초대전》, 경남 진주 영남백화점 문화전시관(아미갤러리), 진주, 한국(1991. 10. 14. ~ 10. 19.)

1994 포스터 커뮤니티 센터, 시카고, 미국(1994. 6. 26. ~ 7. 1.)

에스파스 미셀 시몽, 누아지 르 그랑, 프랑스

문자와 영상 서적, 파리, 프랑스

자크 마타라소 서점 갤러리, 니스, 프랑스

1995 《在佛 45年 李聖子 회고전》, 조선일보미술관, 갤러리현대(현대백화점), 서울, 한국(1995. 2. 14. ~ 2. 26.)

《이성자展》, 해반갤러리 부평전시관, 인천, 한국(1995. 5. 20. ~ 5. 29.)

1996 주프랑스 한국 문화원, 파리, 프랑스(1996. 10. 15. ~ 11. 15.)

새로운 판화갤러리, 프랑스(1996. 10. 22. ~ 11. 9.)

1997 갤러리현대, 서울, 한국(1997. 4 .18. ~ 5. 2.)

세미갤러리, 서울, 한국(1997. 4. 18. ~ 5. 2.)

《Seund Ja Rhee Paintings & Woodblock Prints Exhibition》, 국제통화기금(IMF), 워싱턴, 미국(1997. 11. 4. ~ 11. 28.)

1998 에스파스 쉬박, 투레트르방, 프랑스

《98 원로작가 초대 이성자전》, 예술의 전당 미술관, 서울, 한국(1998. 12. 28. ~ 1999. 1. 31.)

요치 갤러리, 도쿄, 일본

1999 《재불화가 이성자 초대전》, 대백프라자 갤러리, 대구, 한국(1999. 1. 7. ~ 1. 17.)

《마산 MBC 창사 30주년기념 특별초대전 李聖子作品展》, MBC 아트홀, 마산, 한국(1999. 1. 19. ~ 1. 28.)

오사카 한국 문화원, 오사카, 일본(1999. 9. 3. ~ 9. 10.)

시타텔 박물관, 생엘름 성당, 빌프랑슈쉬르메르, 프랑스

2001 《Seund Ja Rhee》, 에스파스 피에르 가르뎅, 파리, 프랑스(2001. 11. 28. ~ 12. 11.)

문자와 영상 서적, 파리, 프랑스

2002 《미래도시를 위한 설계전》, 그르노블 문화협회, 그르노블, 프랑스(2002. 2. 18. ~ 2. 25.)

2003 《고요한 아침의 나라로 가는 길》, 마넬리 도자기 미술관, 발로리스, 프랑스(2003. 4. 5. ~ 6. 23.)

2004 오귀스트 블레조 도서관 갤러리, 파리, 프랑스

2006 《이성자, 나무를 넘어》, 루이 뉘세라 도서관, 니스, 프랑스(2006. 5. 11. ~ 7. 8.)

《Seund Ja Rhee》, 로르 마타라소 서점 갤러리, 니스, 프랑스(2006. 10. 10. ~ 12. 10.)

《Seund Ja Rhee》, 이시레물리노 메디아텍, 이시레물리노, 프랑스(2006. 10. 10. ~ 12. 10.)

망통 카스티용 문화센터, 알프마리팀, 프랑스

2007 《이성자 - 우주의 노래》, 갤러리현대, 서울, 한국(2007. 5. 23. ~ 6. 10.)

2008 《이성자의 귀천(歸泉)》, 경남도립미술관, 창원, 한국(2008. 3. 12. ~ 5. 18.)

《미래의 새로운 도시: 이성자 회화 근작전》, 니스 아시아 미술관, 니스, 프랑스(2008. 7. 2. ~ 9. 29.)

2016 《마법의 무중력》, 니스 미술관, 니스, 프랑스(2016. 5. 18. ~ 9. 12.)

주요 단체전

1956 《국립미술협회전》, 파리시립근대미술관, 파리, 프랑스(1956. 4. 10. ~ 4. 29.)

《살롱 데 앙데팡당》, 그랑팔레, 파리, 프랑스(1956. 11. 5. ~ 11. 18.)

《살롱 데 유니언 데 아티스트 드 일드 프랑스》 파리근교예술가협회, 세르클 볼네, 프랑스

1957 《거츠 아틀리에의 7인의 화가》, 부아엘 갤러리, 파리, 프랑스(1957. 2. 6. ~ 2. 20.)

《젊은 프랑스 작가의 현대회화전》, 파크 버넷 갤러리, 뉴욕, 미국(1957. 12. 18.)

《3회 살롱 데 스트럭쳐》, 갤러리 데 보자르, 보르도, 프랑스

《24회 살롱 데 쉬르앙데팡당》, 파리시립근대미술관, 파리, 프랑스

《보자르 갤러리의 첫 번째 추상회화 비엔날레》(구조주의 그룹전 기획), 갤러리 데 보자르, 보르도, 프랑스, 장 모리스기 조직

《살롱 데 앙데팡당》, 그랑팔레, 파리, 프랑스

《영혼의 숨결》, 보나파르트 갤러리, 프랑스

《J. L. Bouvot, M. L. Hardy S. Rhee, R. Roure》, 라 구죠네트, 프랑스

1958 《25회 살롱 데 쉬르앙데팡당》, 파리시립근대미술관, 파리, 프랑스(1958. 10. 4. ~ 10. 26.)

《살롱 데 앙데팡당》, 그랑팔레, 파리, 프랑스

《앙리 거츠, 이성자, 로돌프 뷔시》, 54 갤러리, 생 티미에, 스위스

1959 《26회 살롱 데 쉬르앙데팡당》, 파리시립근대미술관, 파리, 프랑스

《외국회화 수상》, 파리시립근대미술관, 파리, 프랑스

《테오게르그의 누벨 칸타타 그리고 5월 그룹》, 벨샤스 갤러리, 파리, 프랑스

《Aeschbacher, Arman, Redeor Ganz, Seundja Rhee, Sculptures de E. Blasco Fereer》, 벨샤스 갤러리, 파리, 프랑스

1960 《9인의 한국화가전》, 세르클 볼네, 파리, 프랑스(1960. 3. 20. ~ 4. 5.)

《27회 살롱 데 쉬르앙데팡당》, 파리시립근대미술관, 파리, 프랑스

《구조주의 그룹》, 툴롱 미술관, 툴롱, 프랑스

1961	《16회 살롱 데 레알리테 누벨》, 파리시립근대미술관, 파리, 프랑스(1961. 4. 11. ~ 11. 30.)
	《28회 살롱 데 쉬르앙데팡당》, 파리시립근대미술관, 파리, 프랑스(1961. 11. 11. ~ 12. 3.)
	《몽파르나스의 대작》, 미국예술가센터, 파리, 프랑스
	《잃어버린 자연을 찾아서》, 우르슬라 지라르동 갤러리, 프랑스
1962	《살롱 콩파레종》, 파리시립근대미술관, 파리, 프랑스(1962. 3. 12. ~ 4. 20.)
	《17회 살롱 데 레알리테 누벨》, 파리시립근대미술관, 파리, 프랑스(1962. 4. 7. ~ 4. 29.)
	《18회 살롱 드 메》, 파리시립근대미술관, 파리, 프랑스(1962. 5. 6. ~ 5. 27.)
	《에콜 드 파리》, 샤르팡티에 갤러리, 파리, 프랑스(1962. 10. ~ 12. 10)
	《4회 살롱 드 크레스트 : Art you Youth》, 프랑스
	《비아리츠의 회화 수상》, 비아리츠 문화협회, 프랑스
	《살롱 데 레알리테 누벨》, 앙티브 예술문화센터, 앙티브, 프랑스
	《프로방스 시학의 6만남》, 쿠아라즈 시청, 프랑스
	《회화와 빛》, 발로리스 시청, 발로리스, 프랑스
	《Bozzolini - Chavignier - Dumitresco - Istrati - Laks - Leppien - Maria Papa - Seund Ja Rhee - Startisky - York Wilson et J. - P. Zingg》, 오리엉옥시덩 갤러리, 파리, 프랑스
1963	《18회 살롱 데 레알리테 누벨》, 파리시립근대미술관, 파리, 프랑스(1963. 2. 2. ~ 2. 24.)
	《1회 조형회화 축제》, 바스티옹 생 앙드레, 앙티브, 프랑스
	《5회 국제판화비엔날레》, 류블랴나 현대미술관, 류블랴나, 슬로베니아
	《그래픽 63》, 알베르티나 미술관, 빈, 오스트리아
	《예술에서 문자와 기호》, 발레리 슈미트 갤러리, 파리, 프랑스
	《오늘의 예술》, 카발레로 갤러리, 칸, 프랑스
	《이성자와 레핀》, 누마가 갤러리, 뇌샤텔, 스위스
	《Blickpunkts Paris》, 에미 위드만 갤러리, 독일
1964	《20회 살롱 드 메》, 파리시립근대미술관, 파리, 프랑스(1964. 5. 16. ~ 6. 7.)
	《아르 사크레 국제전》, 카발레로 갤러리, 칸, 프랑스(1964. 12. 22. ~ 1965. 1. 10.)

《코트 다쥐르 미술페스티벌》, 앙티브 문화예술센터, 앙티브, 프랑스

《살롱 다르 사크레》, 파리시립근대미술관, 파리, 프랑스

《살롱 콩파레종》, 파리시립근대미술관, 파리, 프랑스

《에콜 드 파리》, 샤르팡티에 갤러리, 파리, 프랑스

《회화와 빛》, 라 팔리시, 발로리스, 프랑스

1965 《4회 국제목판화전시회》, 제네바 미술사박물관, 제네바, 스위스(1965. 4. 10 ~ 5. 9.)

《6회 국제판화비엔날레》, 류블랴나 현대미술관, 류블랴나, 슬로베니아(1965. 6. 19. ~ 9. 19.)

《100개의 판화전》, 아르고 갤러리, 낭트, 프랑스

《살롱 다르 사크레》, 파리시립근대미술관, 파리, 프랑스

《살롱 콩파레종》, 파리시립근대미술관, 파리, 프랑스

《현대판화전》, 파리국립도서관, 파리, 프랑스

1966 《살롱 다르 사크레》, 파리시립근대미술관, 파리, 프랑스

《살롱 콩파레종》, 파리시립근대미술관, 파리, 프랑스

《한 권의 책, 한 점의 과슈》, 프랑수아 르두 갤러리, 파리, 프랑스

1967 《살롱 콩파레종》, 파리시립근대미술관, 파리, 프랑스(1967. 2. 27. ~ 3. 26.)

《7회 국제판화비엔날레》, 류블랴나 현대미술관, 류블랴나, 슬로베니아(1967. 6. 2. ~ 9. 10.)

《살롱 다르 사크레》, 파리시립근대미술관, 파리, 프랑스

1968 《한국현대미술전》, 도쿄국립근대미술관, 도쿄, 일본(1968. 7. 1. ~ 9. 1.)

《1회 국제데셍원화전》, 리에카 현대미술관, 리에카, 크로아티아

《1회 국제판화비엔날레》, 부에노스아이레스, 아르헨티나

《12회 현대작가초대전》, 프란스카 갤러리, 말뫼, 스웨덴

《아글리폴리오》, 밀라노, 이탈리아

《포스터》, 낭트 미술관 질다스 파르델 센터, 낭트, 프랑스

1969 《1회 국제 현대목판화 트리엔날레》, 우고 다 카르피 판화미술관, 카르피, 이탈리아

《파리의 아시아작가》, 이란관, 프랑스

1970 《현대판화 16인전》, 홍익대학교미술관, 서울, 한국(1970. 6. 15. ~ 7. 14.)

《2회 국제데생원화전》, 리에카 현대미술관, 리에카, 크로아티아

《2회 국제판화 비엔날레》, 부에노스아이레스, 아르헨티나

《국제 현대판화거장》, 스테카타 갤러리, 볼로냐, 이탈리아, 에프렘 타보니 기획

《에콜 드 파리》, 보라스 현대미술관, 보라스, 스웨덴

1971 《27회 살롱 드 메》, 파리시립근대미술관, 파리, 프랑스(1971. 4. 29. ~ 5. 17.)

《한국현대회화종합전》, 파리국제예술공동체, 파리, 프랑스(1971. 11. 6. ~ 12. 20.)

《국제현대판화거장 '아시아 오지'》, 볼로냐, 이탈리아, 에프렘 타보니 기획

《국제예술도시의 현대한국미술》, 파리, 프랑스

1972 《28회 살롱 드 메》, 파리시립근대미술관, 파리, 프랑스(1972. 5. 4. ~ 6. 4.)

《살롱 도톤느》, 그랑팔레, 파리, 프랑스(1972. 10. 31. ~ 11. 27.)

《2회 국제현대목판화 트리엔날레》, 우고 다 카르피 판화미술관, 카르피, 이탈리아

《4회 국제회화 페스티벌》, 카뉴쉬르메르 그리말디 성 박물관, 카뉴쉬르메르, 프랑스

《4회 라벤나 국제비엔날레 Morgan's Paint》, 라벤나, 이탈리아

《국제 현대판화》, 스페인 현대미술관, 마드리드, 스페인

《국제 현대판화거장》, 피엔자, 이탈리아, 에프렘 타보니 기획

《오늘의 대가와 젊은 작가》, 리모주 문화센터, 리모주, 프랑스

《에콜 드 파리》, 보라스 현대미술관, 보라스, 스웨덴

《카스트 스포르제스코 국제판화전시회》, 밀라노, 이탈리아, 에프렘 타보니 기획

1973 《27회 살롱 데 레알리테 누벨》, 방센느 공원 파크 플로랄 전시장, 파리, 프랑스(1973. 4. 5. ~ 5. 3.)

《2회 판화전시회》, 파리시립문화센터, 파리, 프랑스(1973. 12. 15.~ 1974. 1. 31.)

《1973 국제 미니어쳐 전시회》, 감레비엔 갤러리, 프레드릭스타드, 노르웨이

《오늘의 대가와 젊은 작가》, 그랑팔레, 파리, 프랑스

《C.I.P.A.C Exposition》, 파리, 프랑스, CREAC 기획

《에콜 드 파리》, 보라스 현대미술관, 보라스, 스웨덴

《현대판화》, 파리국립도서관, 파리, 프랑스

1974 《오늘의 대가와 젊은 작가》, 그랑팔레, 파리, 프랑스(1974. 5. 17. ~ 6. 17.)

《30회 살롱 드 메》, 파리시립근대미술관, 파리, 프랑스(1974. 5. 25. ~ 6. 27.)

《1974 미크로 살롱전》, 이리스 클레르/크리스토플 갤러리, 파리, 프랑스

《1974 판화》, 신뉴 가, 파리, 프랑스

《28회 살롱 데 레알리테 누벨》, 방센느 공원 파크 플로랄 전시장, 파리, 프랑스

《C.I.P.A.C Exposition》, 파리, 프랑스, IFE 기획

1975 《29회 살롱 데 레알리테 누벨》, 방센느 공원 파크 플로랄 전시장, 파리, 프랑스(1975. 5. 31. ~ 6. 22.)

《16회 오늘의 대가와 젊은 작가》, 그랑팔레, 파리(1975. 9. 16. ~ 10. 16.)

《13회 상파울로 비엔날레》, 상파울로, 브라질(1975. 10. 17. ~ 12. 15.)

《5회 현대판화비엔날레》, 피엔자, 이탈리아

《라 카사 델 아르테》, 볼로냐 문화정보센터, 볼로냐, 이탈리아

1976 《32회 살롱 드 메》, 라데팡스 광장 갤러리, 파리, 프랑스(1976. 4. 30. ~ 6. 13.)

《30회 살롱 데 레알리테 누벨》, 방센느 공원 파크 플로랄 전시장, 파리, 프랑스(1976. 5. 29. ~ 6. 20.)

《형태와 색채》, 빌롱, 프랑스(1976. 6. 24.)

《낭트미술관 추상화》, 캠페르 미술관, 캠페르, 프랑스

《대화》, 유네스코, 파리, 프랑스

《국제현대판화거장 '아시아 오지'》, 사소 마르코니 미술관, 볼로냐, 이탈리아

《오늘의 대가와 젊은 작가》, 그랑팔레, 파리, 프랑스

《중요작》, 르 그랑 호텔, 파리, 프랑스

《재불 한국화가》, 한불친선단체 및 주프랑스한국대사관, 파리, 프랑스

1977 《18회 오늘의 대가와 젊은 작가》, 그랑팔레, 파리, 프랑스(1977. 9. 15. ~ 10. 16.)

《F.I.A.C 77》, 그랑팔레, 파리, 프랑스(1977. 10. 22. ~ 10. 30.)

《31회 살롱 데 레알리테 누벨》, 방센느 공원 파크 플로랄 전시장, 파리, 프랑스

《예술가들의 전당》, 오드카뉴, 카뉴쉬르메르, 프랑스

1979 《Trois Graveurs: Seund Ja Rhee, James Guilet, Yves Milet》, 생테티엔 문화회관, 생테티엔, 프랑스

《그룹12》, 파리학술연구센터(CRI), 파리, 프랑스

《파리 15구 작가 아틀리에》, 파리, 프랑스

1980 《현대서양화 15인전》, 예(藝) 갤러리, 서울, 한국(1980. 3. 28. ~ 4. 3.)

《한국 판화 · 드로잉 대전》, 국립현대미술관(덕수궁), 서울, 한국(1980. 10. 2. ~ 10. 15.)

《13회 망통 비엔날레》, 망통, 프랑스

《21회 오늘의 대가와 젊은 작가》, 그랑팔레, 파리, 프랑스(1980. 9. 18. ~ 10. 19.)

반 고흐의 집, 오베르쉬르우아즈, 프랑스(1980. 10. 10. ~ 11. 10.)

《1회 건축살롱전》, 프랑스(1980. 10. 13. ~ 11. 15.)

《28회 살롱 다르 사크레》, 파리시립근대미술관, 파리, 프랑스

《7회 국제도자기비엔날레》, 발로리스, 프랑스

《세라그라피와 현대작가》, 그랑 쿠론느, 프랑스

《프랑스의 한국현대미술》, 한국문화원, 파리, 프랑스

《현대목판화》, 파리현대미술관, 파리, 프랑스, 장쉬에즈 협회 개최

《황금의 씨앗》, 클로딘 라티에 갤러리, 파리, 프랑스

1981 《3회 동아 국제판화 비엔날레》, 국립현대미술관(덕수궁), 서울, 한국(1981. 8. 1. ~ 8. 10.)

《한국현대작가판화전》, 덴마크(1981. 12. 2. ~ 12. 19.)

1982 《미셸 뷔토르와 책속의 작가 20人》, 룩셈부르크 국립도서관, 룩셈부르크(1982. 1. 14. ~ 1. 28.)

《파리의 제3세계작가》, U.C.J.G., 프랑스(1982. 5. 7. ~ 5. 27.)

《미술책과 4인의 대작》, 생테티엔 문화회관(갤러리 N.R.A.), 생테티엔, 프랑스, 1982. 10. 20. ~ 11. 14.

《2회 파리한국작가》, 주프랑스한국문화원, 파리, 프랑스

《30회 살롱 다르 사크레》, 파리시립근대미술관, 파리, 프랑스

《8회 국제도자기비엔날레》, 발로리스, 프랑스

《미술책과 화가들》, 빌라 임페리알, 이탈리아

《사일롱 플뤼리엘》, 파블로 네루다 문화회관, 코르베유에손, 프랑스

《예술의 주제 展 제1회 도서선언문》, 조르주퐁피두센터, 파리, 프랑스

《현대목판화》, 카스텔레 시청, 카스텔레, 프랑스

《현대목판화》, 아마추어 판화협회조직, 마르세유, 프랑스

《현대한국판화가》, 코펜하겐, 덴마크

1983 《예술가의 집 83》, 르 베리에 가, 파리, 프랑스(1983. 9. 20 ～ 10. 20.)

《26회 살롱 도톤느》, 그랑팔레, 파리, 프랑스(1983. 10. 14. ～ 11. 7.)

《국립미술협회》, 그랑팔레, 파리, 프랑스

《39회 살롱 드 메》, 에스파스 피에르 가르뎅, 파리, 프랑스

《도자기 회고전》, 생 이리엑 라페쉬, 프랑스

《1회 크르와씨 쉬르센 국제목판화 비엔날레》, 문화회관, 프랑스

《병렬》, 주프랑스한국문화원, 파리, 프랑스

1984 《Xylon 9 제9회 목판화전》, 구르에리안 미술관, 빌, 스위스(1984. 6. 23. ～ 9. 9.)

《38회 살롱 데 레알리테 누벨》, 그랑팔레, 파리, 프랑스(1984. 11. 6. ～ 11. 25.)

《9회 국제도자기비엔날레》, 발로리스, 프랑스

《미셸 뷔토르와 보다》, 리에주 시립미술관, 몽스, 벨기에

《데생, 수채화 살롱》, 그랑팔레, 파리, 프랑스

《살롱 콩파레종》, 그랑팔레, 파리, 프랑스

《십자가 작품》, 앙드레말로 문화센터, 랭스, 프랑스

1985 《Xylon 9》, 이탈리아

《Xylon 9》, 구르에리안 미술관, 빌, 스위스(1985. 6. 23. ～ 9. 9.)

《Xylon 9》, 슈베트진겐 성, 바덴뷔르템베르크, 독일

《26회 오늘의 대가와 젊은 작가》, 그랑팔레, 파리, 프랑스(1985. 9. 26 ～ 10. 13.)

《3회 현대작가》, 팔레 크루아제트, 파리, 프랑스

《니스의 미술가》, 아크로폴리스, 프랑스

《미셸 뷔토르와 작가들》, 론 알프스 조형미술관, 리옹, 프랑스

《프랑스 예술의 조명 1950-1980》, 앵그르 미술관, 몽토방, 프랑스

《평화로운 찰나》, 카페 드 라 페, 프랑스

1986 《한불수교 1백주년 기념 서울-파리》, 서울갤러리, 서울, 한국(1986. 1. 20. ~ 1. 26.)

《동양에서 서양까지 현대의 병풍》, 주프랑스한국문화원, 파리, 프랑스(1986. 12. 4 ~ 12. 19.)

《27회 오늘의 대가와 젊은 작가》, 그랑팔레, 파리, 프랑스

《미셸 뷔토르와 시화합》, 국립현대미술센터, 파리, 프랑스

《살롱 데 레알리테 누벨》, 그랑팔레, 파리, 프랑스

《살롱 콩파레종》, 그랑팔레, 파리, 프랑스

1987 《중진작가 10인의 판화》, 갤러리현대(현대백화점 내), 서울, 한국(1987. 2. 16. ~ 2. 28.)

《42회 살롱 드 메》, 그랑팔레, 파리, 프랑스(1987. 5. 12. ~ 5. 31.)

《28회 오늘의 대가와 젊은 작가》, 그랑팔레, 파리, 프랑스(1987. 9. 25. ~ 10. 18.)

《한불전》, 주프랑스한국문화원, 파리, 프랑스

1988 《한국현대회화 70년대 흐름》, 워커힐미술관, 서울, 한국(1988. 2. 20. ~ 3. 31.)

《43회 살롱 드 메》, 그랑팔레, 파리, 프랑스(1988. 5. 10. ~ 5. 29.)

《29회 오늘의 대가와 젊은 작가》, 그랑팔레, 파리, 프랑스

1989 《44회 살롱 드 메》, 그랑팔레, 파리, 프랑스

1990 《45회 살롱 드 메》, 그랑팔레, 파리, 프랑스(1990. 5. 6. ~ 5. 20.)

《파리 에콜 드 서울》, 현대백화점, 서울, 한국(1990. 12. 1. ~ 12. 20.)

《31회 오늘의 대가와 젊은 작가》, 그랑팔레, 파리, 프랑스

1991 《46회 살롱 드 메》, 그랑팔레, 파리, 프랑스(1991. 2. 24. ~ 3. 10.)

《현대작가 25인 초대》, 갤러리현대, 서울, 한국(1991. 3. 15. ~ 3. 30.)

《자유의 회고》, 조르주퐁피두센터, 파리, 프랑스(1991. 10. 9. ~ 10. 28.)

1992 《47회 살롱 드 메》, 그랑팔레, 파리, 프랑스(1992. 2. 29. ~ 3. 9.)

《32회 오늘의 대가와 젊은 작가》, 그랑팔레, 파리, 프랑스(1992. 9. 26 ~ 10. 4.)

《재불 한국화가》, 주프랑스한국문화원, 파리, 프랑스

1993 《33회 오늘의 대가와 젊은 작가》, 그랑팔레, 파리, 프랑스(1993. 11. 6. ~ 11. 21.)

《오늘의 판화》, 파리국제예술공동체, 파리, 프랑스

1994 《49회 살롱 드 메》, 그랑팔레, 파리, 프랑스(1994. 3. 3. ~ 3. 12.)

《34회 오늘의 대가와 젊은 작가》, 에스파스 에펠 브랑리, 파리, 프랑스(1994. 11. 19. ~ 11. 27.)

1995 광복 50주년 95' 미술의 해 기념 《한국현대미술 50년 1945-1995》, 국립현대미술관, 과천, 한국

《오늘의 판화》, 파리국제예술공동체, 파리, 프랑스

1996 MARS 갤러리, 에스파스 에펠 브랑리, 파리, 프랑스(1996. 3. 27. ~ 4. 1.)

《50회 살롱 드 메》, 에스파스 에펠 브랑리, 파리, 프랑스(1996. 5. 3. ~ 5. 12.)

유네스코 50주년 기념 《100 Peintres Vivants de l'Ecole de Paris 1945-1975》, 유네스코, 파리, 프랑스
(1996. 12. 6 ~ 12. 28.)

《35회 오늘의 대가와 젊은 작가》, 에스파스 에펠 브랑리, 파리, 프랑스

《유네스코의 50인의 한국화가》, 유네스코, 파리, 프랑스

1997 《51회 살롱 드 메》, 에스파스 에펠 브랑리, 파리, 프랑스(1997. 4. 18. ~ 4. 27.)

《미셸 뷔토르와 판화》, 오텔 뒤 두아이엥, 바이외, 프랑스

《SAGA-GANA 그래픽》, 에스파스 에펠 브랑리, 파리, 프랑스

《주불 한국작가 3인》, 63 갤러리, 서울, 한국

1998 《52회 살롱 드 메》, 에스파스 에펠 브랑리, 파리, 프랑스(1998. 4. 17. ~ 4. 26.)

《미셸 뷔토르와 22인의 화가들》, 루이 아라공 도서관, 르망, 프랑스(1998. 9. 15. ~ 10. 24.)

1999 《99' 여성미술제 '팥쥐들의 행진'》, 예술의 전당 미술관, 서울, 한국(1999. 9. 4. ~ 9. 27.)

《살롱 도톤느》, 에스파스 에펠 브랑리, 파리, 프랑스

《한국, 공명: 현대작가 12일 초대》, OECD 한국대사관저, 파리, 프랑스

2000 《살롱 도톤느》, 에스파스 에펠 브랑리, 파리, 프랑스(2000. 10. 13. ~ 10. 22.)

《미셸 뷔토르와 32인의 작가》, 사부아지앙 박물관, 장 자크 루소 미디어 도서관, 프랑스

2001 《살롱 도톤느》, 프랑스

2002 《한국근대회화 100선전 1900-1960》, 국립현대미술관(덕수궁), 서울, 한국(2002. 4. 18. ~ 6. 30.)

《한민족의 빛과 색》 순회전, 서울시립미술관, 아이치현립미술관, 오사카근대미술관, 이와테현립미술관, 서울, 한국, 나고야, 오사카, 모리오카, 일본(2002. 5. 17. ~ 2003. 6. 15.)

《살롱 도톤느》, 에스파스 오퇴이, 프랑스(2002. 11. 22. ~ 12. 1.)

《국제현대판화》, 성산아트홀, 창원, 한국

《알렉상드르의 역설》, 국제현대미술센터, 캬로스, 프랑스

2003 《미셸 뷔토르와 43인의 작가》, 오 께 데 자르 갤러리, 취리히, 스위스(2003. 9. 12. ~ 11. 2.)

2006 《프랑스의 한국여성작가 8인에 대한 오마쥬》, 파사주 드 렛츠, 파리, 프랑스(2006. 6. 1. ~ 6. 26.)

《미셸 뷔토르》, 프랑스국립도서관, 파리, 프랑스(2006. 6. 20. ~ 8. 27.)

《선도하는 8명의 예술가전》, 갤러리현대, 서울, 한국(2006. 8. 24. ~ 9. 6.)

2007 《2007 국제인천여성미술 비엔날레》, 인천종합문화예술회관, 인천, 한국(2007. 11. 10. ~ 12. 10.)

2008 《프랑스 예술의 조망 1950-1970》, 우아즈 박물관, 보베, 프랑스(2008. 4. 30. ~ 9. 29.)

《세계 속의 한국현대미술2-파리》, 예술의 전당, 서울, 한국(2008. 11. 1. ~ 11. 30.)

《유어공, 하늘에서 노닐다》, 63 스카이아트 미술관, 서울, 한국(2008. 12. 6. ~ 2009. 3. 15.)

2010 《2010 한국현대미술의 중심에서》, 갤러리현대, 서울, 한국(2010. 1. 12. ~ 2. 10.)

《한국 근현대미술 거장》, 63 스카이아트 미술관, 고려대학교 박물관, 서울, 한국(2010. 7. 17. ~ 11. 7.)

2011 《경계사이의 예술, 예술가들의 책과 미셸 뷔토르의 탐험》, 상들랭 호텔 미술관, 생토메르, 프랑스(2011. 3. 6. ~ 5. 29.)

《작가의 초상전》, 영인문학관, 서울, 한국(2011. 9. 16. ~ 10. 30.)

《한국추상_10인의 지평》, 서울시립미술관, 서울, 한국(2011. 12. 14. ~ 2012. 2. 19.)

2012 《1958 에콜 드 파리》, 신세계갤러리, 한국
(서울 2012. 2. 7. ~ 3. 19. 인천 2012. 3. 21. ~ 4. 23. 부산 2012. 4. 25. ~ 5. 21.)

《20세기 한국 현대미술의 큰 별》, 인천종합문화예술회관, 인천, 한국

울산광역시 승격 15주년 기념 《한국미술 100년, 거장 35인 특별전》, 울산문화예술회관, 울산, 한국
(2012. 4. 20. ~ 5. 14.)

포항시립미술관 개관 3주년 기념전 《한국모더니즘 미술의 사유》, 포항시립미술관, 포항, 한국
(2012. 12. 21. ~ 2013. 3. 3.)

2013 《교과서 속의 현대미술》, 고양아람누리 아람미술관, 고양, 한국(2013. 2. 20. ~ 5. 26.)

《60-70년대 한국현대회화》, 갤러리현대, 서울, 한국(2013. 3. 7. ~ 3. 24.)

《한국근대회화 100선》, 국립현대미술관(덕수궁), 서울, 한국(2013. 10. 29. ~ 2014. 3. 30.)

《자이트가이스트 (상) 시대정신》, 국립현대미술관, 서울, 한국(2013. 11. 12 ~ 2014. 4. 27.)

2014 《진실의 순간: 한국화와 판화》, 뮤지엄 산, 원주, 한국(2014. 3. 28. ~ 9. 14.)

《한국의 현대추상미술 - 고요한 울림》, 우양미술관, 경주, 한국(2014. 8. 11. ~ 10. 12.)

《나는 세 개의 눈을 가졌다》, 국립현대미술관(덕수궁), 서울, 한국(2014. 8. 14. ~ 2015. 2. 25.)

2015 《한국추상미술 - 갤러리현대 45주년 기념전》, 갤러리현대, 서울, 한국(2015. 3. 25. ~ 4. 22.)

《서울 파리 서울: 프랑스의 한국작가들》, 세르누치 박물관, 파리, 프랑스(2015. 10. 15. ~ 2016. 2. 2.)

2016 《자연, 그 안에 있다》, 뮤지엄 산, 원주, 한국(2016. 3. 18. ~ 8. 21.)

《그때 그 시절을 기억하며》, 영은미술관, 경기도 광주, 한국(2016. 6. 4. ~ 10. 9.)

작품 목록

1-1 누드−남성
Composition homme nu
1955, 캔버스에 유채, 65x46cm

0-1 초월 11월 2
Intemporel, novembre N°2, 75
1975, 캔버스에 아크릴릭, 나무,
130x160cm

1-2 보지라르 거리의 작업실
L'atelier de la rue de Vaugirard
1956, 캔버스에 유채, 56x46cm

0-2 양어장 Vivier
1973,
실크스크린, 42x61cm

1-3 정물 Nature morte
1956, 캔버스에 유채, 46x55cm

0-3 서쪽으로 향하는 문에서
Aux Portes de l'Ouest
1974, 실크스크린

1-4 만돌린 Mandolin
1956, 캔버스에 유채, 53x45cm

0-4 음과 양 6월
Yin et Yang juin, 75
1975, 캔버스에 아크릴릭,
250x200cm

1-5 눈 덮인 보지라르 거리
La neige de la rue de Vaugirard
1956, 캔버스에 유채, 73x116cm

0-5 음과 양 4월
Yin et Yang avril, 75
1975, 캔버스에 아크릴릭,
200x200cm

1-6 암스테르담 항구
Port d'Amsterdam
1956, 캔버스에 유채, 54x81cm

2-1 트리스탄과 이졸데 1
Tristan et Isolde N°1

1957, 캔버스에 유채, 73x116cm

2-2 신들의 황혼 1
Crépuscule des dieux N°1

1956, 캔버스에 유채, 46x65cm

2-3 신들의 황혼 2
Crépuscule des dieux N°2

1957, 캔버스에 유채, 61x50cm

2-4 신들의 황혼 3
Crépuscule des dieux N°3

1957, 캔버스에 유채, 54x65cm

2-5 샘의 눈썹
Cils des fontaines

1958, 캔버스에 유채, 54x65cm

2-6 론느 계곡
Vallée du Rhône

1958, 캔버스에 유채, 54x81cm

2-7 어느 여름밤 Une nuit d'été

1959, 캔버스에 유채, 92x73cm

2-8 가장 아름다운 순간
Plus beau moment

1959, 캔버스에 유채, 81x60cm

2-9 황금 목장 Prairie dorée

1960, 캔버스에 유채, 50x61cm

2-10 흰 거울 Miroir blanc

1960, 캔버스에 유채, 116x81cm

2-11 신부 La mariée

1960, 캔버스에 유채, 115x89cm

2-12 달의 구성
Compositions à la lune

1957, 목판화, 16x25cm

2-13 파리 라라뱅시 갤러리
전시회 포스터를 위한 구성
Composition pour l'affiche de
l'exposition à la galerie Lara
Vincy
1958, 목판화, 47x31cm

3-1 나는 …이다 Je Suis…
1962, 캔버스에 유채, 146x89cm

3-2 내가 아는 어머니
Une mère que je connais
1962, 캔버스에 유채, 130x195cm

3-3 봄의 비약
L'envol du Printemps
1963, 캔버스에 유채, 130x97cm

3-4 축제를 위하여
Destiné à la fête
1966, 캔버스에 유채, 60x73cm

3-5 갑작스러운 규칙
Subitement la loi
1961, 캔버스에 유채, 146x114cm

3-6 보물차
Camion de trésor
1961, 캔버스에 유채, 64x100cm

3-7 진동하는 자연
Frémissantes natures
1965, 캔버스에 유채, 81x60cm

3-8 끓어오르는 바람
Que bouillonne le vent
1967, 캔버스에 유채, 116x89cm

3-9 장애 없는 세계
Un monde sans obstacle
1968, 캔버스에 유채, 116x89cm

3-10 카발레로-칸 갤러리
전시회 포스터를 위해
Pour l'affiche de l'exposition à
la galerie Cavalero-Cannes
1961, 목판화, 41x42cm

3-11 빌뇌브 해안가
Villeneuve-Rivazur
1960, 목판화, 25x26cm

3-12 다섯 번의 파도
Cinq vagues successives
1959, 목판화, 25x32cm

4-2 새로운 표의문자
Idéogrammes nouveaux
1969, 캔버스에 아크릴릭,
73x60cm

3-13 5월의 도시 1
Cité de mai N°1, 74
1974, 캔버스에 아크릴릭, 81x65cm

6-1 시간의 초월 9월 2
Intemporel septembre N°2, 76
1976, 캔버스에 아크릴릭, 나무,
73x60cm

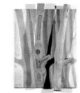

3-14 지구 반대편으로 가는 길
1월 4 Chemin des antipodes
janvier N°4, 90
1990, 캔버스에 아크릴릭,
150x150cm

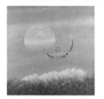

6-2 시간의 초월 9월 3
Intemporel septembre N°3, 76
1976, 캔버스에 아크릴릭, 나무,
73x60cm

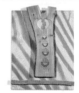

3-15 오작교 Ojak-kio
1965, 캔버스에 유채, 146x114cm

6-3 이끼의 철자법
Alphabet des lichens
1972, 목판화, 105x75cm

3-16 바쳐진 시문(時間)
Le temps offert
1967, 목판화, 105x75cm

6-4 기억의 숲
La forêt de la mémoire
1972, 목판화, 105x75cm

4-1 중복 1 Superposition N°1
1969, 캔버스에 아크릴릭,
116x89cm

6-5 1월의 도시 75
La cité de janvier 75
1975, 목판화, 45x56cm

6-6 1월의 도시 74
La cité de janvier 74
1974, 목판화, 57x76cm

7-6 투레트의 밤 8월 1
Une nuit de Tourrettes août
N°1, 79
1979, 캔버스에 아크릴릭,
130x162cm

7-1 인상주의-구성주의
Impressionnisme-
Constructivisme
1977, 캔버스에 아크릴릭,
80x80cm

7-7 순천의 3개의 산 1
Trois montagnes de
Sounchuen N°1, 79
1979, 캔버스에 아크릴릭,
80x80cm

7-2 인상주의와 구성주의에
경의를 표하며 3월 Hommage
à Impressionnisme-
Constructivisme mars, 77
1977, 캔버스에 아크릴릭,
162x130cm

7-8 산
La montagne
1977, 목판화, 50x65cm

7-3 숲 La forêt
1977, 캔버스에 아크릴릭,
100x100cm

7-9 은하수
La Rivière Argent
1977, 목판화, 75x200cm

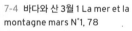

7-4 바다와 산 3월 1 La mer et la
montagne mars N°1, 78
1978, 캔버스에 아크릴릭,
162x130cm

7-10 6월의 도시 8
Cité de juin N°8, 74
1974, 캔버스에 아크릴릭, 65x81cm

7-5 바다와 산 3월 5 La mer et
la montagne mars N°5, 78
1978, 캔버스에 아크릴릭,
150x150cm

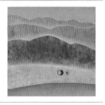

7-11 샘물의 신비
Replis des sources
1977, 목판화, 71x211cm

7-12 강 분수 극장 광장 시장 궁전
사막 La rive Les fontaines le
théâtre La place le marché le
palais Le désert…

1978, 목판화, 미셸 뷔토르 시,
55x70cm

8-5 큰곰자리에 있는 나의 오두막
10월 Mon auberge de Grande
Ourse octobre, 95

1995, 캔버스에 아크릴릭,
130x162cm

7-13 깃발 연작 Bannières

1982, 목판화, 전시 전경

8-6 송진의 눈물
Mes larmes de résine

1983, 목판화, 76x57cm

8-1 지구 반대편으로 가는 길
11월 3 Chemin des antipodes
novembre N°3, 92

1992, 캔버스에 아크릴릭,
65x54cm

8-7 대하의 애무
Les caresses d'un fleuve

1990, 목판화, 65x50cm

8-2 지구 반대편으로 가는 길
5월 2 Chemin des antipodes
mai N°2, 90

1990, 캔버스에 아크릴릭,
150x150cm

8-8 자유의 기억
Mémoire de la liberté

1991, 목판화, 105x75cm

8-3 지구 반대편으로 가는 길
4월 2 Chemin des antipodes
avril N°2, 91

1991, 캔버스에 아크릴릭,
60x120cm

8-9 협곡의 외침
Les échos des ravines

1988, 목판화, 24x28.5cm

8-4 은하수에 있는 나의 오두막
8월 Mon auberge de Galaxie
août, 2000

2000, 캔버스에 아크릴릭,
55x46cm

9-1 지구 반대편으로 가는 길
11월 4 Chemin des antipodes,
novembre N°4, 90

1990, 캔버스에 아크릴릭,
116x81cm

9-2 청자 자금병 Céladon

1977, 11.5x9cm

9-8 천왕성의 도시 4월 2
Une ville d'Uranus avril N°2

2007, 캔버스에 아크릴릭,
150x150cm

9-3 백자 Porcelaine blanche

1977, 10.5x10.8x4.5cm

9-9 지구 반대편으로 가는 길
11월 2 Chemin des antipodes
Novembre N°2 83+5, 92

1983–92, 캔버스에 아크릴릭,
65x81cm

9-4 갑작스러운 개화 No 2
Éclosion solidaire N°2

1984, 13x27x22cm

9-10 큰곰자리에 있는 나의
오두막 10월 2 Mon auberge de
Grande Ourse oct N°2, 95

1995, 캔버스에 아크릴릭,
130x97cm

9-5 개화 No 2
Éveil d'une fleur N°2

1984, 11x12x12cm

9-11 은하수에 있는 나의 오두막
8월 Mon auberge de Galaxie
août, 99

1999, 캔버스에 아크릴릭,
200x200cm

9-6 다시 만난 사랑 No 1
Bien—aimé retrouvé N°1

1987, 12.5x43cm

9-12 어린 날의 과수원
Vergers d'enfance

1998, 목판화, 78x57cm

9-7 소중한 침묵 No 12
Nécesaire silence N°12

1987, 12.6x24.5cm

9-13 9월의 도시
Une ville de septembre

2008, 캔버스에 아크릴릭,
130x162cm

인명 색인